KB072990

DAVID ALTMEJD

자라나는
오브제

All artwork copyright © David Altmejd

Copyright © 2019 David Altmejd

Copyright © 2019 "Growing Object" by Gabino Kim

목차

[일러두기]

* 데이비드 알트메이드의 언급을 인용할 경우, 독자의 이해를 돕기 위해 저자가 추가한 내용은 대괄호([])로 표기했다.
* 단행본·정기간행물은 겹낫표(『 』)를, 논문·인터뷰·신문이나 잡지 기고문은 홑낫표(「 」)를, 미술 작품명은 홑화살괄호(〈 〉)를, 전시회·영화 제목은 겹화살괄호(《 》)를 사용했다.

C'est un fait d'expérience sans cesse rééprouvé, inépuisable, lancinant.

Georges Didi-Huberman

그것은 끊임없이 재검토되고 고갈되지 않으며 뇌리에서 떠나지 않는 체험의 사건이다.

조르주 디디-위베르만[1]

(⋯) with its semi-animate, crystalline existence, half-in and half-out of our own time-stream, as if intersecting it at an angle (⋯)

J.G. Ballard

"(⋯) 이 숲의 크리스털 같은 존재들은 산 것도 죽은 것도 아닌 상태로 반은 우리의 시간 흐름 속에, 나머지 반은 우리의 시간 흐름 바깥에 있어요. 마치 우리의 시간 흐름 안팎을 비스듬히 가로지르는 것 같아서 (⋯)"

J.G. 밸러드[2]

All the legends of giants are (⋯) always finds a visible, obvious support in the physical setting; the dismembered, scattered, or flattened body of the giant is discovered in the natural landscape.

Mikhail Bakhtin

"모든 거인 전설들은 (⋯) 언제나 돌출된 지형의 시각적인 모습에 의거하여 분해되고 흩어지고 짓눌린 거인의 육체를 자연 풍경 안에서 발견한다."

미하일 바흐찐[3]

1 Georges Didi-Huberman, "Question détail, question de pan", *Devant l'image*, Paris: Les Éditions de Minuit, 1990, p. 273.

2 J.G. Ballard, *The Crystal World* (1966), New York: Picador, 2018, p. 84.

3 Mikhail Bakhtin, *Rabelais and His World*, trans. Helene Iswolsky, Bloomington: Indiana University Press, 1984, p. 342.

프롤로그

그날의 기억은 내가 일곱 살이었던 때로 거슬러 올라간다. 가톨릭 교회에서 사용하던 옛 표현을 빌린다면, 명오(明悟)가 열리기 전이었다. 당시 내 어머니는 미용사였다. 어머니는 평소 가게에서 두상 마네킹으로 헤어스타일링을 연습하셨다. 미용실과 거주 공간이 붙어 있었기 때문에, 나는 식사 시간마다 철제 막대 위에서 거울을 응시하는 두상 마네킹을 바라보곤 했다. 나에게 그것은 여느 아이들이 가지고 놀던 장난감처럼, 친숙하고 가까운 존재였다.

찬바람 냄새가 나던 어느 겨울날 오후, 나는 집으로 가고 있었다. 그날따라 지름길로 가고 싶었다. 그 길은 유난히 어둡고 악취가 심해서, 평소엔 자주 다니지 않던 길이었지만, 아무 생각이 없었다. 얼마나 걸었을까, 어느 순간 전봇대에 이르렀다. 오렌지빛 조명이 달린 전봇대 아래엔 쓰레기더미와 함께 두상 마네킹 하나가 나뒹굴고 있었다. 눈이 크고 무표정한 얼굴에, 헝클어진 머리카락. 누군가 버렸으리라. 엄마가 버렸을까? 나는 호기심에 접근한 다음, 재미 삼아 그 두상을 발로 툭툭 건드렸다. 그리고는 축구공처럼 때론 강하게, 때론 부드럽게 그것을 발로 차며 집으로 향했다. 집에 도착하면 엄마, 이거 버렸어? 하고 물을 참이었다.

어느덧 처음의 계획은 온데간데없이 사라졌다. 형언할 수 없는 어떤 오기(傲氣)와 난폭함의 에너지가 끓어올랐다. 있는 힘껏 그것을 걷어찼다. 둔중한 소리가 온몸으로 퍼졌다. 나는 사람의 머리를 걷어찬 것 같다는 착각에 빠져들었다. 짓이겨진 두상이

얼굴에 상처를 내며 저 멀리 원호를 그리고 있었다. 빙그르르. 마침내 그 얼굴이 나의 시선과 마주쳤을 때, 그 순간 섬뜩한 기분이 들었다. 처음으로 느끼는 일종의 죄책감. 인간이라면 해서는 안 될 어떤 경계를 넘었다는 자각. 익숙한 존재에게서 처음으로 느꼈던 기이한 낯섦. 가슴이 철렁 내려앉았다. 나는 어찌할 바 몰라 잔뜩 움츠린 채, 어두운 이 길에서 벗어나려 서둘러 발길을 뗐다.

누군가 큰 소리로 나를 불렀다. 나보다 한두 살 많아 보이던 남자아이 서너 명이 순식간에 나를 둘러쌌다. 체격 좋은 녀석이 나를 벽 쪽으로 밀어붙이며 돈을 요구했다. 그의 표정 위로 내가 짓이겼던 두상의 얼굴이 얹혔다. 갑자기 온몸에 소름이 돋았다. 두상을 발로 차며 느꼈던 기이한 감정이 공포로 변화되는 순간이었다. 우물쭈물하며 갖고 있던 동전을 건넸다. 아주 잠시였지만, 깊고도 무서운 시간이었다. 집으로 돌아온 나는 어머니를 보자마자 큰 소리로 엉엉 울었다. 그렇게 서럽게 울어 보긴 처음이었다. 그때, 나의 명오가 열렸다. 언어로 생각과 말을 표현하는 세계에 남김없이 들어오던 순간. 상상계를 내 인생에서 다시는 경험하지 못할 것이라는 상실의 눈물. 그래, 나는 매혹과 공포, 죄의식과 폭력, 쾌락과 고통이 뒤섞인 이 태초의 세계로 다시는 되돌아가지 못하리라. 태어나면서 터뜨렸던 것과 유사한 그 눈물은 시간에 묻혀 어느새 말라 버렸다.

2017년 파리 피악(Fiac) 아트페어에서 데이비드 알트메이드의 두상 작품 〈순례자들 Pilgrims〉(2017)[도판 1]을 발견했을 때, 나는 **그날**의 겨울 오후로 되돌아갔다. 나는 전봇대 아래에 놓인 두상 마네킹을 다시 물끄러미 보고 있었다. 칠흑 같은 어두운 기억 속에서도 또렷해 보이던 두상의 표정이 짙으면서도 한없이 부드러웠다. 30여 년 전 기억이 다시 열리기 시작할 때, 나는 오래 기억 속에 담아 두고자 눈을 감았다. 새로운 빛이 반짝였다. 그곳은 과거도 미래도 아닌, 완전히 새로운 현재였다. 그 두상은 어두운 기억 속에서 미광을 발하며 잔존하고 있었다.

천천히 그 얼굴을 살펴본다. 눈을 중심으로 전복된 두 얼굴이 합쳐진, 야수와 같은 기형적 두상. 금색 코와 짓이겨진 뺨 안쪽에 숨어 있는 코코넛. 준엄한 표정은 나에게 계속 말을 건다. 그 눈동자는 내게 무엇을 말하려던 걸까. 나도 모르게 한 걸음 다가갔다. 얼굴이 전시조명에 희미하게 비쳐 보였다. 마치 다른 세계에서 온 환영 같았다. 불현듯 가볍게 꾸짖는 듯한 환청이 들렸다. 그 말은 가슴을 치고 들어왔다.

"나는 이런 존재다. 나는 이렇게 존재한다. 그런데 너는, 너는 누구인가? 너는 무엇인가?"

나는 한참 동안 그 두상을 보며 나 자신과 대화를 나눴다. 일종의 환상적 대화였다. 내가 갈망하는 건 무엇인가? 나는 무엇을 두려워하고, 무엇에 매혹되는가? 나는 왜 살아가는가? 생명이란 무엇인가? 왜 모든 죽음은 썩고 부패하는가? 부패는 혐오스럽고 이질적인, 부정적인 것에 불과한가?

그때의 충격과 설렘으로 나는 한동안 그 형상에서 빠져 나오지 못했다. 이미 내 안에 있었지만 망각했던 것들이 깨어나고 있었다. 늘 비슷한 음식, 비슷한 단어, 비슷한 습관으로 반복되는 일상 속에서 살다가, 작품을 보는 순간, 예기치 않게 출현하는 감정으로 한 번도 사용하지 않았던 마음의 근육이 꿈틀대는 걸 발견했다. 예술은 그렇게 인간의 삶에서 떼어 놓을 수 없는 감각이다. 그 힘이 어디서 오는지 알고 싶었다. 그래서 나는, 그 겨울여행에서 돌아오자마자, 다시 긴 여행을 시작했다.

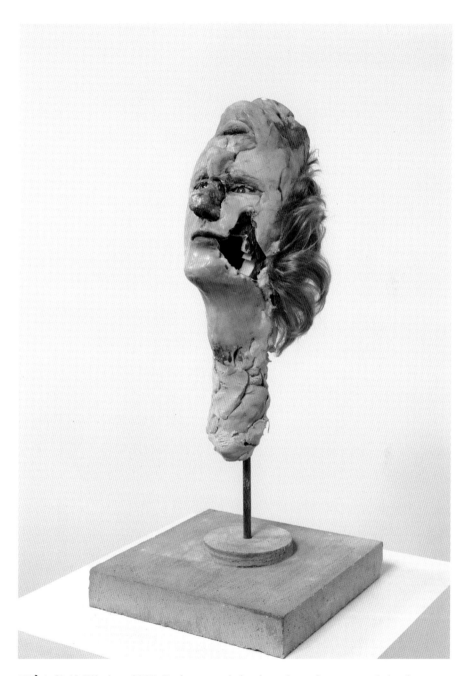

도판 1. [1-1] *Pilgrims*, **2017.** Resin, expanded polyurethane foam, expanded polystyrene foam, epoxy clay, epoxy gel, steel, concrete, cast glass, steel wire, bronze, glass eyes, coconut shell, acrylic paint, graphite, synthetic hair.

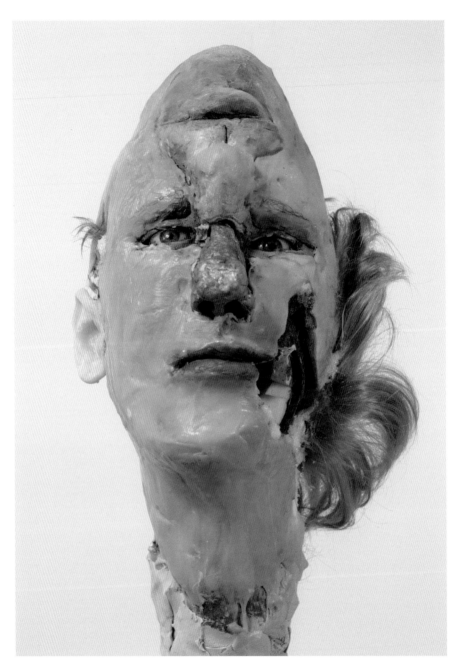

도판 1. [1-2] *Pilgrims*, 2017. (detail)

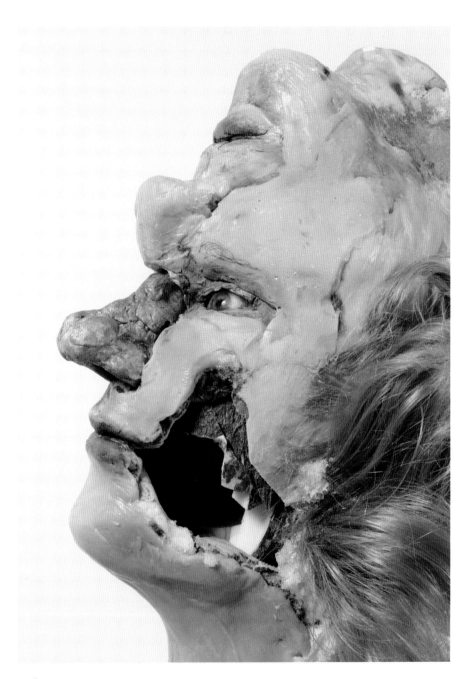

도판 1. [1-3] *Pilgrims*, 2017. (detail)

1.
육체적 사유의 얼굴들

"부패는 재탄생의 형태이기에 긍정적이다."[4]

"모든 것은 성장에 관한 것이다. 심지어 부패하는 모습을 재현한 것이라도 그것은 긍정적인 행위다."[5]

알트메이드가 거듭 반복하는 '부패'에 관한 정의는 '재탄생(regeneration)'에 대한 관심과 연결되어 있다. 그것은 어린 시절의 기억으로 거슬러 올라간다. 그 기억은 추상적인 것으로 어렴풋하게 남지 않고 그의 작품세계에서 하나의 구체적 물질로, 하나의 물질적 이미지로, 하나의 이미지화된 사물로 약동했다.

어린 시절 소년의 기억 속에는 독실한 가톨릭 신자였던 외할머니가 있었다.[6] 외할머니는 주일미사 가는 길에 소년을 성당으로 데려가곤 했다. 당시 그 소년은, 레오나르도 다 빈치(Leonardo da Vinci, 1452-1519)가 지구를 살아 있는 인체로 생각한 것처럼, 성당이라는 건축물 자체를 '육체적으로' 받아들였다.[7] 훗날 알트메이드는 당시의 경험을

4 Louisa Buck, "Biology, nature and evolution turned on their head", *The Art Newspaper*, No. 195 (October, 2008), p. 43.

5 Claire Barliant, "Dream Weaver", *Frame Magazine* (Nov, 2013), p. 105.

6 알트메이드의 어머니 다니엘 라베르지(Danielle Laberge)는 가톨릭 신자였고 아버지 빅토르 알트메이드 (Victor Altmejd)는 폴란드계 유대인이었다. 말하자면 그는 가톨릭적인 어머니와 유대교적인 아버지 사이에서, 그러니까 종교적 이중성을 형성하게 될 집안에서 자랐다. 그의 이름과 여동생의 이름은 구약성경에 등장하는 선조들의 이름을 따랐다(다윗 왕과 사라).

7 레오나르도 다 빈치는 강을 지구의 피로 부르며 그 수로들이 인체의 혈맥과 유사하다고 생각했다. 인체의

이렇게 술회했다. "나는 가톨릭 교회의 건축물 구조, 특별히 대칭적 구조가 어떻게 나에게 영향을 주었는지 깨달을 수 있었다. 나는 성당 내부에서 에너지를, 특별히 선들이 결합하면서 발생시키는 에너지를 느낄 수 있었다. 그것은 마치 심장과 같았는데, 위쪽으로 치솟는 움직임 같은 것이었다. (…) 그 성당은 십자가에 못 박힌 육체, 혹은 십자가의 형상을 따라 지어져 있었다."[8]

그는 유대인 회당에 들어갈 때도 차가운 건축물이 아니라 따뜻한 육체의 차원으로, 일종의 거대한 유기체적 기관을 탐험하는 것처럼 느꼈다. "성당 안으로 들어가는 것은 육체 안으로 들어가는 것 같았다. 모든 줄이 만나는 건축물의 중심에는 일종의 심장이 있는 것으로 상상했다. 그러나 유대인 회당(시나고그)은 성당과는 전혀 다르다. 유대인 회당의 경우, 남자는 왼쪽으로, 여자는 오른쪽으로, 각각 나뉘서 들어간다. 천장도 매우 낮다. 유대인 회당은 마치 좌뇌와 우뇌로 나뉘어 있는 뇌를 연상시켰다."[9] 이렇게 알트메이드의 그 기억은 가스통 바슐라르(Gaston Bachelard, 1884-1962)가 관찰한 대로, 추상적인 무엇으로 남지 않았으며 오히려 구체적으로 결정화됐고 물질화됐다. "[어린 시절에] 지울 수 없는 흔적을 남기는 최초의 정신적인 관심은 유기체적인 것이며, (…) 최초로 물질적인 이미지들이 생기는 것은 육체 속이나 기관 속에서다."[10]

해부학적 구조가 지구나 자연의 구조를 그대로 반영한 것으로 본 것이다. 이러한 그의 특별한 시각은 유체 움직임의 패턴을 다루는 흥미로운 주제로 발전했다. 특별히 그는 물의 흐름을 관찰하는 데 있어서 여성의 땋은 머리채와 평평한 접시 주위를 흐르는 물의 시각적 유사성에 주목했다. "머리카락을 닮은 물 표면의 움직임을 관찰하기. 여기엔 두 가지 움직임이 있는데, 하나는 머리카락의 무게 때문이고 다른 하나는 컬의 방향 때문이다. 따라서 물은 소용돌이를 형성한다. 그중 한 지점은 기존의 주요 흐름의 추동력 때문이고 다른 하나는 우연한 움직임과 되돌아가는 흐름 때문이다."(W. 12579r) Leonardo da Vinci, *Leonardo da Vinci: Notebooks*, eds. Irma A. Richter, Oxford & New York: Oxford University Press (Oxford World's Classics), 2008, p. 25.

8　2013년 5월 12일 데이비드 알트메이드가 로버트 홉스와 나눈 인터뷰(뉴욕). Robert Hobbs, "David Altmejd: Beyond Apocalypse", *David Altmejd*, ed. Isabel Venero, Bologna: Damiani, 2014, p. 197.

9　Robert Enright, "Seductive Repulsions: an interview with David Altmejd", *Border Crossing*, Vol. 133 (March, 2015) [url 주소: https://goo.gl/7f4GbA] (2016년 2월 1일 접속)

10　Gaston Bachelard, *L'eau et les rêves: Essai sur l'imagination de la matière*, Paris: Librairie José Corti, 1942, p. 20.

사실 가톨릭 교회 건축 전통에서 고딕 양식이 십자가와 은유적으로 연관되어 있다는 사실은 잘 알려져 있다. 고딕 양식의 대칭성이나 교차 궁륭과 같은 건축학적 측면뿐 아니라 미사 도중 성체를 모시러 나가는 신자들의 행렬은, 그의 설명대로 심장에서 만들어진 혈액이 전신으로 퍼지는 혈관계를 연상시키기도 한다. 미술사학자 로버트 홉스(Robert Hobbs)는 교회 건축물의 전례적 기능에서 알트메이드가 깊은 영감을 받았을 것이라고 추정했다. 말하자면 가톨릭 교회의 신앙이나 교리적 '내용'이 아니라 신앙의 '표현'이었던 건축물 자체에서 영감을 받았다는 의미다.[11] 사실 그의 친가 쪽은 폴란드에서 홀로코스트를 겪었기 때문에 유대인 정체성이 매우 강렬했다. 그러한 집안에서 자란 어린 알트메이드가 외할머니를 따라 성당을 방문했을 때는, 그것이 상대적으로 기이하면서도 이국적인 경험, 혹은 특별하면서도 특권적인 의미로 다가왔는지도 모른다.[12]

 당시 호기심 많은 소년의 눈에는 성당 건축물이 공간적인 측면에서 특별한 힘을 보관하는 '용기함'으로 보였다. 더 나아가 초기 그리스도교 성인(聖人)들의 유해나 유물을 보관하는 용기인 성유해함(reliquary), 그리고 살아 있는 예수 그리스도의 성체를 담는 용기인 성합(ciborium)이나 감실(tabernaculum)은 그에게 더욱 독특하고 기이한 현실로 다가왔다. 특히 성유해함은 성인들의 조각난 육체들이 전 세계 수도회나 교회로 흩어져 보관되고 있는 거룩한 용기인데, 여기엔 성인들의 뼈, 이빨, 머리카락, 응고된 혈액, 손가락 등은 물론이고 심지어 우리가 이상하다고 여길 수 있는 것까지 보관한다. 건축 공간을 신비롭고 무한한 힘이 담겨 있는 것으로 받아들인 특별한 감각과 갈기갈기 찢어져 흩어진 채 거룩한 곳에서 공경을 받고 있는 성인들의 육체가 담긴 성유해함. 그것들은 훗날 알트메이드의 조각 작업을 위한 큰 토대가 된다. "나는 성유해함이 가장 강력한 오브제라고 생각했다. 따라서 성유해함 같은 강력함을 지닌 조각품을 만든다면 매우 멋질 것이라고 생각했다."[13]

11 Robert Hobbs, *op. cit.*, p. 197.

12 2019년 3월 26일, 데이비드 알트메이드가 저자와 나눈 인터뷰(홍콩).

13 Robert Hobbs, *op. cit.*, p. 197.

조각품을 세속적 성유해함이나 현대판 성합으로 간주한 그의 작품세계는 두 가지 큰 방향으로 분류할 수 있다. 첫 번째는 미니멀리즘(Minimalism)의 맥시멀리즘(Maximalism)이라고 부를 수 있는 작업들로, 소규모 플렉시글라스(Plexiglas) 작업과 거울 구조물을 거쳐 대형 플렉시글라스 작품으로 발전한 작품들이다. 두 번째는 목이 잘린 늑대인간의 머리를 비롯해 이중 정체성을 드러내는 '뒤집힌 두상들', 그리고 석고를 기반으로 제작한 휴머노이드 작품군인 '보디빌더 Bodybuilders', '건축가 Architects', '천사 Watchers', '거인 Giants' 등이다. 그러나 이러한 분류는 그의 작업이 논리적인 흐름에 따라 단계적으로 발전했다는 점을 가리키지 않는다. 그의 오브제는 작업실에서 동시다발적, 다자적으로 뻗어나간다. 따라서 우리는 그의 작업을 순전히 연대기적인 '단계들'로 구분하기보다는, 다중적이고 이동하는 정체성들에 초점을 맞출 것이다.

앞으로 계속 살펴보겠지만, 그는 마치 역사가가 과거에 일어났던 사건을 한 발자국 물러나 다시 읽는 것처럼, 작업과정 도중에 한 발자국 물러나 무슨 일이 발생했는지 다시 읽는 과정을 거친다.[14] 그러한 재독과정(필수적인 과정은 아니지만 편의상 필수적인)을 통해 관람자가 작품을 이해할 수 있는 최소한의 구분이 생기고, 결과적으로는 각 연작들이 논리적으로 상관관계가 있는 것처럼 보이게 된다. 대부분의 연작 제목들은 이러한 논리로 지어졌다. 그러나 그의 작품세계 내에서는 변이와 변형의 *과정*들이, 명명되지 않은 '익명의 연작들(Séries Anonymes)'이 무수히 많이 발생하고 있다. 우리는 이제부터 그 흐름을 따라가 볼 것이다. 말하자면 오브제의 여러 '얼굴들'에 주목하는 것이다.

14 OCAD University Faculty of Art Speaker Series 2014 David Altmejd, OCAD University (1 April, 2014) [url 주소: https://goo.gl/JSqPSP] (2016년 12월 5일 접속) 알트메이드가 온타리오 예술디자인대학(OCAD university)에서 실시한 이 강연에는 그의 작품세계를 이해할 수 있는 흥미로운 에피소드들이 많이 담겨 있다. 아울러 그는 2019년 3월 26일 화이트큐브 갤러리 초대전 《떨리는 인간 The Vibrating Man》(2019.3.26.-5.18.)에서 "여전히 한 발자국 물러나 작품을 바라보는 과정을 거치고 있으며, 이를 통해 작품을 의식적인 차원에서 알아들을 수 있다."라고 설명했다.

2.
에너지, 사유되지 않는 오브제의 조건

알트메이드가 성당이나 성유해함에서 발견한 강력한 힘은 그의 작품세계에서 '에너지'라는 키워드로 수렴된다. 에너지는 그의 초기작품부터 등장했던 모티브였으며, 생물학을 전공할 당시 흥미롭게 다룬 주제이기도 했다. 그는 퀘벡대학 몬트리올캠퍼스(UQAM)에 입학했을 때만 해도 진화생물학자가 되는 것이 꿈이었지만, 1년 후에는 미련 없이 미술로 방향을 틀었다. 그럼에도 과학과 진화에 대한 관심은 놓치지 않았다. 에너지를 조형적으로 다루는 방식은 언제나, 그리고 지금도 여전히 그의 관심사다.[15] 그의 '에너지론'을 집약하고 있는 다음의 언급은 매우 의미심장하다.

"나는 에너지에 매우, 매우, 매우, 관심이 많다. 나는 작업을 통해 에너지를 주입하고 긴장을 만든다. 왜냐하면 나에게 '긴장'이란, 에너지를 발생시키는 무엇이기 때문이다. 전기회로에서 양극과 음극을 생각해 보라. 나는 오브제가 살아 있는 존재가 되기를, 그래서 내 작품이 자기들만의 고유한 지능과 고유한 의미를 발전시켜 나갈 수 있는 존재가 되었으면 정말 좋겠다. 나는 내 작품이 소통을 위한 의미의 도구로 간주되길 원치 않으며, [오히려] 그것이 자체의 고유한 의미를 생성할 수 있기를 바란다."[16]

15 Catherine Hong, "Beyond Tomorrow: David Altmejd", *W magazine* (1 Nov, 2007) [url 주소: https://goo.gl/rVjSeh] (2017년 3월 5일 접속)

16 Michael Amy, "Sculpture as living organism: a conversation with David Altmejd", *Sculpture*, Vol. 26, No. 10 (Dec, 2007), p. 25.

여기서 우리는 그가 물리적·전기적·생물학적 맥락에서 '에너지'를 받아들인다는 점을 알 수 있다. 그의 에너지론은 "오브제가 살아 있는 존재가 되기를" 바란다는 언급에 비추어 볼 때 '사물철학' 경향을 띠고 있으며,[17] 특별히 미국 철학자 제인 베넷(Jane Bennett, b. 1957)이 정립한 '생기적 유물론(vital materialism)', 그리고 브뤼노 라투르(Bruno Latour, b. 1947)가 비인간과 사물의 행위성을 강조하고자 제안한 '행위소(actant)' 개념과 밀접한 관련을 맺는다.[18] 곧, 사물들이나 오브제는 인간과의 관계성 안에서 단순한 도구로만 남지 않고, 그것들 나름의 타고난 경향, 궤적, 잠재성 등을 지닌 존재자나 행위자로 지위가 승격된다.

비록 무생물처럼 보일지라도, 심지어 무생물일지라도, 그것들은 생명을 지니고 있다. 그 생명을 실어 나르는 중개자나 비인간 행위소는 단순히 추상적이거나 관념적인 개념이 아니라 현실적이고 유물론적인(vital materialism), 실제로 행위하는 동력으로서의 존재다(actant). 그것(들)은 도처에 잠복하고 있다가, 인간의 행위와 만나면서 인간의 삶에 현실적이고 직접적인 영향을 끼친다. 알트메이드는 바로 '그것(들)'이 살아 움직이도록 하는 조건을 에너지로 부르는 것이다. 따라서 그는 자신의 작품이 "소통을 위한 의미의 도구로 간주되길 원치 않으며, [오히려] 그것이 자체의 고유한 의미를 생성할 수 있기를" 바란다. 왜냐하면 만일 작품이 언어의 세계에서 '읽혀질 수 있고', '온전히 이해된다'면 가독적인 세계의 질서에, 혹은 언어로 이 세계를 파악하려는 기호학적이고 인식론적인 철학의 세계에 갇혀 버리기 때문이다.

17 사변적 실재론(Speculative Realism, SR), 객체 지향 존재론(Object-Oriented Ontology, OOO), 행위자 연결망 이론(Actor-Network Theory, ANT), 물질참여 이론(Material Engagement Theory, MET) 등은 강조점과 대상이 조금씩 다르지만 '사물' 혹은 '사물과 인간의 관계'를 새롭게 한다는 측면에서 사물철학의 성격을 띤다.

18 Jane Bennett, *Vibrant Matter: A Political Ecology of Things*, Durham, North Carolina: Duke University Press., 2010; Gulshan Khan, "Agency, nature and emergent properties: an interview with Jane Bennett", *Contemporary Political Theory*, Vol. 8, Issue. 1 (Feb, 2009), Palgrave Macmillan, pp. 90-105; Bruno Latour, "Will Non-Humans be Saved? An Argument in Ecotheology"(Sep, 2008), *Journal of the Royal Anthropological Institute(JRAI)*, Vol. 15 (2009), pp. 459-475.

시각예술 이론가 조르주 디디-위베르만(Georges Didi-Huberman, b. 1953)이 지적한 바와 같이, 작품이나 이미지를 바라보는 데 있어서 우리의 사전 '지식'은 우리의 '보기'를 결정한다.[19] 그러한 '보기'는 우리가 이미 알고 있는 바를 재확인하는 것에 다름 아니다. 무심한 시선에 기반한 그 바라보기는 아이러니하게도 하나의 이상(理想)으로 간주되어 왔지만, 그러한 '보기'는 알트메이드가 보기에 죽은 것과 마찬가지였다. 사실 우리는 데카르트 이후로 주체와 객체(대상)의 이분법을 통해 세계를 파악해 왔고, 이러한 방식으로 인식된 세계를 모던으로 불렀지만, 알트메이드는 그러한 이분법을 지체 없이 거부하고, 오히려 주체와 객체를 뒤섞으며, 심지어 그것(들)을 자라나는 일종의 집합체로 제시한다. 그가 말하는 **에너지, 그 에너지가 담긴 오브제를 만든다는 것이란, 우리의 사전 지식으로 포섭되지 않은 채 끝없이 놀라움과 새로움의 의미를 생성해 내는 역동적인 운동**이다. 이러한 측면에서 그의 작품은 '**사유되지 않는 오브제**(objet impensé)'라고 할 수 있다.

알트메이드는 시각예술 문법에서 그 에너지를 인간의 육체처럼 받아들인다. 그러한 에너지가 담긴 오브제를 그는 '에너지의 장(Field of Energy)'이라고 불렀다.[20] 그 안에서, 에너지를 탐험하는 과정이 초기작업부터 발견된다. 에너지가 담긴 용기를 조각품으로 간주한 '에너지의 장'을 본격적으로 개념화하기 시작한 것은 콜롬비아 대학원생으로 첫 번째 학기를 시작하면서부터다. 그것은 캐나다 퀘벡주립대 학위를 준비하면서 진

19 이는 에르빈 파노프스키(Erwin Panofsky, 1892-1968)의 도상해석학에서 한계를 느낀 디디-위베르만의 고유한 방법론이 출발하는 지점이다. 그에 따르면, 이미지들을 응시하는 우리 행위의 바탕에는 이론적이고 인식론적인 범주와 밀접히 연결된 관계가 존재한다. 따라서 도상해석학처럼 작품의 숨겨진 '의미'를 밝혀내는 해석방법론은 궁극적으로 미술을 '개념'의 차원에만 환원시키게 되며, 이 경우 그림이나 조각의 감각적 질료의 행적은 어떻게 되는지에 대한 물음이 남는다. 결국 파노프스키의 방법론은 감각적인 것을 지식으로 환원시킨 것에 다름 아니다. 파노프스키의 도상해석학에 관한 디디-위베르만의 비판적 이론서로는 Georges Didi-Huberman, *Devant l'image*, Paris: Les Editions de Minuit, 1990, 그 실천적 결과물로는 Georges Didi-Huberman, *Fra Angelico: Dissemblance et figuration*, Flammarion, 1990 참고.

20 '에너지의 장'에 대해서는 Timothy Hull, "Inside the Box: Q+A with David Altmejd", *Art in America* (23, March, 2011) [url 주소: https://goo.gl/ywH5TJ] (2017년 2월 3일 접속)을 참고하라.

행했던 작업을 뉴욕에서도 계속 이어가면서 다다른 결과였다. 당시 그는 책상이나 작업용 테이블을 조각품으로 간주하고, 다양한 재료를 극적인 방식으로 결합시켰다. 예컨대 〈무제 Untitled〉(1997)[도판 2]와 같은 작품은 합판 테이블 위에 중국 도자기 6개를 놓고, 그 아래에 모터 2개를 장착한 작품이다. 모터가 진동하면 도자기들이 격렬하게 흔들렸다. 어떤 도자기는 위태롭게 가장자리로 밀려나면서 바닥으로 떨어질 것 같았다. 일부 관람객은 그 도자기를 안전한 지점인 안쪽으로 옮겨 놓기도 했다. 그러나 그런 조치가 취해지지 않은 시간에는, 결국 도자기가 바닥으로 떨어져 깨지고 말았다.

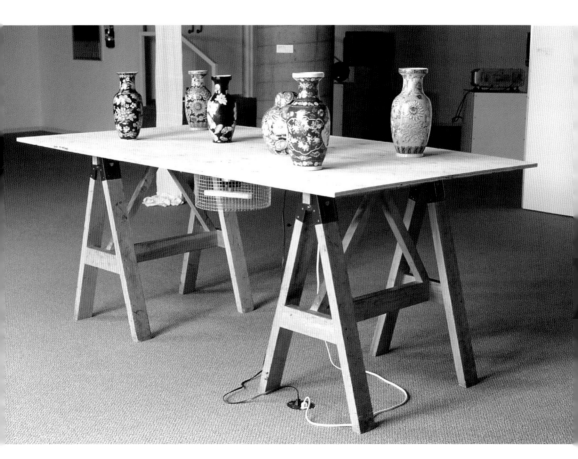

도판 2. *Untitled*, 1997. Plywood, sawhorses, porcelain vases, motors.

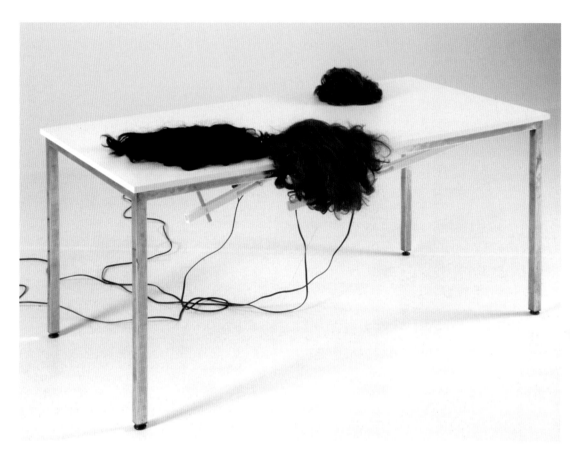

도판 3. *Tables No. 2*, **1998.** Table, motors, synthetic wigs, metal wire, wood, motion detector.

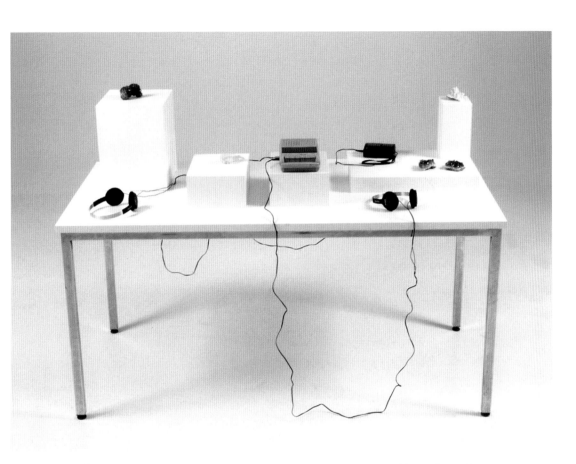

도판 4. *Amenagement des Energies (Layout of Energies)*, **1998.** Table, audio equipment, wood, crystals, latex paint.

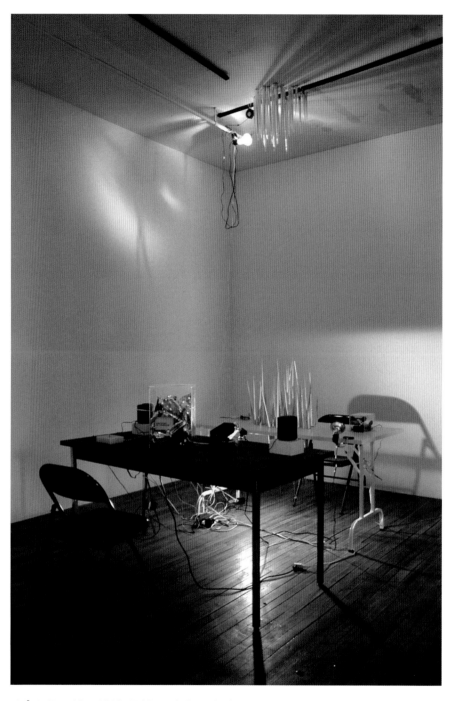

도판 5. *Jennifer*, **1998.** Tables, chairs, Plexiglas, Mylar, synthetic hair, wood, metal, Styrofoam, acetate, audio equipment, paint, lighting system, motion detector, paint.

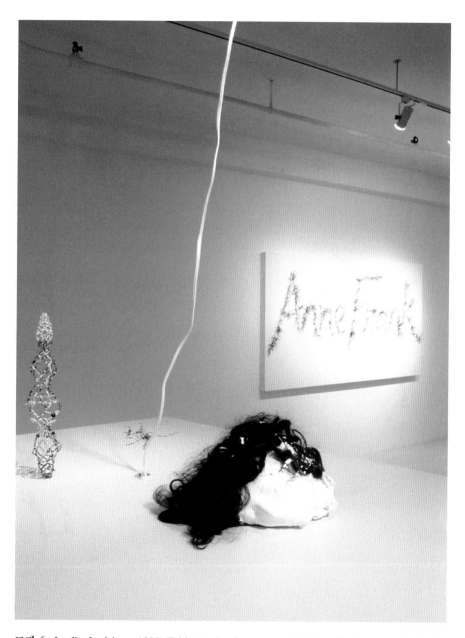

도판 6. *Jardin Intérieur*, **1999.** Table (melamine over particle board), plaster, wire, beads, fan, strobe light, synthetic hair, electronics.

이듬해 제작한 〈2번 테이블 Table No. 2〉(1998)[도판 3]은 세 개의 가발이 테이블 위에 놓여 있는 작품이다. 이번에는 동작 탐지기가 장착됐다. 관람자가 일정 거리에 근접할 경우 모터가 동작해 가발들이 튀어 올랐다. 관람자의 반응은 우리가 상상하는 그대로다. 또 다른 작품 〈에너지들의 배치 Amenagement des Energies〉(1998)[도판 4]는 테이블 위에 오디오 장비와 크리스털이 놓여 있다. 헤드폰에서는 고통스러운 것인지 기뻐하는 것인지 모를 중얼거림이 여러 측면에서 해석할 수 있는 방식으로 끊임없이 이어진다. 〈제니퍼 Jennifer〉(1998)[도판 5]의 경우는 동작 탐지기, 인조 가발, 스티로폼, 오디오 장비 등으로 구성된 작품이지만, 의자가 추가되면서 좀 더 설치작품에 가까워졌다. 이 작품은 허구의 인물이자 어떤 사건으로 트라우마를 겪는 소녀 제니퍼의 이야기를 들려 준다. 제니퍼가 침묵하는 동안에는 어떤 목소리가 일종의 상담치료사의 역할을 맡으면서 일련의 진부한 질문들을 던진다. 〈내면의 정원 Jardin Intérieur〉(1999)[도판 6]은 머리카락과 전자장비의 조합에 구슬과 강력한 조명이 추가된 작품이다. 이 작품에서 머리카락은 단순히 머리카락으로만 남지 않고, 석고로 만든 두상과 함께 결합되면서 '목이 잘린 머리'라는 양태를 처음으로 드러냈다. 이 작품은 향후 그의 작품세계에서 끊임없이 등장하는 주제(무한한 공간에 대한 열망, 파편화된 육체, 석고의 사용)의 원형이 되는 작품이기도 하다.[21]

단순히 작품을 에너지로 가득 채우기만 하는 게 그의 목표는 아니다. 최종 목표는 **오브제를 만드는 것**이다. 어떤 오브제인가? "나는 오브제를 만들고 싶다. 이 세상에 육체가 존재하는 것처럼 작품 안에서도 정말로 존재하는 오브제 말이다. 에너지는 거기에 다다르기 위한 조건이다."[22] 말하자면 이 세상에 존재하지 않았던 것을 피부에 직접 와 닿는 감각으로 제시하는 오브제로 만들기 위해 에너지가 필요한 것이다. 그 오브제는 사후에 수많은 해석과 의미를 불러일으키겠지만, 사전에 특정한 해석과 의미를 전제

21 Robert Hobbs, *op. cit.*, p. 202.

22 *Ibid.*, p. 198.

한 결과가 아니다. 곧, 그는 오브제나 조각품의 '의미'에 특권적인 역할을 부여하지 않는다. 그는 이것을 다음과 같이 정의했다. "나는 '의미'와 소통하기 위해서, 혹은 기존에 존재하는 무엇을 '표현'하는, 일종의 소통장치를 조각으로 구현하는 게 아니다. 나는 그 자체로 **생성하고 창조하는 오브제**를 만들고 싶었다."[23] 이러한 방식은 처음부터 그럴듯한 하나의 서사나 이야기에 특정 오브제를 끼워 맞추거나 우겨 넣으려는 일련의 작품 활동과는 완전히 반대되는 입장이다. 작품의 '의미'나 '서사화'를 철저하게 거부하는 차원까지는 아니지만,[24] 그럼에도 불구하고 그는 '의미'에 대한 엄격한 기준을 고수한다. "'의미' 그 자체는 과대평가됐다고 생각한다. 의미는 언어에 종속된 것처럼 보이기 때문에, 나에게는 지나치게 단순한 것으로 보인다. (…) 이제 나는 오브제를, 의미를 생성하는 오브제를 만들어 낸다. 나에게 있어 서사를 생성하는 것은 에너지를 생성하는 것과 마찬가지다. 둘 다 생명력과 연관되어 있다."[25]

생명력에 관한 그의 언급과 그의 작품은 전혀 관계가 없는 것처럼 보인다. 실제로 그의 작품을 처음 접하는 사람들은 늑대인간의 절단된 머리, 박제된 동물, 부패되고 있는 거인의 형상들을 본다. 따라서 그를 죽음이나 으스스한 것에 강박적으로 집착하는 조각가로 오해하기 쉽다. 하지만 이에 관한 그의 대답은 역설적이다. "**수많은 사람들은 내가 죽음이나 병적인 상태에 정말로 매료되어 있다고 생각하지만, 나는 생명에 더 관심이 있다. 죽음의 정점 한가운데서 무엇인가 자라날 때, 그것들은 더욱 살아 있는 것처럼 보인다.**"[26] 우리는 그가 말한 이 생명력이 어떻게 작품 전체를 관통하는지 앞으로 계속 살펴보게 될 것이다.

23 David Norr, "interviews artists David Altmejd as he discusses his New York 'The Orbit'", *MOCA Cleveland* [url 주소: https://goo.gl/Aiicdy] (2016년 12월 5일 접속)

24 알트메이드는 여느 작가들처럼 다양한 '사후 해석'을 너그럽게 수용한다. 그의 작품에서도 드러나는 이러한 수용적 특징은 사후에도 의미가 변경될 수 있는 잠재성을 당혹스럽게 제시한다는 측면에서 '자라나는 오브제'라고 말할 수 있다. 우리는 이러한 측면을 이 책의 결론 부분인 '자라나는 오브제'에서 다시 살펴볼 것이다.

25 Robert Hobbs, *op. cit.*, p. 198.

26 Catherine Hong, *op. cit.*

3.
늑대인간, 변신을 위한 잠재성

다시 그의 미술학도 시절로 되돌아가 보자. 그는 2년 동안 테이블 위에서 작업을 이어 갔던 데다 대학 시절 작업실이 매우 비좁았기 때문에, 졸업작품으로는 어마어마하게 큰 조각품을 만들기로 결심한다. 먼저 그는 쉽게 구매할 수 있는 가벼운 테이블 대신에, 작업실 공간 전체를 점유할 규모로 좌대를 만들었다. 이에 따라 좌대 주변을 빙글빙글 돌면서 작업해야 했다. 이렇게 만들어진 작품은 〈첫 번째 늑대인간 First Were-wolf〉(1999)[도판 7]이라는 제목이 달렸다. 그것은 미니멀리즘 조각처럼 보이기도 하고, 상업적인 디스플레이로 보이기도 한다. 목재, 플렉시글라스, 아세테이트 등으로 구성된 이 작품은 모조 다이아몬드인 라인석과 인조 가발 등으로 만든 늑대인간의 두상을 일종의 스컬피(Sculpey, 어린이들을 겨냥해 오븐에 구워서 만드는 조각재료)로 제시했다. 이때까지만 해도 늑대인간의 머리는 관람자들에게 있는 그대로, 그러니까 어떠한 장애물도 없이 직접적으로 제시됐다.

이듬해 그는 변증법적 방식으로 〈첫 번째 늑대인간〉이 뒤집힌 구조를 만들었다. 그 작품에서 늑대인간의 머리는 좌대 안쪽에 숨겨져 있다. 관람자는 좌대 내부에서 서로 반사되는 거울을 통해 숨겨진 늑대인간의 증식체만 볼 수 있을 뿐이다. 장미꽃과 함께 반사되면서 증식하는 늑대인간의 두상은 기묘한 아름다움을, 섬뜩하지만 낭만적인 유혹의 분위기를 풍긴다. 그 작품은 〈두 번째 늑대인간 Second Werewolf〉(2000)[도판 8]이라는 제목이 붙었다.[27]

27 장미꽃과 같은 소재 때문에 그의 작품은 흔히 고딕-로맨티시즘으로 받아들여지기도 한다. 그러나 이러한 정의만으로는 충분치 않다. 우리는 후반부에서 〈인덱스 The Index〉(2007) 분석을 통해 한걸음 더 나아갈 것이다.

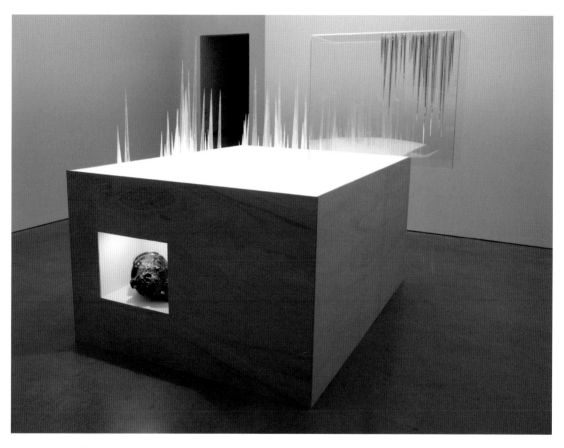

도판 7. *First Werewolf*, **1999.** Wood, lighting system, acetate, Mylar, Plexiglas, polystyrene, expandable foam, acrylic paint, latex paint, Sculpey, synthetic hair, rhinestones.

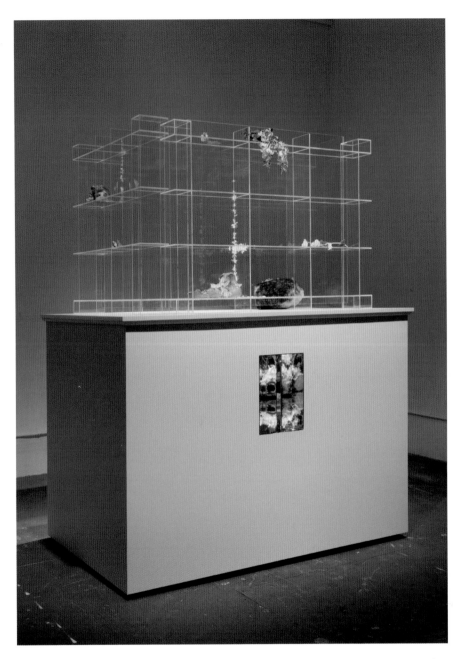

도판 8. [8-1] *Second Werewolf*, **2000.** Mirror, wood, lighting system, acetate, Mylar, Plexiglas, polystyrene, plaster, latex paint, acrylic paint, epoxy clay, synthetic hair, quartz, rhinestones, synthetic flowers, glue.

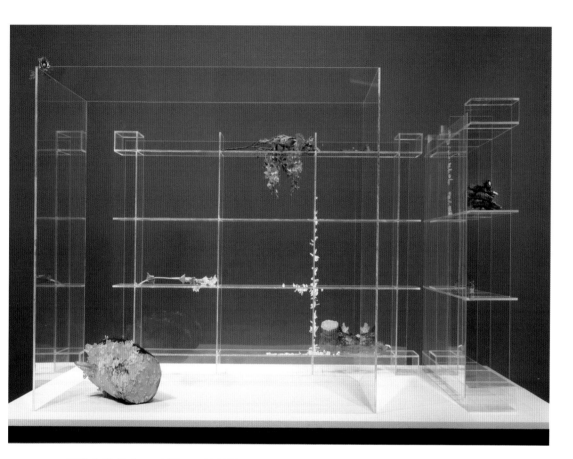

도판 8. [8-2] *Second Werewolf*, 2000. (detail)

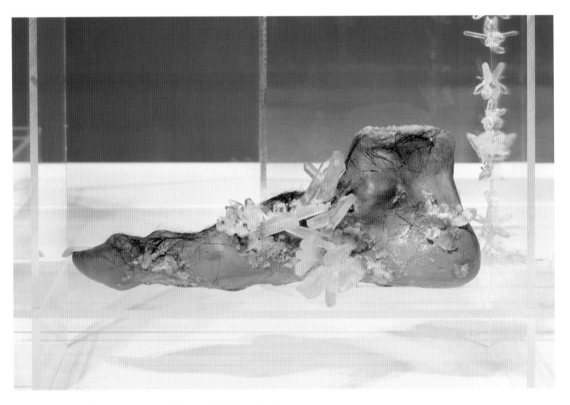

도판 8. [8-3] *Second Werewolf*, 2000. (detail)

도판 8. [8-4] *Second Werewolf*, 2000. (detail)

늘대인간의 머리를 만들게 된 이유는 미술사적 맥락에서 발견된다. 그는 자신이 존경하는 미술가들인 루이스 부르주아(Louise Bourgeois, 1911-2010)와 키키 스미스(Kiki Smith, b.1954)의 작품들을 보면서, 인간의 육체가 조각으로 활용되는 방식, 그러니까 파편화된 육체를 조각행위로 활용하는 방식에 큰 매력을 느꼈다. 그러나 '인간의' 육체를 조각의 모티브로 사용하지는 않았다. "나는 인간의 육체 대신 몬스터의 육체를 활용함으로써, 우리에게 익숙한 [인간적 육체의] 요소들은 제거함으로써, 오브제의 힘과 기운을 유지할 수 있을 것이라고 생각했다. 그것은 매우 강력하고 기묘했기 때문에 상당히 흥미로운 경험이라고 느꼈다."[28] 인간의 육체가 아니라 몬스터의 육체를 모티브로 선택한 것은 동시대 미술에서 인간의 육체로 작업하는 작품들이 과도하게 범람하고 있었기 때문이다. 그는 단순히 그러한 유행에 편승하고 싶지 않았다. 예컨대 그는 로버트 고버(Robert Gober, b.1954)와 같이 인간의 육체로 초현실적 작업을 선보이는 그러한 방식에서 일종의 진부함을 느꼈다.[29]

이러한 배경에서 늘대인간의 파편화된 육체, 곧 머리 잘린 늘대인간을 만든 뒤에는 이해를 돕기 위해 특별한 이야기, 곧 일종의 '사후 서사'를 창안했다. "나는 내 관심을 끌었던 기묘한 에너지를 설명하기 위해 작은 이야기를 만들었다. [그 이야기는 이렇다.] 한 남자가 늘대인간으로 변신한다. 그것은 정신적인 차원에서도 육체적인 차원에서도 가장 강렬한 변신체험이다. [그 변신을 통해] 순식간에 정신적, 육체적 정체성이 완전히 상반되는 차원으로 나아간다. 변신이 끝나자마자 몬스터의 머리는 잘려져서 테이블 위에 놓인다. 그 머리는 썩는 대신에 [잘린] 즉시 결정화된다. 그 덕분에, 그 머리는 에너지로 가득 차 있게 된다."[30] 이렇게 '목이 잘린 늘대인간의 머리'라는 일종의

28 Robert Enright, "Learning from objects: an interview with David Altmejd", *Border Crossings*, No. 92 (November, 2004), p. 69.

29 François Michaud et Robert Vifian, "Entretiens avec David Altmejd", in *David Altmejd: Flux*, Paris: Éditions Paris Musées, 2014, p. 32.

30 Michael Amy, *op. cit.*, p. 27. 이와 유사한 다른 인터뷰도 참고: "누군가의 육체적, 정신적인 정체성이 그와 완전히 반대되는 상태로, 20초 안에, 혹은 10초 안에 이동하는 것은 매우 강렬해야 한다. 그 변형[과정]이 매우 강

'알트메이드 버전의 늑대인간 신화'는 마침내 그에게 국제적인 명성을 안겨 준 월계관이 됐다.[31]

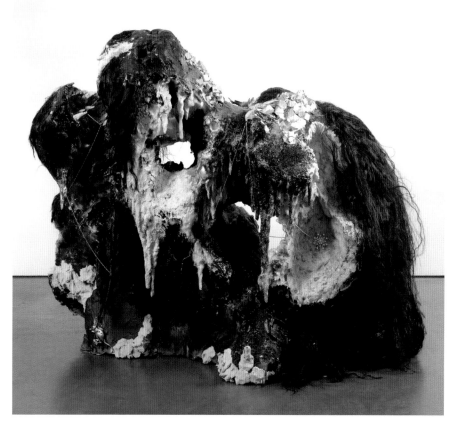

도판 9. *Untitled (Blue Jay)*, **2004.** Polystyrene, expandable foam, epoxy clay, epoxy gel, Sculpey, acrylic paint, spray paint, synthetic hair, jewelry, glitter.

렬하고, 머리가 잘린 그 순간에 즉시 결정화될 것이라는 생각을 나는 좋아한다. 매우 강렬한 에너지가 오브제에 갇혀 있을 것이라는 생각도 흥미롭다. (…) 나는 상징적인 늑대인간의 복잡한 특징, 변형과 관련된 에너지, 목이 잘리는 폭력성, 크리스털의 유혹적이고 마법적인 측면 등 모든 것이 오브제 안에 담겨 있다는 생각을 좋아한다."
Trinie Dalton, "David Altmejd Talks About the Werewolf", *MYTHTYM*, Brooklyn: PictureBox, 2008, p. 154.
31 예컨대 뉴욕 화랑계에서 다음과 같은 대화들이 오갔다. "데이비드 알트메이드 전시 봤니?" "아, 그 늑대인간 작가?" Jeffrey Kastner, "Review: David Altmejd", *Artforum* (Jan, 2005), p. 180.

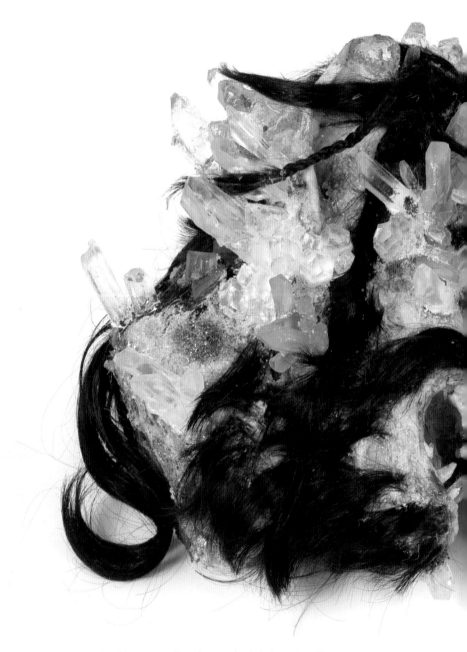

도판 10. *Untitled (Dark)*, **2001.** Plaster, acrylic paint, synthetic hair, resin, glitter.

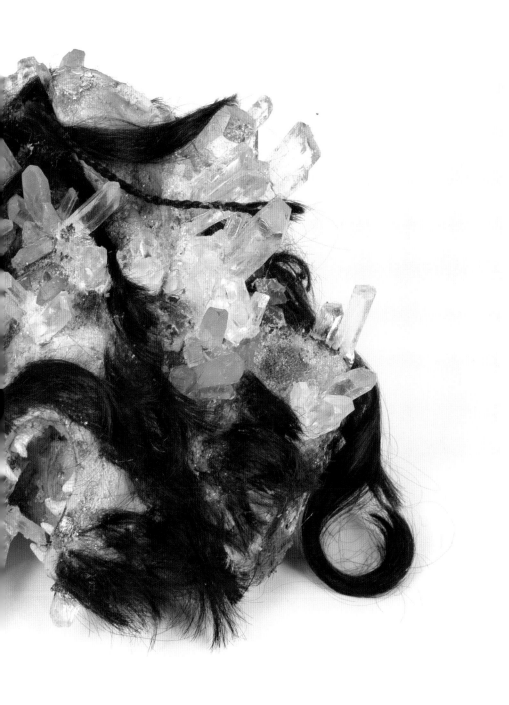

그 이야기, 그러니까 '사후에' 창안한 늑대인간 서사가 작품의 전제라거나 원형적 위치를 점유하지는 않는다. 오히려 그는 그러한 서사화를 경계하면서 조심스레 다음과 같이 덧붙인다. "이 이야기는 [최종] 작품에 선행하지는 않는다. 나의 방식은 매튜 바니(Matthew Barney, b. 1967)의 작업 방식과는 다르다. 내가 보기에 매튜 바니는 서사로 작업을 시작한 다음, 이야기가 오브제를 만드는 방식으로 작업한다. [그러나] 여기서는 그런 일이 일어나지 않는다. 이야기는 사후에 온다."[32] 이러한 특징은 서사적이고 정치적인 특정 맥락에 작품이나 오브제를 끼워 넣는 일련의 예술적 실천과는 거리를 두는 작업 방식으로, 알트메이드 작품세계의 큰 뼈대를 이룬다. 오히려 알트메이드의 작업 실천은 **오브제 스스로가 자라나는 방식, 오브제 스스로가 맥락과 의미를 창출하는 방식**이다.

알트메이드에게 있어 늑대인간 이야기는 죽음 이후의 재생이나 변형과 관련된 중요한 기표로 동작한다는 게 틀림없지만, 그럼에도 결과적으로 그의 작품은 늑대인간과 관련된 신화적 전통이나 심리학적, 정신분석학적, 문화적, 역사적 관점과는 직접적 관련이 없다.[33] 오히려 늑대인간은 한계와 제약을 극복하는 자유로움과 어울리는 상징이다. 분명히 그는 자신의 오브제가 언어화나 의미화의 그물에 걸려 통제되는 위험을 피하려는 것 같다. 하나의 사조나 의미에 구속받지 않아야 그가 보기에 '살아 있는 것'이기 때문이다. 이러한 차원에서, 아울러 인간이 만든 예술적 오브제라는 측면에서, 늑대인간은 알트메이드가 만든 토템이기도 하다. "내 작품은 나에게서 비롯되며, 마치 나의 아이와도 같다. 내 조각품은 유전적으로 나와 유사하다. 모든 물질과 주제 등이 나에게서 나왔기 때문이다. 하지만, 그것은 완전히 다른 무엇이 된다. 어느 순간, **오브제는 자신이 직접 선택을** 하기 시작한다. 또한 그것은 내가 절대 말한 적이 없는 것을 말하

32 Michael Amy, *op. cit.*, p. 27.

33 예컨대 그리스와 로마 신화에 등장하는 헤로도투스(Herodotus), 파우사니아스(Pausanias), 오비드(Ovid), 비르길(Virgil) 등은 모두 늑대로 변신한다. 16세기에 이르러 늑대인간은 다양한 문학작품들에서, 그리고 프로이트의 정신분석에서 발전해 왔지만, 그것들은 알트메이드의 혼종 몬스터와는 전혀 관계가 없다. 물론 사후적 독해를 시도해 볼 수는 있다.

기 시작한다. 다행히도, 그것은 나보다 더 복잡하고 지적이며 강렬한 것이 된다. 늑대인간은 더 폭력적이고, 더 열정적이며, 심지어 섹시한 측면을 보여 준다."[34]

이러한 언급은 데이비드 크로넨버그(David Cronenberg, b. 1943)가 영화를 제작하는 방식과 유사하다.[35] 캐나다 출신인 이 영화감독은 영화가 스스로 만들고 선택한다면서, 영화 그 자체가 일종의 독자적인 유기체, 혹은 육체와 같다고 설명했다. 알트메이드는 크로넨버그의 영화적 접근 방식을 존중하긴 하지만, 그렇다고 크로넨버그의 영화처럼 끔찍한 호러영화를 좋아하진 않는다. 늑대인간을 주제로 한 호러영화도 그의 관심사는 아니다.

"내가 특별히 좋아하는 늑대인간 영화는 없다. 내가 보기에 영화에 나오는 늑대인간은 전혀 섹시하지 않다. 나는 인간적 차원에만 머무르는 그러한 늑대인간, **잠재적 특성**이 없거나 나쁜 측면만을 느끼게 하는 그러한 늑대인간을 좋아하지 않는다."[36]

말초신경을 자극하는 형상들로 고정화된 오브제는 그에게 있어 죽은 것이나 마찬가지다. 육체란 썩어 없어지는 것으로 끝나고 마는 운명이 아니라, 오히려 예기치 못한 새로운 생명이 재탄생하는 공간이기 때문이다. 이는 부패 그 자체에 집중하는 것이 아니라, 부패 이후에 벌어지는 '과정'에 집중하는 감각이다. "부패는 재탄생의 형태다. 거기엔 죽은 살을 먹는 벌레들과 박테리아가 있다. *생명이 또 다른 형태를 취한 것이다.*

34 Trinie Dalton, *op.cit.*, p. 155.

35 크로넨버그의 영화는 인간의 신체에 대한 냉소적 취향, 인간과 기계가 부분적으로 한 몸이 되거나 진화, 퇴화, 전염으로 표현되는 돌연변이적 모습의 인간을 보여 준다. 《비디오드롬 VIDEODROME》(1983), 《엑시스턴즈 eXistenZ》(1999)는 테크놀로지로 인해 '형태를 변환 당한 인물'이 등장한다. 곧, 크로넨버그의 영화는 기술이 지배하는 새로운 세계로 들어가 자아가 뒤바뀌거나 변화하는 과정을 묘사하면서 새로운 시대의 휴머니즘을 관찰하고 있다. 김경식, 곽상원, 「데이비드 크로넨버그의 영화에 수용된 테크놀로지와 신체의 관계」, 『한국엔터테인먼트산업학회논문지』 제11권 제7호 (2017년 10월), pp. 67-77 참고.

36 해당 인용과 다음 문단의 인용은 모두 Trinie Dalton, *op.cit.*, p. 155 참고.

문제는 그것이 꽤나 혐오스럽고, 비극적이며, 또한 슬프다는 것이다. [그러나] 나는 내 작품이 낙관적이길 바란다. 내 작품에서, 어떤 예쁜 것들이 사체 안에서 자라나는 측면은 사체 내부에서 여전히 살아 있는 **잠재성**에 대한 은유일지도 모른다."

　늑대인간의 파편화된 육체는 인간의 그것과 유사하다는 측면에서 여러 은유와 상징 체계를 포섭하고, 동시에 이중 정체성(double identity)을 드러낸다. 이중적인 정체성은 변화와 변형을 위한 **잠재태**이기도 하다. 바로 여기서 알트메이드의 작품세계의 원리가 드러난다. **오브제가 자라나는 것.** 오브제 자체가 자라나는 **과정 안에서** 크리스털이 돋아나고, 식물이 자라나며, 새들이 날아다닌다. 따라서 관람자는 오브제가 살아 있다는 인상을 받는다.

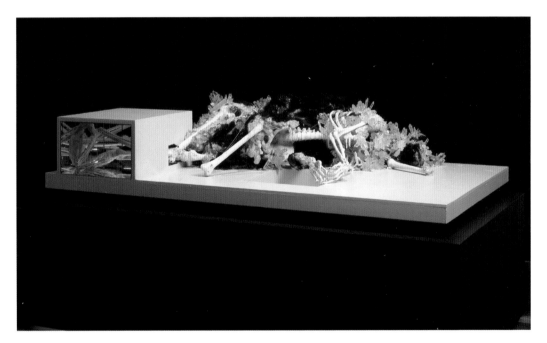

도판 11. [11-1] ***The Lovers,*** **2004.** Plaster, resin, acrylic paint, latex paint, synthetic hair, jewelry, glitter, wood, lighting system, Plexiglas, mirror.

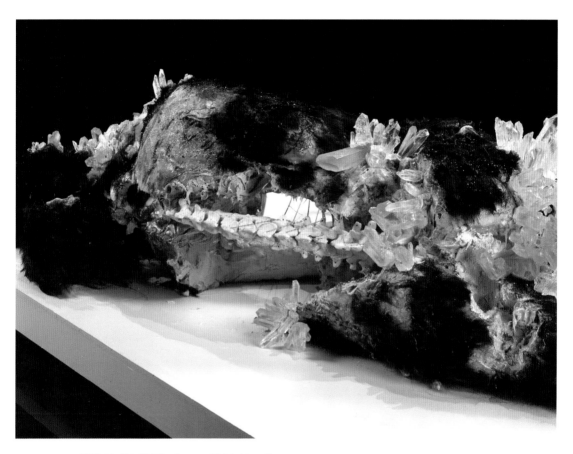

도판 11. [11-2] *The Lovers*, 2004. (detail)

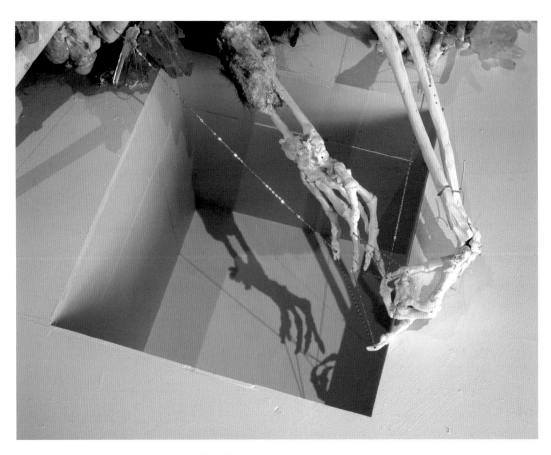

도판 11. [11-3] *The Lovers*, 2004. (detail)

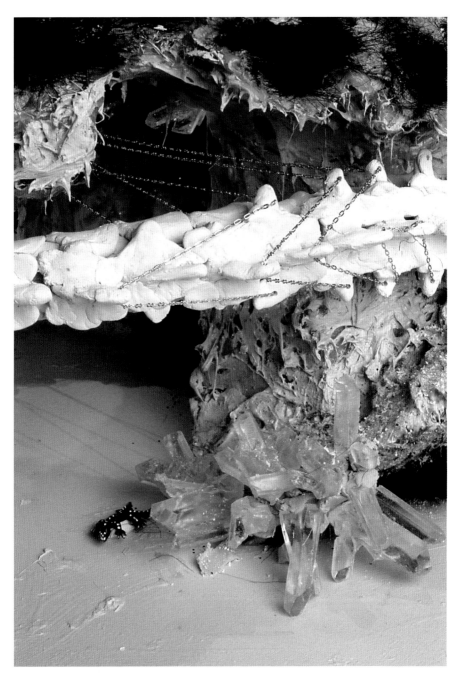

도판 11. [11-4] *The Lovers*, 2004. (detail)

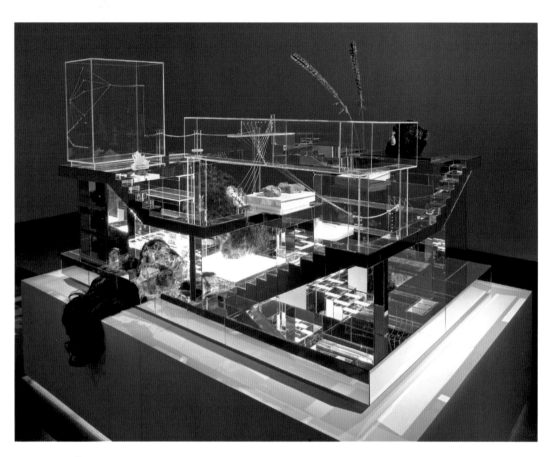

도판 12. [12-1] *The Outside, The Inside and The Praying Mantis*, **2005.** Wood, latex paint, plaster, synthetic hair, epoxy clay, mirror, Plexiglas, glue, metal wire, synthetic flowers, jewelry, chains, glitter, minerals, quail eggs, lighting system, ink.

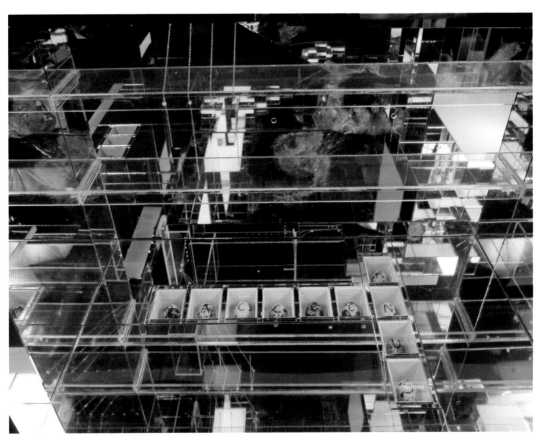

도판 12. [12-2] *The Outside, The Inside and The Praying Mantis*, 2005. (detail)

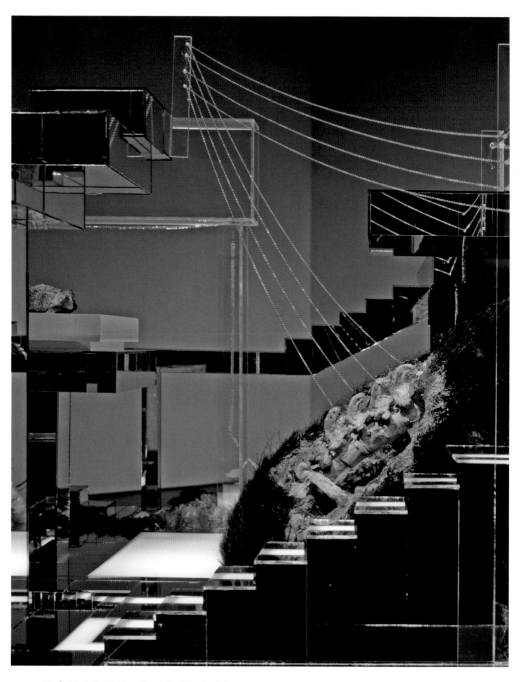

도판 12. [12-3] *The Outside, The Inside and The Praying Mantis*, 2005. (detail)

4.
크리스털, 공포와 매혹의 오브제

〈에너지들의 배치〉[도판 4]에서 처음으로 등장했다가 〈두 번째 늑대인간〉[도판 8]에서 다시 나타난 재료인 '크리스털'에 주목하고 넘어가자. 크리스털은 그가 본격적으로, 그리고 매우 특징적으로 활용하는 재료이자 물질이다. 그는 어린 시절부터 크리스털 수집광이었다. 가족들이 교외로 여행을 갈 때마다 그는 숲 속에서 희귀한 암석들을 살펴보고 그것들을 수집하느라 시간 가는 줄 몰랐다.[37] "어렸을 때 나는 크리스털과 광석을 수집하곤 했다. 아버지는 브라질로 출장을 갔다 돌아올 때면 나에게 광석을 선물했는데, 그것들이 나에게는 매우, 매우 소중했다. 나는 그것들을 물신처럼 대했다. (⋯) 또 그것들은 슈퍼맨을 떠올리게 했다. (⋯) 슈퍼맨이 북극에 갔을 때, '고독의 요새'가 크리스털과 함께 자라는 광경 말이다. (⋯) 크리스털이 *자라난다*는 사실은 나에게 매우 중요했다."[38]

그의 언급에 등장한 슈퍼맨 시리즈 《고독의 요새 Fortress of Solitude》(1958) 외에도, 어린 시절 알트메이드에게 직접적인 영향을 끼친 중요한 영화로는 애니매트로닉스 (animatronics) 기술과 꼭두각시 인형(puppet)으로 제작된 《다크 크리스털 The Dark Crystal》(1982)이 있다. 짐 헨슨(Jim Henson, 1936-1990) 감독이 제작한 이 영화는 독특한 판타지 세계관과 기묘한 풍경이 제시되는데(예컨대 살아 움직이는 식물들, 뚜렷

37 Catherine Hong, *op. cit.*
38 Robert Hobbs, *op. cit.*, p. 203. 이탤릭은 저자 강조.

이 정의하기 어려운 자연 풍경들), 이러한 풍경은 향후 '거인' 연작에서 유사하게 재탄생한다. 또 영화에서 다크 크리스털이 지닌 무궁무진한 힘은 그의 작품세계 안에서 크리스털이 지닌 에너지를 대변하며, 실제로 그러한 모티브를 고스란히 계승했다고 볼 수 있다. 게다가 영화에서 등장하는 세 종족, 곧 겔플링, 스켁시스, 미스틱스 등을 묘사한 정교한 인형들은 그의 작품에서 두드러지는 '정교성'과 연결된다. 이처럼 매스미디어를 통해 어린 시절에 경험한 크리스털이라는 물질과 판타지적 세계관은 조각가에게 하나의 원형적 체험으로 각인됐다. 이때, 크리스털은 절대적인 힘과 고갈되지 않는 에너지라는 이미지로 기능한다.

크리스털과 관련해 그에게 영향을 준 또 다른 원형적 체험은 제임스 G. 밸러드 (James G. Ballard, 1930-2009)의 SF 소설 『크리스털 세계 The Crystal World』(1966)와 관련된다. 이 소설은 생물과 무생물이 모두 크리스털로 변하는 묵시록적 세계를 다음과 같이 묘사하고 있다.

> "맞은편 해안가는 흐릿한 만화경으로 본 것처럼 반짝거렸다. 빛의 띠가 겹겹이 쌓여 나무들이 점점 더 빽빽해지는 것 같았다. 그 바람에 앞쪽의 나무줄기 사이로 몇 센티미터 안쪽까지만 겨우 들여다보였다. (⋯) 크리스털로 변한 강물은 조각조각 부서져 강둑에서 2-3미터쯤 바깥으로 삐쭉삐쭉 뻗어 나왔고, 그 결정들의 각진 면에서 파란빛과 무지갯빛이 흘러나왔다. 하지만 배가 지나온 자리는 깨끗했다. 강물의 결정들은 화학약품 속에 넣어둔 크리스털이 *자라나*는 것처럼 점점 많은 물질들을 끌어모아 계속 커졌다. 급기야는 암초 줄기처럼 뒤엉킨 마름모꼴 창으로 변해, 샌더스 일행의 배를 찢어발길 듯한 기세를 떨치며 강둑을 따라 솟아올랐다."[39]

39 J.G. Ballard, *The Crystal World* (1966), New York: Picador, 2018, p. 82-83. [국역본: J.G. 밸러드, 『크리스털 세계 The Crystal World』(1966), 이미정 옮김, 문학수첩, 2016, pp. 116-117] 이탤릭은 저자 강조.

생명과 죽음이 완전히 결정화된 세상, 꽁꽁 얼어버린 건지 보석에 둘러싸인 건지 모를 세상, 스펙터클한 공포와 초현실적인 아름다움을 간직한 이 섬뜩하고 매혹적인 세상, 마치 큐비즘 회화를 3차원으로 만든 이 세계관을 통해, 알트메이드는 '자라나는 크리스털'과 '확장되는 에너지'의 중요성을 발견할 수 있었다. 늑대인간 연작에서 크리스털 효과가 나타나는 것은 바로 이러한 맥락에서다.

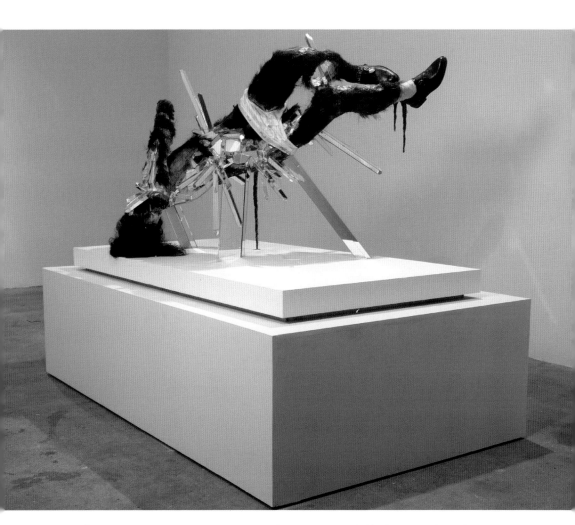

도판 13. [13-1] *The Glasswalker*, 2006. Polystyrene, expandable foam, 2(x)ist underwear, leather shoes, socks, glitter, acrylic paint, epoxy clay, latex paint, synthetic hair, wood, glass, plaster.

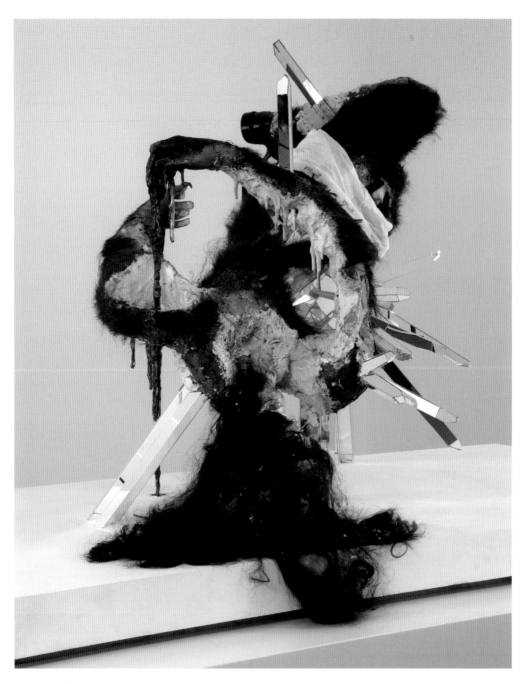

도판 13. [13-2] *The Glasswalker*, **2006.** Polystyrene, expandable foam, 2(x)ist underwear, leather shoes, socks, glitter, acrylic paint, epoxy clay, latex paint, synthetic hair, wood, glass, plaster.

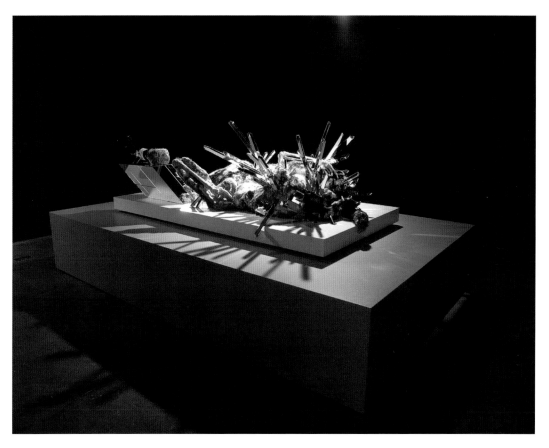

도판 14. [14-1] *The Settlers*, **2005.** Wood, acrylic paint, latex paint, Plexiglas, mirror, polystyrene, expandable foam, epoxy clay, lighting system, synthetic hair, digital watch, shoe, fabric, chain, metal wire, glitter.

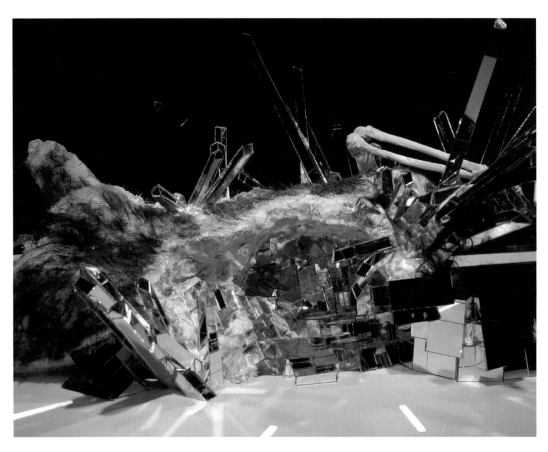

도판 14. [14-2] *The Settlers*, 2005. (detail)

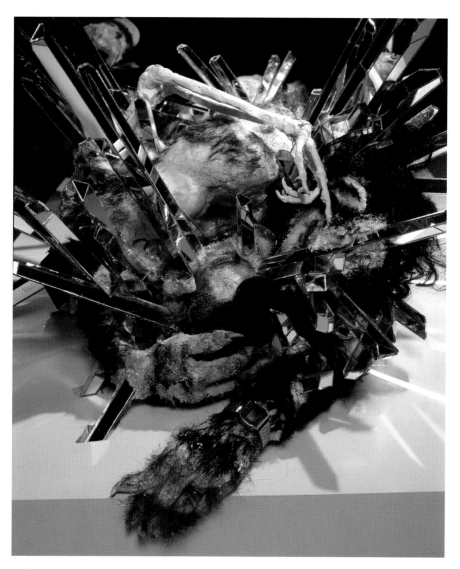

도판 14. [14-3] *The Settlers*, 2005. (detail)

변이가 진행되는 상태를 결정화시킨 모습으로 늑대인간의 머리를 제시한 것은 생명을 고착화시키려는 게 아니라 '진행중인 변형(ongoing transformation)' 그 자체를 가리키기 위함이다. 그 늑대인간의 머리는 다른 환경에 놓이면 얼마든지 또 다시 자라나며 변이될 잠재성을 내포하고 있다. 따라서 그는 생명을 '죽이기 위해', 혹은 '생명을 죽이는 잔혹성'을 적나라하게 드러내기 위해 머리 잘린 늑대인간을 테이블 위에 올려놓은 게 아니다. 말하자면 늑대인간 머리는 변형의 과정이 일시적으로 멈춘 상태로 보이지만, 언제든지 다시 변형이 진행될 수 있는 예측불가능성을 내포하고 있는 것이며,[40] 시간과 공간의 한계 속에 놓인 인간조건을 가로지르는 상태이기도 하다.

그가 크리스털을 자유롭게 사용하는 또 다른 이유는 증식적인 특징 때문이다. 크리스털은 수많은 프리즘을 반영한다는 측면에서 자아의 분열을 암시하기도 하지만, 동시에 복수적으로 증식하는 특징이나 성장의 측면, 곧 '자라나는' 양태를 드러내기도 한다. 이는 만물에 영혼이 깃들어 있다는 범신론적 사유에 어느 정도 빚을 지고 있는 것이다. 예컨대 중세 이탈리아의 수학자 지롤라모 카르다노(Girolamo Cardano, 1501-1576)는 세계의 모든 현상을 '생물학'의 지평에서 바라보면서, 금속이나 암석이 유년기, 성장기, 노년기를 거치며 유기체와 유사하게 성장하는 매장된 식물로 간주한 바 있다.

크리스털은 변형과 변신이 이뤄지는 그 엄청난 에너지가 분출하는 순간을 결정화시킨 것이지만, 무엇보다도 누군가를 유혹하는 물질이기도 하다. '유혹적인 것(들)'은 그의 작품세계에서 중요한 위치를 차지한다. 사실 그가 만드는 작품들은 대부분이 섬뜩하고 심지어 다소 환상적이지만, 동시에 기이하게도 논리적이고 지독하게도 중독적이며 기묘하게도 매혹적이다. "유혹의 힘을 지니는 것은 매우 중요하다. 나에게 있어 완

40 우리는 언제 그 이상현상이 다시 진행될지 모르지만, 늑대인간 크리스털은 항상 변하고 있다는 것을 가리킨다. 이는 야외에 전시된 늑대인간의 두상을 볼 때 더욱 뚜렷해진다.

벽한 오브제란 극도로 유혹적이면서도 극도로 충동적인 오브제다."[41] 그는 완벽하게 이해할 수 있다거나 지성적으로 통제할 수 있는 작품을 제작하는 데는 관심이 없다. 오히려 이 세상에서 가장 기묘한 방식으로 존재하는 오브제, 예전부터 존재해 오고 있었지만 때를 만나지 못해 모습을 드러내지 못한 오브제에 관심을 집중한다. 그 관심의 계기가 바로 사물의 '매혹성' 덕분이다. 이는 마치 자신의 육체를 찾지 못한 채 유령처럼 허공에 부유하고 있던 무엇인가가, 갑작스레 떠오르는 조각가의 영감으로 인해, 그리고 예기치 않은 불확실한 생각이나 아무 관련이 없는 단어의 유희를 통해, 별안간 이 현실 세계로 소환되고, 마침내 조각가의 손을 거쳐 육화(肉化)되는 과정과 같다. 디디-위베르만의 표현에 따라, 이러한 것들을 '유령적인 것으로서의 이미지(l'image-fantôme)'라고 부를 수 있다면, 알트메이드의 작업은 '유령적인 것으로서의 이미지에 매혹된 조각 행위'로 정의할 수 있겠다.[42]

인간 개개인을 하나의 범주로 축소시켜 정의하고 분류할 수 없는 것처럼, 그는 자신의 작품을 하나의 기준으로만 정의하려는 여지를 처음부터 피한다. 사실 인간 개개인을 자세히, 세부적으로 살펴보면, 기이한 측면이나 특이한 비밀의 영역이 존재하기 마련이다. 그는 이러한 지점을 조각으로 구현하는 데 관심이 많다.[43] 세부들에 집중할 경우 뜻밖의 형상들이 끝없이 출현한다. 그러한 것들은 또 다른 세계에서 '이미 그리고 항상(jam et semper)' 존재하고 있었지만, 현실 세계에서 '이미 그러나 아직(jam et nondum)' 육화되지 않은, 물질화되지 않은, (또 다른 시간 속에서) '잔존하는 가상의 오브제들(l'objets survivantes virtuels)'이다. 이것들은 그의 작품세계 내에서 목적론적인 과정을 따른다거나 진화론적 맥락에서 발전하는 특정한 방향 따위를 전제하지 않는다. 오히려 그것은 항상 최종적인 형상화를 지연(遲延)시키는 알리바이로 존

41 Robert Enright, "Seductive Repulsions", *op. cit.*

42 Georges Didi-Huberman, *L'Image survivante: Histoire de L'Art et Temps des Fantômes selon Aby Warburg*, Paris: Les Éditions de Minuit, 2002, pp. 11-114.

43 Robert Enright, "Seductive Repulsions", *op. cit.*

재하며, 항상 새로운 잠재성을 껴안고, 질서정연하게 만들어진 이미지의 장벽을 찢으면서 출현하는 힘(puissance)이다. 그것은 예기치 않은 시간에 갑작스럽게 솟아올라 현재를 괴롭히고, 이질적인 시간들과 서로 뒤섞이면서 모든 시간을 시대착오적(anachronique)으로 만들며, 대상을 움켜쥐고 파악하려는 우리의 인식론을 비웃는다. 말하자면 **알트메이드의 '잔존하는 가상의 오브제들'은 '사유되지 않는 불가능성(l'impensé de l'impossible)'이라는 '저주의 몫(la part Maudite)'으로 우리를 인도하는 존재들**인 셈이다.

5.

거울 미학

'세부'에서 '세부'로, 현미경처럼 어떤 대상을 자세히 들여다볼 때, 그리고 우리의 인식론적 지식이 그 대상을 파악하고 설명하려는 순간에도 그치지 않고 계속해서 '세부적으로' 응시할 때, 바로 그때 전혀 뜻하지 않은 새로운 형상들이 급성기 환자의 증상처럼 무수히 출현한다. 세부들의 유기적 통일성에 통합되지 않는 그 기이하고 이질적이며 잉여적인 요소를 지각하는 문제는 거울을 소재로 활용한 작품들에서 더욱 확장된다.

그가 거울을 채택한 이유 가운데 하나는 **하나의 대상이 두 가지 체험을 만들어 낸다**는 개념을 극대화하기 위해서였다. 평소에 우리는 거울 그 자체를 시각적으로 인식하지 않는다. 거울에 반영된 모습을 보는 데 익숙하기 때문에, 거울 자체의 물질성이나 거울의 표면을 인식하지 않는다. 말하자면 **거울은 가시적인 측면에서 존재하지 않는다.** 그것은 언제나 거기에 있지만, 우리 눈에는 보이지 않는다. 이러한 거울의 비가시성(le invisible), 혹은 거울의 비물질성을 역설적으로 시각화하는 것(le visuel)이 알트메이드가 거울을 다루는 방식이다. 예컨대 **거울을 깨뜨리는 순간, 거울은 대상을 반영하는 환영의 역할을 중단하고 자기 자신이 오브제 그 자체가 된다.**[44] 이러한 폭력적 행위를 통해, 거울은 우리의 세계로 육화한다. 파괴하는 행위를 통해, 잔존해 오고 있었

44 Simona Rabinovitch, "Altmejd's Wonderland", *NUVO Magazine* (Spring, 2012) [url 주소: https://goo.gl/G6E7pq] (2016년 8월 1일 접속)

지만 물성을 획득하지 못한 채 배제돼 왔던 기이한 것들이 존재론적 지위를 획득한다. "망치로 거울을 박살내면, 거울은 이 세상에서 가장 강렬하게 존재하는 시각적 오브제가 된다."[45]

그는 2007년부터 거울을 강렬한 시각적 오브제로 제시했다. 〈건축가 The Architect〉 (2007)[도판 15]와 〈사상가 The Thinker〉(2007)[도판 16] 등이 그러한 작품들이다. 이어 거울이 자체의 방식으로 자신만의 존재를 형성해 나간다. 〈사냥꾼 The Hunter〉(2007)[도판 17], 〈의사 The Doctor〉(2007)[도판 18], 〈우주인 The Astronomer〉(2007)[도판 19] 등이 그러한 작품들이다. 소위 '거울 거인'으로 불리는 그 거인들은 거울로 둘러싸인 것처럼 보이지만, 구축하고 쌓아 올리는 일종의 '건축적 과정'의 결과라는 측면에서, 그의 작업 방식이 유기적 통일성에 수렴되고 있음을 보여 준다.[46] 그는 거울에 반영되어 무한히 증식하는 관람자의 이미지, 혹은 그 증식하는 움직임(운동)을 존재론적으로 승격시키기 위해 거울 작품의 제목에 대명사 'The'를 붙였다. 이러한 증식적인 특징은 거울을 소재로 작업했던 초기 작품인 〈무제 Untitled〉(2000)[도판 20]와 〈우주 1 The University 1〉 (2004)[도판 21]의 연장선에 있다.

45 Robert Enright, "Seductive Repulsions", *op. cit.*

46 우리는 후반부에서 플렉시글라스 작품 〈흐름과 웅덩이 The Flux and The Puddle〉(2014)와 '보디빌더' 연작을 분석하며 이러한 덧붙여짐과 구축적인 특징을 자세히 살펴볼 것이다.

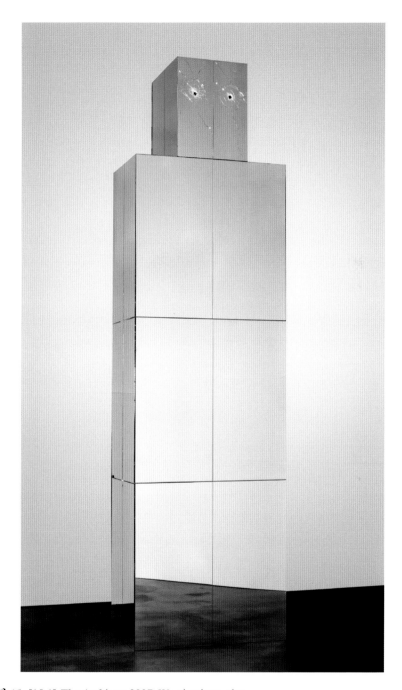

도판 15. [15-1] *The Architect*, 2007. Wood, mirror, glue.

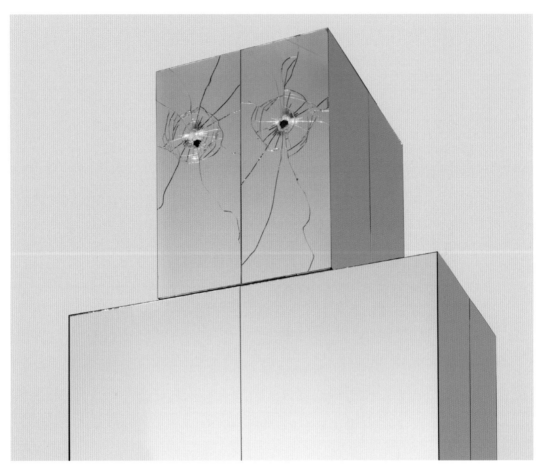

도판 15. [15-2] *The Architect*, 2007. (detail)

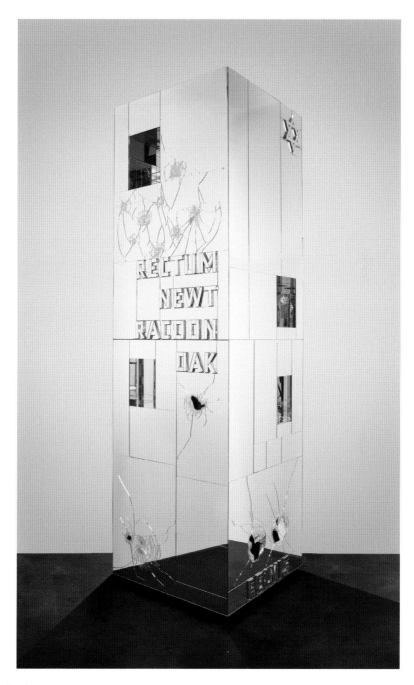

도판 16. [16-1] *The Thinker*, **2007.** Wood, mirror, glue.

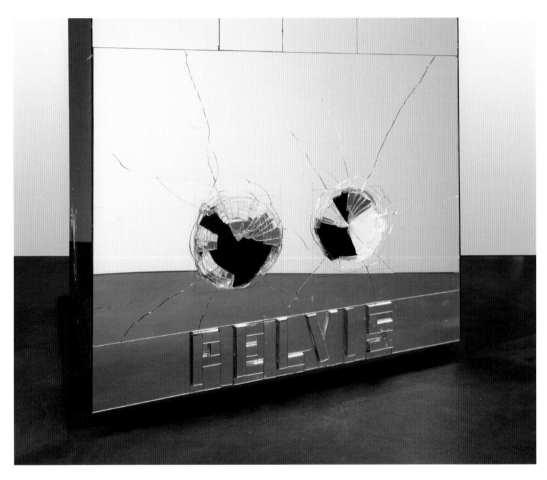

도판 16. [16-2] *The Thinker*, 2007. (detail)

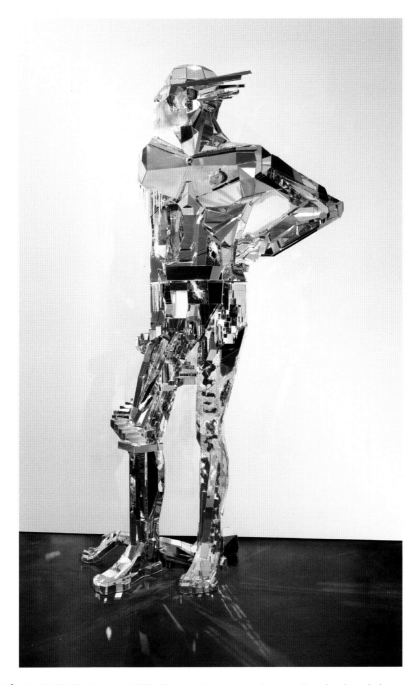

도판 17. [17-1] *The Hunter,* **2007.** Wood, mirror, epoxy clay, acrylic paint, horsehair.

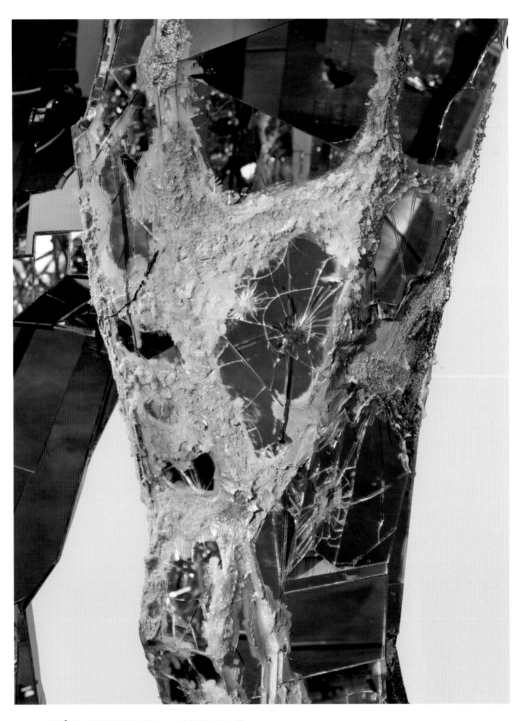

도판 17. [17-2] *The Hunter*, 2007. (detail)

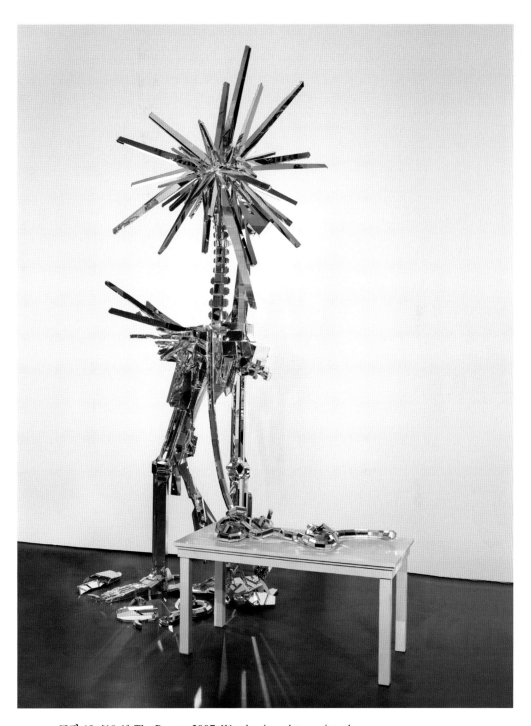

도판 18. [18-1] *The Doctor*, 2007. Wood, mirror, latex paint, glue.

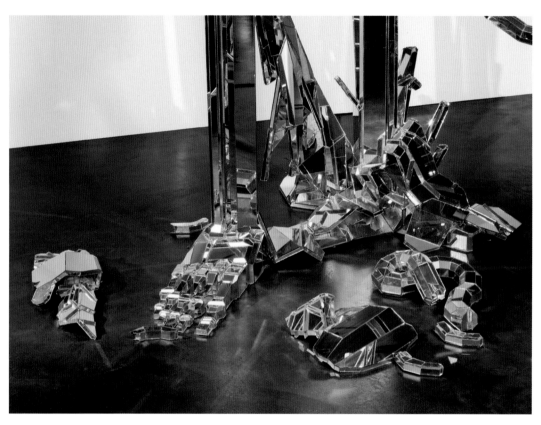

도판 18. [18-2] *The Doctor*, 2007. (detail)

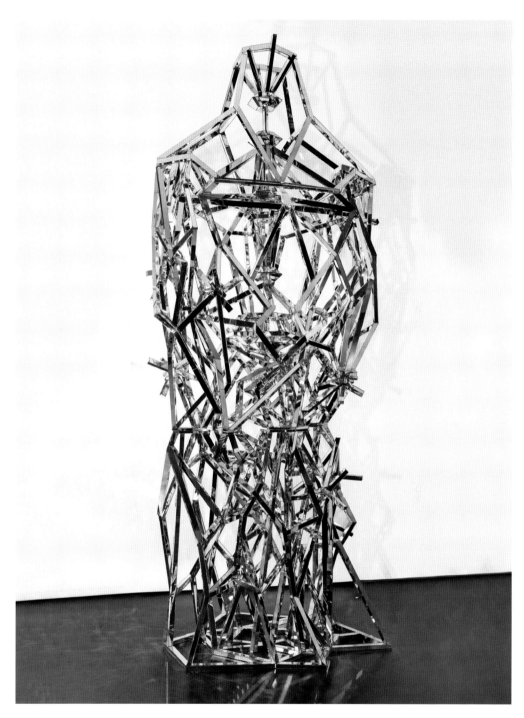

도판 19. *The Astronomer*, 2007. Wood, mirror, glue.

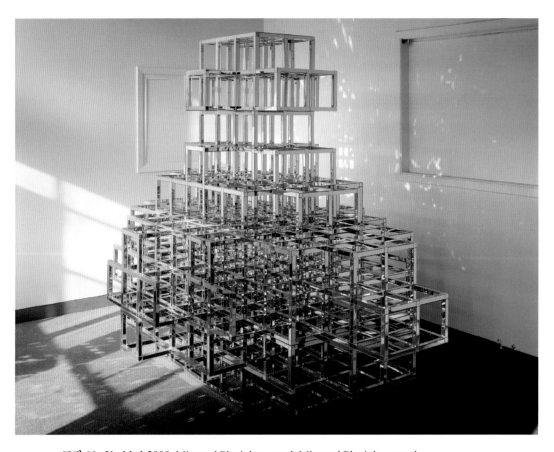

도판 20. *Untitled*, 2000. Mirrored Plexiglas, wood. Mirrored Plexiglas, wood.

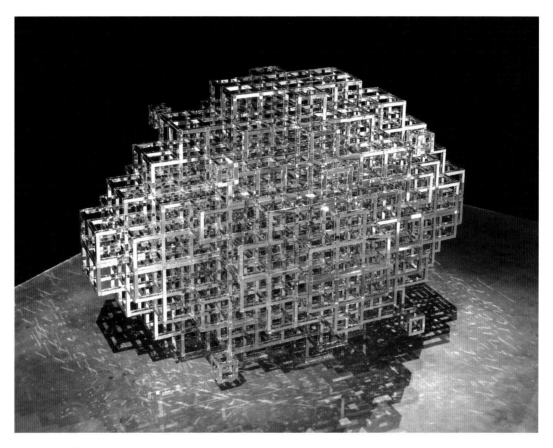

도판 21. *The University 1*, **2004.** Mirror, wood, glue. Mirror, wood, glue.

이 두 작품은 미국 미니멀리즘 작가 솔 르윗(Sol LeWitt, 1928-2007)의 '오픈 큐브(open cubes)' 연작을 환기시킨다. 당시 알트메이드는 이 두 작품을 제작하는 데 있어서 솔 르윗의 연작과 미니멀리즘의 작품들을 이미 염두에 두고 있었다. 하지만 거울로 그 입방체의 표면을 '덮어버림으로써' 미니멀리즘과 차별화를 꾀했다. "사실, 미니멀리즘이 항상 내 마음속에 있던 형태라는 것은 사실이다. 나는 공간과 관련해 끊임없이 이 형태들, 이 선들, 이 질감들을 생각했다. (…) 나는 이 형태들을 무한하게 만들고 싶었다. 이 형태들을 무한하게 하는 방법은 *내부에서 미니멀한 형태와 대조되는 것을 만들어서 덧붙이는 것이었다.*"[47]

이러한 '미니멀한 형태와의 대조(contraste avec la forme minimale)'는 마주보는 두 개의 거울 사이에서 관찰되는 무한증식이라는 특징과 관련이 있다. 그것은 리좀 뿌리처럼 번지고 엉키는 증식이라기보다는, 매끈하고 직선적인 빛의 무한한 증식에 가깝다. 말하자면 그것은 복제되어 증식되는 것, 차원이 복제되어 증식되면서 다른 세계로 건너가는 '미로(Labyrinths)'와 같다. 이는 그가 왜 거울과 미로로 요약되는 호르헤 루이스 보르헤스(Jorge Luis Borges, 1899-1986)의 문학세계에 심취했는지를 잘 설명해준다.[48] 예컨대 보르헤스는 「끝없이 두 갈래로 갈라지는 길들이 있는 정원 El jardin de senderos que se bifurcan」(1941)에서 다음과 같이 미로를 묘사했다.

"(…) '끝없이 두 갈래로 갈라지는 길들이 있는 정원'은 우주에 대한 하나의 이미지입니다. (…) 당신의 조상은 (…) 시간의 무한한 연쇄들을, 눈이 핑핑 돌 정도로 어지럽게 증식되는, 분산되고 수렴되고 평형을 이루는 시간들의 망(網)을 믿으셨던 겁니다. 서로 접근하기도 하고, 서로 갈라지기도 하고, 서로 단절되기도 하고, 또는 수백 년 동안 서로에 대해 알지 못하기도 하는 이 시간의 구조는 모든 가능성을 껴안는답니다. 우리

47 François Michaud et Robert Vifian, "Entretiens avec David Altmejd", *op. cit.*, pp. 30-31. 이탤릭은 저자 강조.

48 Robert Enright, "Learning from objetcts", *op. cit.*, p. 68.

는 이 시간의 일부분 속에서만 존재합니다. 어떤 시간 속에서 당신은 존재하지만 저는 존재하지 않습니다. 다른 어떤 시간 속에서 저는 존재하지만 당신은 그렇지 않습니다. 또 다른 시간의 경우 우리 두 사람이 함께 존재합니다. (⋯) 그러나 다른 시간, 그러니까 정원을 가로지르던 당신은 제가 죽어 있다는 것을 발견할 겁니다. 또 다른 시간에서 저는 지금과 같은 똑같은 말을 하지만, 나는 하나의 실수이고, 유령일 겁니다."[49]

거울과 미로의 증식적이고 환상적인 특징은 〈우주 1〉을 작업하던 도중 작업실에서 경험한 조각가의 에피소드에서 잘 드러난다.[50] 어느 날 밤, 그는 작업실에서 이 작품을 보고 있었다. 거울에 비친 조각가의 수많은 모습들 사이로 작품의 가장 중심부에서 파란 불빛이 보였다. 그는 도깨비불 같은 미지의 불빛의 출처를 한참 동안 찾았다. 비로소 그것이 작업실 맞은편에서 세 블록 떨어진 어떤 상점의 파란 네온사인이라는 것을 확인할 수 있었다. 그 네온빛은 얼마나 많은 반사를 거쳐 작업실에 도달했던 것일까? 기묘하고 유령적이며 잔존하는 것들은 이러한 방식으로 오브제화되면서 새로운 존재로 탄생한다. 심지어 빛조차.

49 Jorge Luis Borges, "Tlön, Uqbar, Orbis Tertius", in *Ficciones*, Anthony Kerrigan (ed.), New York: Grove Press, 1962, p. 100. [국역본: 호르헤 루이스 보르헤스, 「끝없이 두 갈래로 갈라지는 길들이 있는 정원」『픽션들 Ficciones』황병하 옮김, 민음사(보르헤스 전집 2), 1997, pp. 164-165] 번역은 일부 수정.

50 이 에피소드에 대해서는 OCAD University Faculty of Art Speaker Series 2014 David Altmejd, OCAD University (1 April, 2014) [url 주소: https://goo.gl/JSqPSP] 참고.

도판 22. *Untitled 1 (Ushers)*, **2012.** Mirror, wood, epoxy clay, thread, graphite, latex paint, glue.

도판 23. *Untitled 2 (Ushers)*, **2012.** Mirror, wood, graphite, latex paint, glue.

도판 24. *Untitled 3 (Ushers)*, **2012.** Mirror, wood, latex paint, glue.

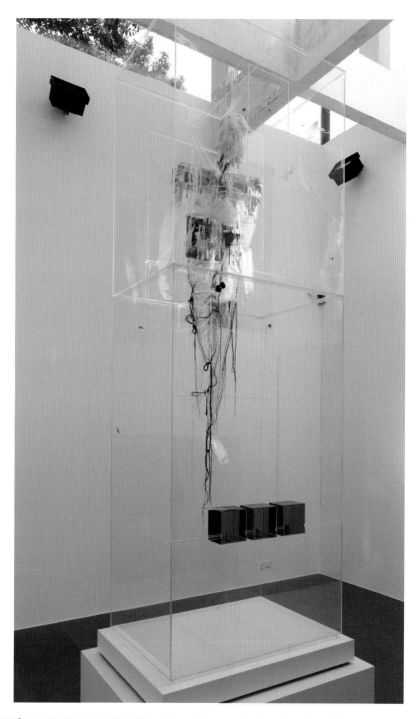

도판 25. [25-1] *L'air*, **2010.** Plexiglas, chain, metal wire, thread, acrylic paint, epoxy clay, acrylic gel, glue.

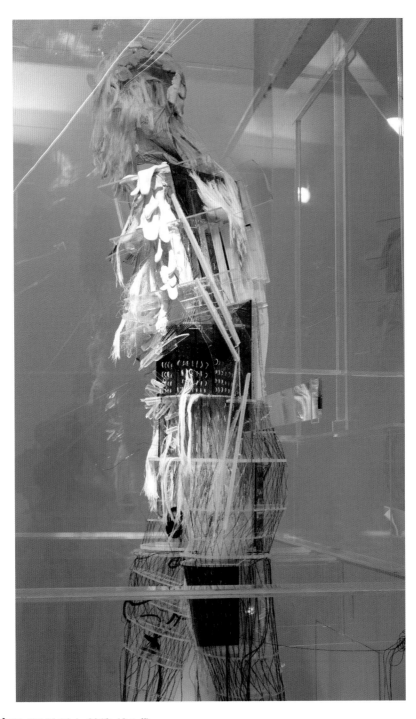

도판 25. [25-2] *L'air*, 2010. (detail)

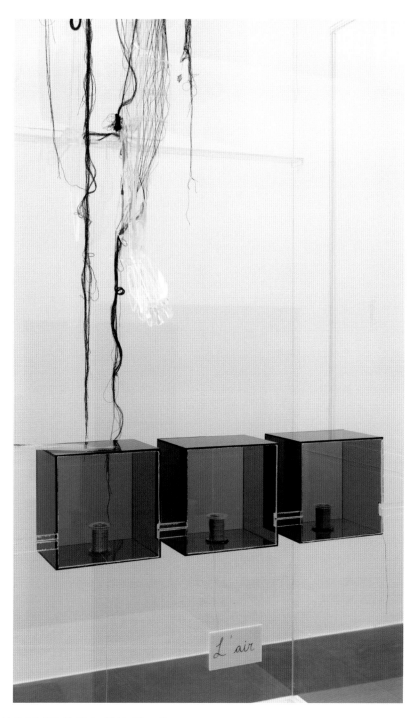

도판 25. [25-3] *L'air*, **2010. (detail)**

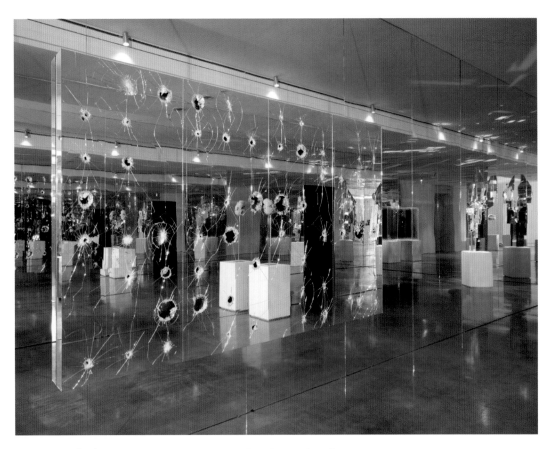

도판 26. [26-1] *Index 1*, **2011.** Wood, mirror, latex paint, glue.

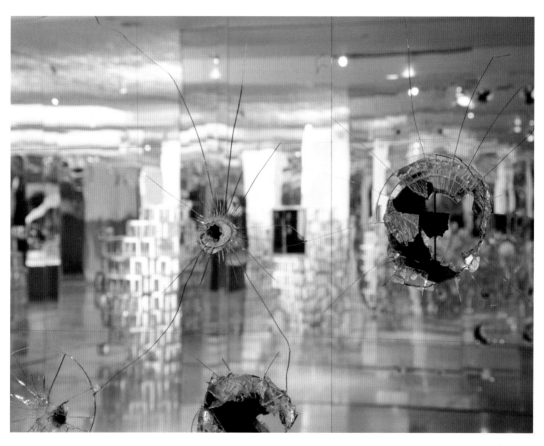

도판 26. [26-2] *Index 1*, 2011. (detail)

2012년에 만든 '안내인 Ushers' 연작[도판 22-24]은 거울로 작업한 부조 작품이다. 〈공기 L'air〉(2010)[도판 25]나 〈인덱스 1 Index 1〉(2011)[도판 26]과 같이 거울이 사방에 배치된 경우에는 공간이 미로처럼 증식한다. 관람자는 자신의 모습이 반영된 형상을 보는 것인지, 반영된 반영인 허구의 형상을 바라보는지 분간할 수 없다. 이러한 무한 증식의 속성은 "거울과 성교는 사람의 수를 증식시키기 때문에 가증스러운 것"이라는, "그래서 그들은 눈에 보이는 세계를 증식시키고 마치 그것을 사실인 양 일반화시킨다."라는 보르헤스의 문학적 세계관을 반향한다.[51] 이러한 증식적 속성, 곧 과잉적 본성 덕분에, 거울은 이제 판타지 세계나 신비로운 영역으로 들어가는 문이 된다.

다른 한편으로 플렉시글라스 작품의 내부에 거울이 배치될 경우, 거울에 반영된 관람자의 모습이 그대로 조각품의 일부가 된다. 이런 방식으로 관람자는 결코 끝나지 않는 조각 작업에 참여한다. 동시에, 거울 작품에 반사된 관람자의 이미지들은 갈라지고 파편화된다. 거기엔 조각가가 '에너지를 해방'시키기 위한 전략이 숨어 있다. "망치질을 함으로써, 에너지는 날카로운 유리조각과 함께 해방된다. 이러한 해방이 날카로운 부분까지도 하나의 오브제가 되게 만든다. 그것은 관람자와 오브제 간의 긴장을 형성한다. 예컨대 관람자는 자기 자신이 다칠 수 있겠다는 생각을 한다. 거울이 깨지기 전에는, 거울은 물질이나 재료가 아니다. 그러나 거울이 깨졌을 때는 거울은 물리적으로 감지되며, 표현에 관련된 모든 것이 된다."[52] 거울을 망치로 내려쳐서 조각(품)으로 만

51 보르헤스는 처음에 이 문장을 스페인어로 "거울과 성교는 가증스러운 것(los espejos y la cópula son abominables)"이라고 썼다가, 두 번째 인용에서는 영어로 "성교와 거울은 가증스러운 것(Copulation and mirrors are abominable)"이라고 썼다. 이는 보르헤스의 문학세계에서 흔히 목격되는 언어유희이면서 하나의 발화가 1차적 범주에 고착되는 것을 막고 거울처럼 확산되는 효과를 불러일으킨다고 할 수 있다. Jorge Luis Borges, "Tlön, Uqbar, Orbis Tertius", in *Ficciones*, Vintage Espanol, 2012, p. 4. [국역본: 호르헤 루이스 보르헤스, 「틀뢴, 우크바르, 오르비스 떼르띠우스」, 『픽션들 Ficciones』 황병하 옮김, 민음사(보르헤스 전집 2), 1997, pp. 18-20]

52 Robert Hobbs, *op. cit.*, p. 209. 앤 프렌트니에크(Anne Prentnieks)는 이를 "ultraphysical"로 표현했다. Anne Prentnieks, "Evolutionary Arc", *David Altmejd: The Flux and the Puddle*, New York: David Altmejd Studio, 2015, p. 23.

드는 바로 그 행위는 자연적으
로 주어진 것이 아니라 '만들어
진 분할'이다. 정확히 말하자면
그것은 강력한 망치가 내려쳐
진 덕분에 조각난 (그러나 인간
과 사물이 연합된) 단일체라고
할 수 있다.

도판 27. *Untitled 11 (Guides)*,
2013. Wood, mirror,
latex paint, glue.

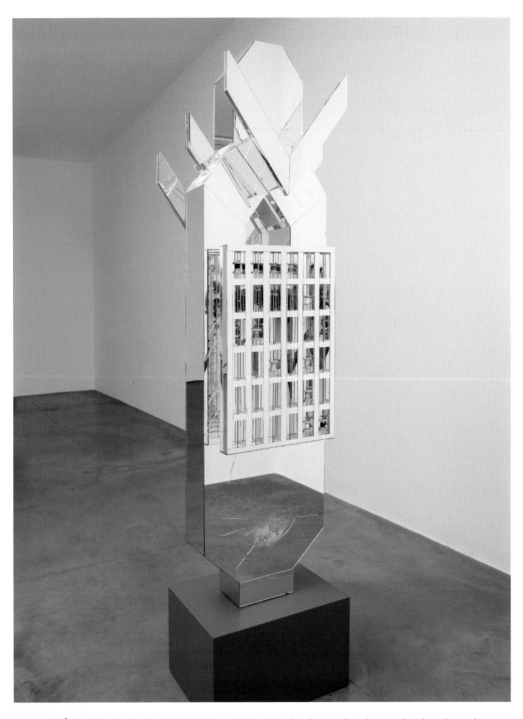

도판 28. [28-1] *Untitled 15 (Guides)*, **2013.** Wood, mirror, glazed ceramic, thread, steel, Plexiglas, graphite, latex paint, glue.

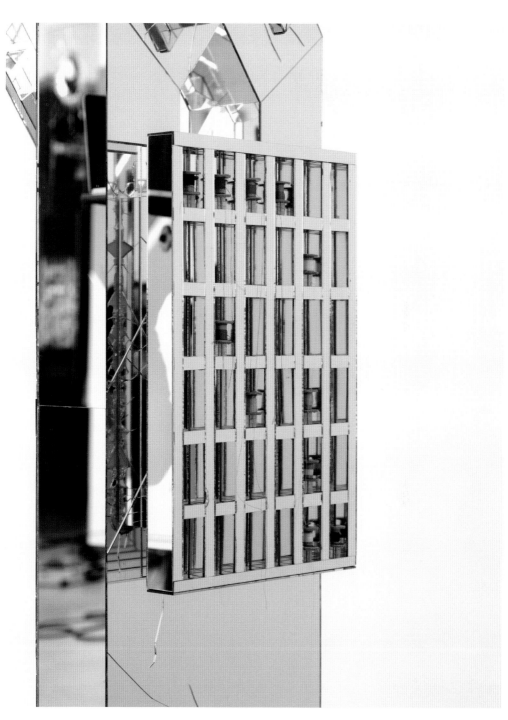

도판 28. [28-2] *Untitled 15 (Guides)*, 2013. (detail)

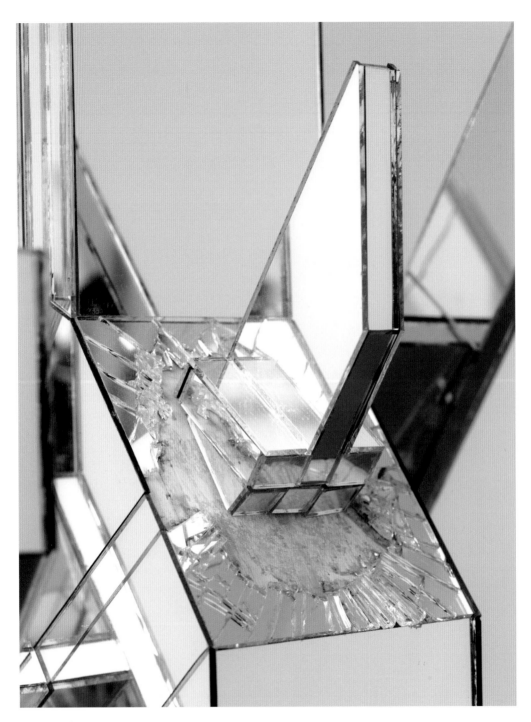

도판 28. [28-3] *Untitled 15 (Guides)*, 2013. (detail)

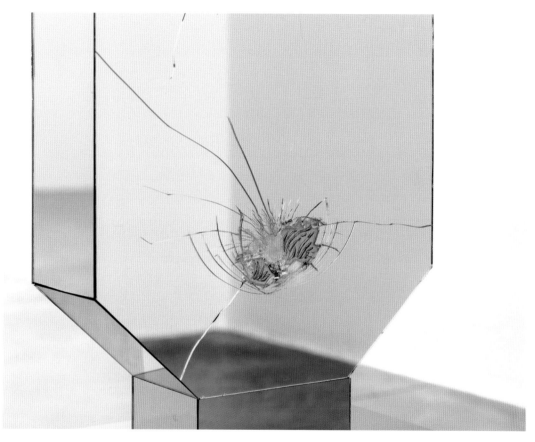

도판 28. [28-4] *Untitled 15 (Guides)*, 2013. (detail)

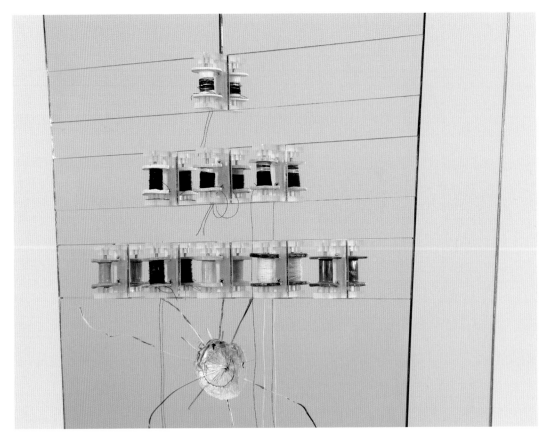

도판 29. [29-1] *Untitled 16 (Guides)*, **2013. (detail)** Wood, Plexiglas, metal wire, glazed ceramic, thread, epoxy clay, acrylic paint, graphite.

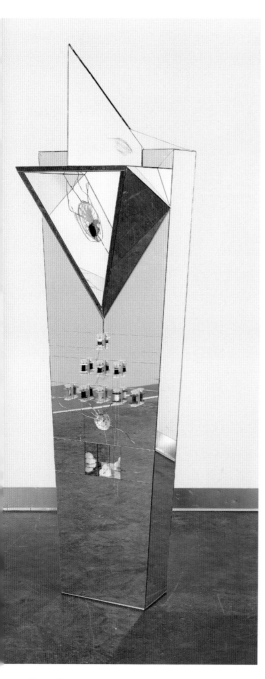

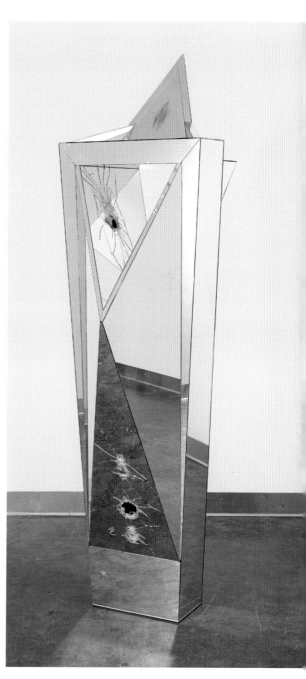

도판 29. [29-2] *Untitled 16 (Guides)*, 2013.　　　　도판 29. [29-3] *Untitled 16 (Guides)*, 2013.

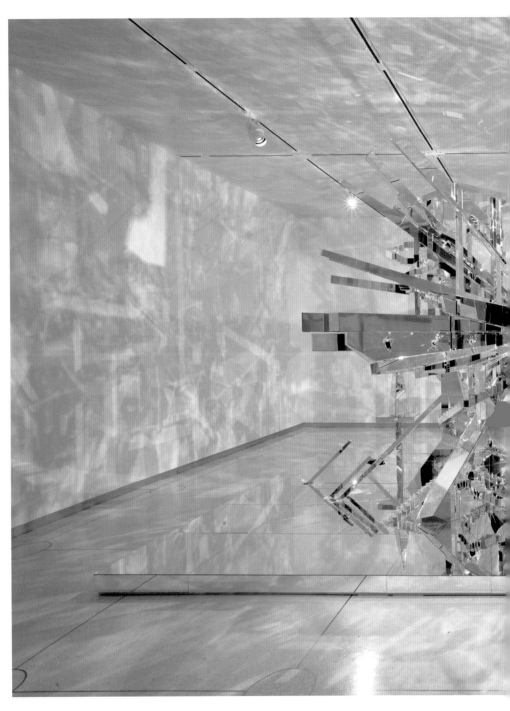

도판 30. [30-1] *The Eye*, 2008. Wood, mirror, glue.

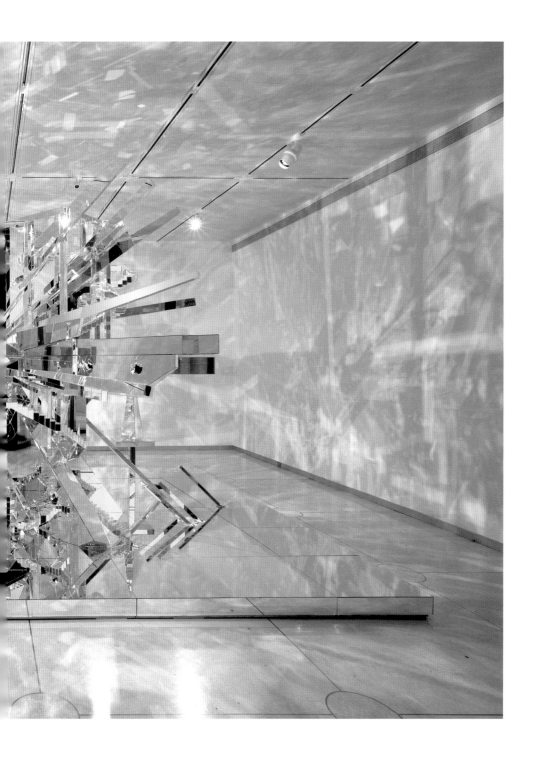

도판 30. [30-2] *The Eye*, 2008. (detail)

거울을 통해 자신의 모습을 바라보는 것은 한편으론 으스스한 측면이 있다. 보고 싶지 않은 것을 볼 수도 있기 때문이다. 그러나 그의 작품세계에서 거울의 으스스한 측면은 사라진다. 그가 처음으로 거울을 소재로 작업한 작품은 〈두 번째 늑대인간〉이었다. 이 작품에서 그는 좌대 안쪽 구석에 숨겨진 늑대인간의 머리를 관람자들에게 보여 주기 위해, 그러니까 일종의 잠망경 효과를 통해 그것을 보여 주려고 거울을 사용했다. 이러한 시도 자체가 거울의 으스스한 측면을 직접적으로 지시하는 것이기 때문에, 실제로는 으스스함이 동작하지 않는다. 반면에 〈눈 The Eye〉(2008)[도판 30]의 경우, 으스스함이 명시적으로 사라진다. 반짝거리는 디스코 조명 같은 효과를 자아냄으로써, 으스스한 효과에서 디스코 효과로 존재론적 변화가 일어난 것이다.[53] 따라서 이러한 변화를 거친 알트메이드의 거울은 죽음 충동에서 비롯된 으스스함이 아니라, 오히려 유쾌하고 가벼운 축제와 같은 오브제가 된다.

그의 작품세계에서 거울은 나르시시즘을 강조하는 자아도취적 물질이 아니라 숨겨진 이미지를 드러내는 장치로 기능한다. 보이지 않는 것으로 잔존하던 이미지들이 스스로를 폭로하는 순간, 혹은 그러한 이미지들이 질서정연하게 만들어진 우리 세계의 장벽을 '찢으면서' 비로소 '열리는' 순간을 거울이라는 오브제가 가리키고 있는 것이다. 거울을 통해, 겉보기에는 중립적이고 안정적으로 보이던 대상들이, 나중에는 우리에게 들러붙어 특정 형상을 바라보도록 이끈다. 우리에게 내재된 기존의 인식체계를 교란시키는 이러한 '잔존(survivance)'의 출현으로 인해, 우리는 지식의 영역으로는 포착할 수 없는 지점으로 인도된다.

궁극적으로 관람자가 보는 것은 무엇인가? 엄밀히 말해, 아무것도 없다. 이러한 '무(無)'의 출현은 우리가 인식하고 이해하기 위해 보아야 할 최소한의 것(미니멀리즘)의 출현을 '이미 그리고 항상' 예고한다. 알트메이드의 거울 작품은 따라서 미니멀리즘과

53 Trinie Dalton, *op. cit.*, p. 157.

유사해 보이지만, 바로 그 지점에서 그러한 미니멀리즘의 전략을 완전히 전복한다. 다시 말해, 미니멀리즘이 오브제에 '특정성(spécifique)'을 부여하기 위해 온갖 환영을 제거했다면, 알트메이드는 환영을 증식시키면서 보이지 않는 존재들로 하여금 우리의 기존 인식을 압도하도록 만들고 우리의 눈을 멀게 한다.[54] 미니멀리즘이 세부적인 것을 모두 제거함으로써 '부분 없는 전체(touts sans parties)'를 지향했다면, 알트메이드는 미니멀리즘에서 소외되고 배제된 바로 그 '부분들' 혹은 '세부들'을 모두 되살려 냄으로써, 그리고 '부분'과 '전체'의 유기적 통일성을 와해시킴으로써, 우리가 그동안 보지 못했던 존재들을 볼 수 있도록 물질성을 부여한다. 미니멀리즘 작품 앞에서 관람자들은 자신들이 바라보는 것, 곧 사물(대상) 그 자체만을 볼 것이지만(이것이 도널드 저드가 말한 '특정성'의 의미다), 알트메이드의 거울 작품 앞에서 관람자들은 자신들이 바라보는 것 (무한한 증식성)을 통해 궁극적으로는 다른 존재가 자신을 바라보는 느낌을 받으며, 나아가 이러한 불안정한 상태는 끊임없이 증폭된다(이것이 알트메이드의 거울 작품이 맥시멀리즘(Maximalism)으로 불릴 수 있는 이유다).[55]

이제 **거울은 대상을 재현하고 반영하기를 그친다.** 그의 거울 작품은 시각예술의 조건에 놓인 오브제이지만, 이러한 방식으로 재현중심주의와 시각중심주의를 극복한다. 따라서 그의 거울 미학의 핵심은 '파괴'가 아니라 '증식'과 '변형'이다. "거울은 일종의 무한(無限)이 된다."[56]

54 도널드 저드(Donald Judd, 1928-1994)와 로버트 모리스(Robert Morris, 1931-2018)를 주축으로 한 미니멀리즘은 일반적으로 작가의 주관적 흔적을 최소화함으로써 작품의 재료(사물의 고유한 특성) 자체에 관심을 갖도록 '최소한의 내용물만 담은 미술(minimum de contenu d'art)'을 추구한다. 작업 과정에서 작가의 감정이나 이념 등 '환영 전반을 제거하는 것(éliminer tout illusion)'은 이들의 전략이라고 할 수 있다. 특정 오브제(specific object)로 일컬어지는 도널드 저드의 작품세계를 보려면 Donald Judd, "Specific Objects"(1965), *Complete Writings: 1975-1986*, Eindhoven: Van Abbemuseum, 1987, pp. 115-124 참고. 그리고 Robert Morris, "Notes on Sculpture"(1966), in *Minimal Art: A Critical Anthology*, ed. Gregory Battcock, New York: E. P. Dutton, 1968, pp. 222-235도 참고하라.

55 오브제가 조각가를 바라보는 느낌은 두상 작업을 할 때 알트메이드가 종종 경험하는 사건이다. 특히 두상에 '눈'을 박아 넣을 때, 오브제의 그 눈이 조각가의 시선과 마주칠 때 이러한 경험이 극대화된다. 다시 말하자면 조각가가 오브제를 만드는 것인지, 오브제가 조각가를 만드는 것인지 불분명한 경계, 일종의 착란상태에 이르는 것이다.

56 Anne Prentnieks, *op. cit.*, pp. 23-24.

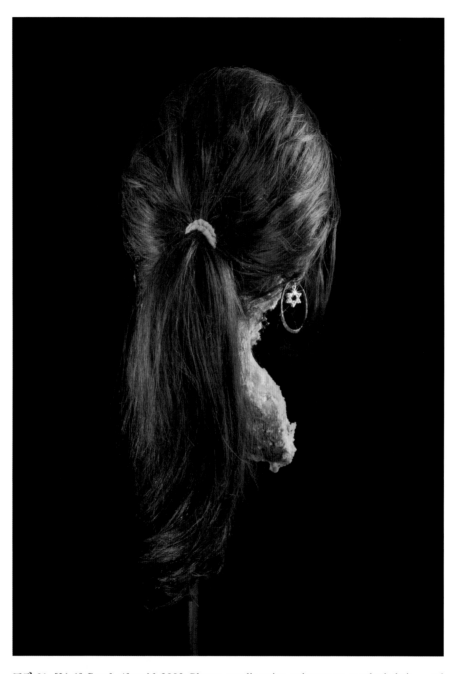

도판 31. [31-1] *Sarah Altmejd*, **2003.** Plaster, acrylic paint, polystyrene, synthetic hair, metal
wire, chain, jewelry, glitter.

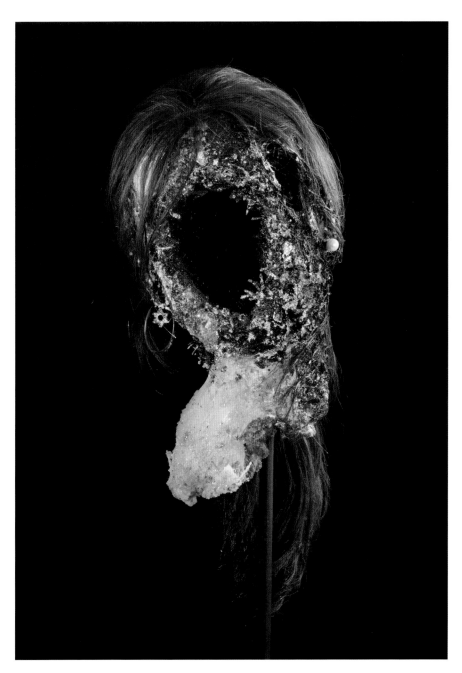

도판 31. [31-2] *Sarah Altmejd*, **2003.**

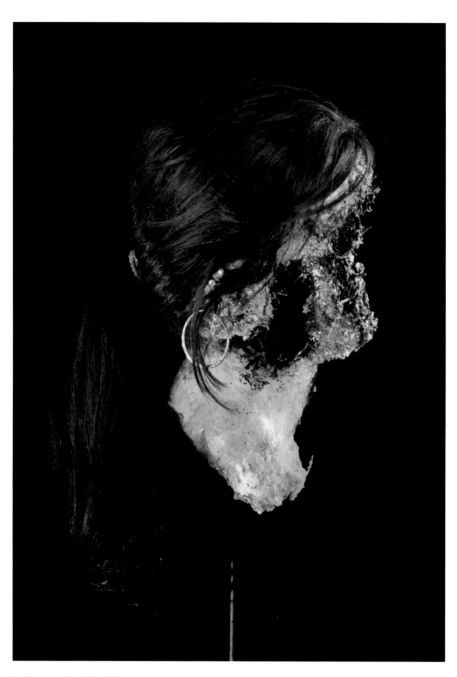

도판 31. [31-3] *Sarah Altmejd*, **2003.**

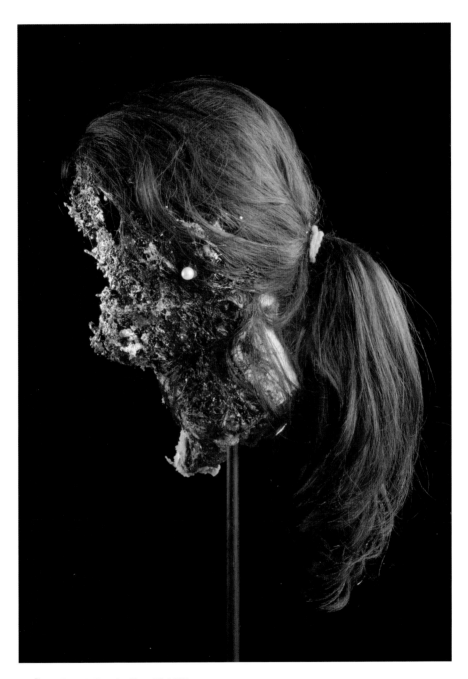

도판 31. [31-4] *Sarah Altmejd*, 2003.

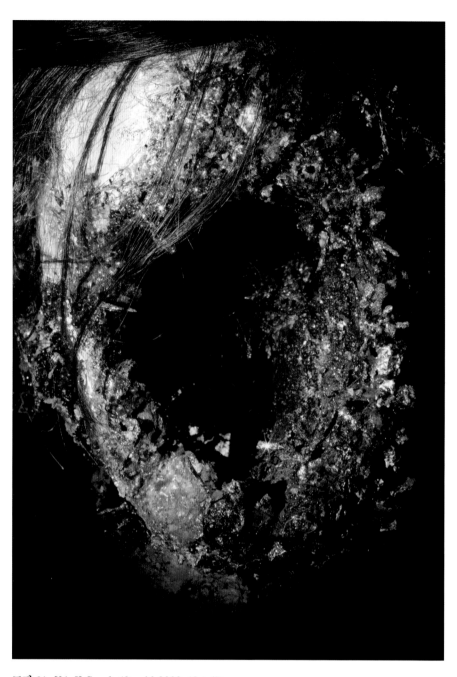

도판 31. [31-5] *Sarah Altmejd*, 2003. (detail)

도판 31. [31-6] *Sarah Altmejd*, 2003. (detail)

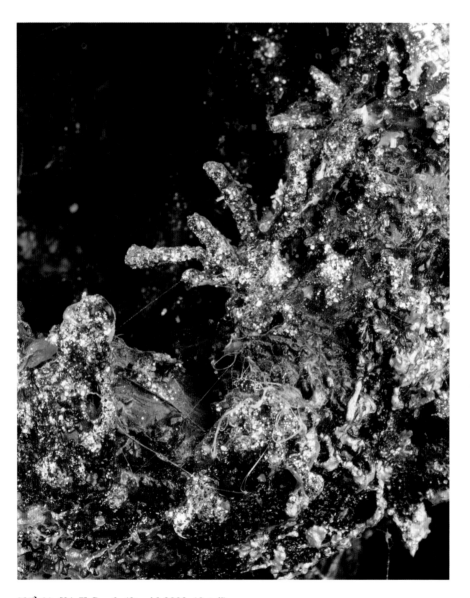

도판 31. [31-7] *Sarah Altmejd*, 2003. (detail)

6.
사라 알트메이드, 검은 구멍이라는 무한성

네 장의 사진에서 시작해 보자. 첫 번째 도판에는 어떤 여인의 뒷모습이 보인다[도판 31-1]. 철제 막대 위에 있는 그 여인은 수수하지만 적갈색 빛이 감도는 머리칼을 후두부에서 에메랄드색 머리끈으로 동여맨 모습이다. 유난히 눈에 띄는 건 귀걸이다. 그것은 유대인을 상징하는 '다윗의 별' 형상을 하고 있는데, 반짝이는 작은 큐빅들이 박혀 있다. 목과 어깨의 일부가 뒤편에서도 살짝 보인다. 어떤 여인일까?

그 궁금증은 두 번째 도판에서 해소된다[도판 31-2]. 경악스럽게도, 여인의 앞모습은 얼굴이 없다. 아니, 뻥 뚫려 있다. 그 끝을 알 수 없는 심연(深淵)의 블랙홀 주위로, 청록색과 은색으로 된 산호초 모양의 크리스털과 보석들이 돌기처럼 돋아나고 있다. 살결을 느낄 수 있는 피부색이 함께 보이기에, 이 얼굴은 놀라우리만치 무시무시하다. 그러나 처음의 충격은 그리 오래가지 않고 이내 고요함이, 마치 이른 새벽에 만물이 깨어나기 직전의 고요처럼 찾아온다. 세 번째와 네 번째 도판은 두상의 측면을 보여 준다. 움푹 들어간 얼굴을 생생히 묘사하고 있다[도판 31-3, 31-4]. 매우 정교하게 장식된 보석과 크리스털이 정체를 알 수 없는 생명력을 뿜어낸다. 이 작품은 〈사라 알트메이드 Sarah Altmejd〉(2003)[도판 31]로, 조각가의 여동생에 대한 오마주다. 불가사의하면서도 당혹스럽고, 충격적이지만 매혹적인 이 작품은 알트메이드의 작품세계에 있어서 중요한 전환점이 되는 작품이다. 그는 이 작품을 다음과 같이 회상했다.

"콜롬비아 대학을 졸업한 나는 작업실이 없었다. 겨우 아파트 침실 바닥에서 작업할 수 있었다. 나는 내가 할 수 있는 최고로 강력한 무엇을 만들고 싶었다. 나는 초상화 개념에서 시작했다. 아버지와 어머니의 머리가 서로 합쳐지는 것처럼 초상화를 만들려고 했다. 왜냐하면 나는 아버지와 어머니의 일부로 태어났기 때문이다. 그러다가 나는 여동생을 생각했다. 왜냐하면 그녀도 부모님과 결합돼 있기 때문이다. 나는 강력한 무언가를 만들고 싶었다. 그래서 나는 여동생의 얼굴 대신 블랙홀을 만들었다. 나는 여동생을 정말로 사랑하지만, 단순히 *내 감정을 복제하고 싶지 않았다. 나는 항상 재현을 피하려고 노력해 왔다.* 나는 다른 길을 갔다. 이 세계에서 새로운 무언가를, 재현적인 것을 의미하지 않는 무언가를 만들기 위해서였다. 새로운 무언가를 만드는 것은 심지어 공포와 관련 있는 작업을 할 때도 긍정적으로 드러났다. (…) 결국 나는 어둔 공허에 직면했다. 그것은 내 여동생이기도 했으며, 나 자신이기도 했다."[57]

여동생의 아름다운 모습을 단순히 아름다운 방식으로, 다시 말해 아름다운 머리카락을 만들고, 아름다운 미소를 만들고, 아름다운 얼굴로 만드는 방식은 그에게 있어서 "지루한 일"이었다.[58] 이 작품에서 두드러지는 블랙홀, 곧 거대한 검은 구멍은 전술한 바와 같이 모든 것을 '무(無)'로 돌리는 허무주의가 아니라 빅뱅 이전의 어둠, 이를테면 창조가 일어나기 직전의 고요한 상태와 흡사하다. 그것은 무한의 에너지가 응축된 상태다. "나는 일종의 무한한 구멍을 만들고 싶었다. 그 작업을 할 때 나는 그것이 내 여동생이라는 것을 잊어버렸다."[59]

57　Robert Hobbs, *op. cit.*, p. 206. 〈사라 알트메이드〉 작업과 관련된 그의 설명은 Robert Enright, "Seductive Repulsions", *op. cit.*에서와 같이 일괄적이다.

58　David Altmejd talked about the work Sarah Altmejd, David Altmejd at the MAC [https://goo.gl/mAUWuB] (2017년 12월 20일 접속)

59　Robert Enright, "Seductive Repulsions", *op. cit.*

얼굴과 검은 구멍. 이는 질 들뢰즈(Gilles Deleuze, 1925-1995)와 펠릭스 가타리 (Félix Guattari, 1930-1992)가『천 개의 고원 Mille Plateaux』을 통해 '얼굴성(Visagéité)' 을 설명하면서 제시한 "흰 벽-검은 구멍으로 된 얼굴성이라는 추상적 기계(La machine abstraite de visagéité, mur blanc-trou noir)"를 환기시킨다.[60] 말 그대로 검은 구멍이라 는 얼굴성은 우리의 인식 사이에서 이리저리 탈주하고 가로질러 나가는 추상적 기계 다. 들뢰즈는 또한 얼굴이 풍경을 가린다고 지적했다. 이러한 측면은 알트메이드의 사후적 해석 에피소드에서 드러난다.

그는 〈사라 알트메이드〉의 작업을 마친 후 카스파르 다비드 프리드리히(Caspar David Friedrich, 1774-1840)의 〈안개바다 위의 방랑자 Wanderer above the Sea of Fog〉(1817-1818)를 '사후적으로' 해석했다. "그 인물은 구름 위에서 아래를 내려다보고 있다. 만일 내가 그 얼굴을 볼 수 있었다면, 분명 블랙홀이었을 것이다. 나는 인물이 자 신 안에 무한성을 담고 있다는 개념을 좋아한다. 거기엔 내향적 무한성과 외향적 무한 성이 있다."[61] 그에 따르면, 프리드리히의 그 방랑자는 자연을, 무한한 자연의 풍경을, 실재의 풍경을 바라보고 있으며, 내면의 무한성을 상징적으로 드러내기 위해 블랙홀 을 얼굴로 지니고 있다. 그 블랙홀은 외부와 내부의 무한성을 서로 반영하는 통로이자 창조가 이루어지기 전 단계에 있는 상태다. "나는 빅뱅 이전의 우주가 정확히 두상(머 리)과 동일하다는 생각을 좋아한다."[62]

무한성이 그의 작품세계에서 중요한 개념으로 자리잡게 된 배경은 미술사적 맥락 에서 발견할 수 있다. 그는 지난 1990년 몬트리올 현대미술관에서 개최된 루이스 부 르주아의 회고전《기억의 공간: 1982-1993년 작품을 중심으로 The Locus of Memory:

60 Gilles Deleuze et Félix Guattari, *Mille Plateaux: Capitalisme et Schizophrénie*, Paris: Les Éditions de Minuit (Coll.《Critique》), 1980, pp. 218-219, 222.

61 Robert Hobbs, *op. cit.*, p. 206.

62 Robert Enright, "Seductive Repulsions", *op. cit.*

Works 1982-1993》를 보고 무한성의 중요성을 처음으로 인식했다. "처음으로 나는 오 브제 안에 무한성을 담을 수 있다는 걸 깨달았다. 말하자면 그것은 내부적인 공간을 갖 고 있으며, 육체와 같이 기능한다. 나는 작품을 통해 항상 이러한 사실을, 곧 유한한 공 간에 머무르고 있는 육체가 자체 내에 무한성을 담을 수 있다는 점을 전하려고 노력한 다."[63]

알트메이드에게 있어서 얼굴이란 일종의 열림이자 또 다른 세계로 넘어가는 출입구 와 같다. 그러한 출입구가 극대화된 작품이 '토끼굴 Rabbit Holes' 연작이다[도판 32]. 이 작품들은 유난히 검은 구멍이 강조되어 있는데, 특히 잔디밭과 같은 지표면 '위에' 놓일 때 더욱 효과적이다. 카메라가 부착된 드론을 띄워 위쪽에서 아래로 이 작품을 바라보 면, 마치 토끼가 굴을 파고 들어가는 것처럼, 우리의 시선은 아무것도 보이지 않을 때 까지 계속 안쪽으로 파고들게 된다. 이것이 그가 '토끼굴'이라는 이름을 붙인 이유다. 동시에 이 작품들은 지표면의 내부와 외부를 연결하는 '막(膜)'과 같다. 곧, 언제나 우리 곁에 있지만 볼 수 없는 곳이자 현실세계와 엇갈린 차원, 곧 '뒤집힌(upside-down) 세 계'를 암시하고 있는 것이다. 토끼굴은 수많은 판타지 영화에서 등장하는 바와 같이 '또 다른 세계로 들어가는 출입구' 가운데 하나가 된다. 두상은 현실 세계에서 뒤집힌 세 계로 들어가는 '통로'가 되며, 미지의 세계로 떠나는 흥미진진한 여정의 단계로 드러난 다.[64]

63 Robert Hobbs, *op. cit.*, p. 206.

64 François Michaud et Robert Vifian, "Entretiens avec David Altmejd", *op. cit.*, p. 41; Robert Enright, "Seductive Repulsions", *op. cit.*

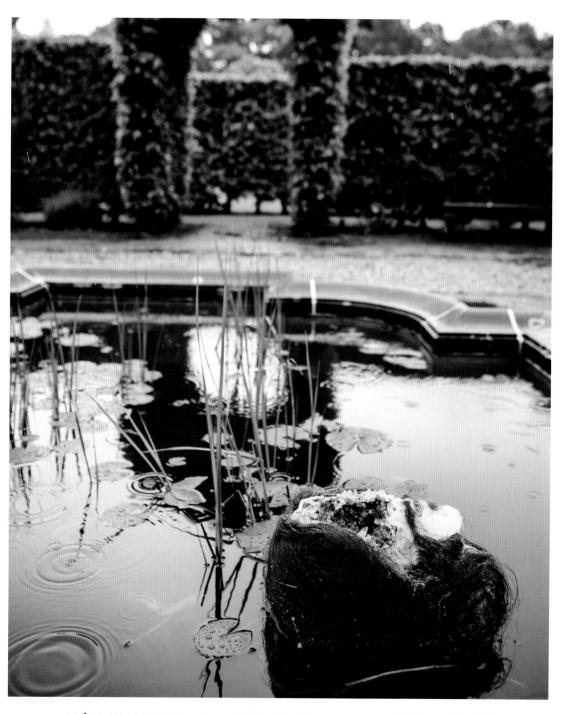

도판 32. [32-1] **Installation view – Middleheim Museum, Antwerp, Belgium, "My Little Paradise", 2013.**

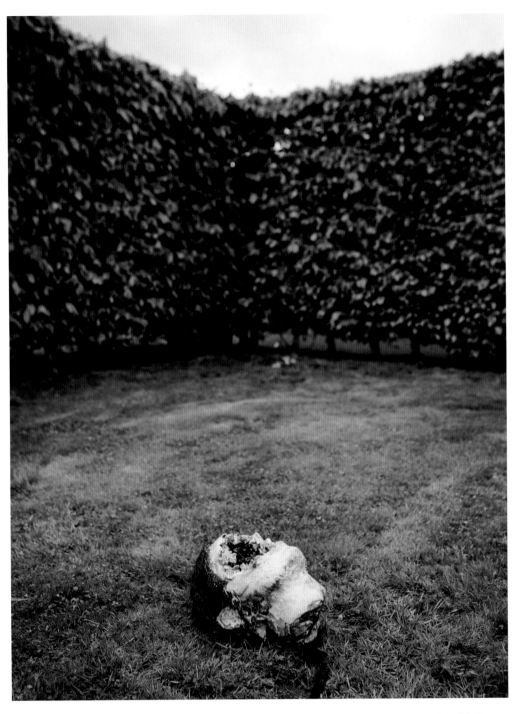

도판 32. [32-2] **Installation view – Middleheim Museum, Antwerp, Belgium, "My Little Paradise", 2013.**

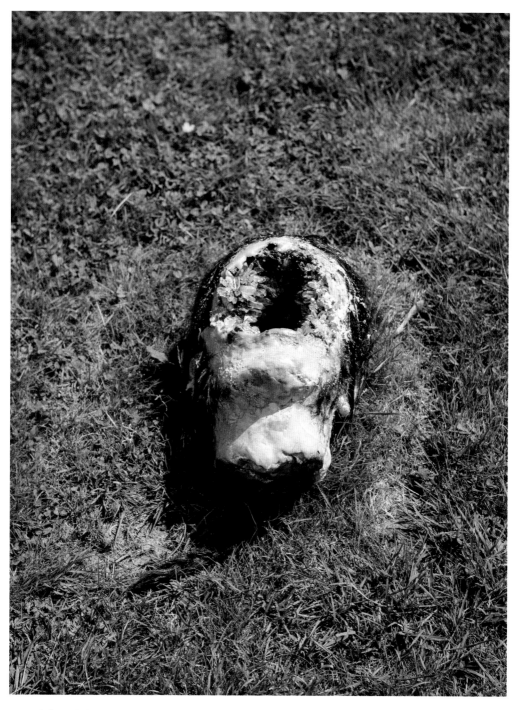

도판 32. [32-3] **Installation view – Middleheim Museum, Antwerp, Belgium, "My Little Paradise", 2013.**

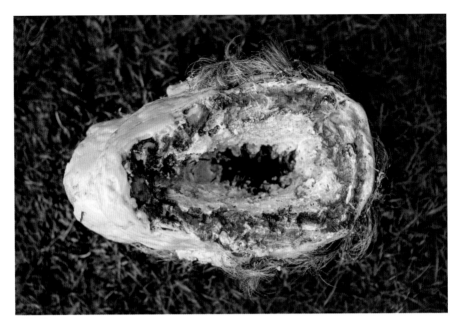

도판 32. [32-4] **Installation view – Middleheim Museum, Antwerp, Belgium, "My Little Paradise", 2013.**

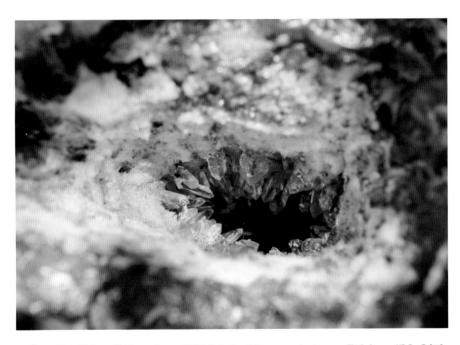

도판 32. [32-5] Installation view – Middleheim Museum, Antwerp, Belgium, "My Little Paradise", 2013.

구멍 난 얼굴과 '토끼굴' 연작에서 '뒤집힌 두상' 혹은 '이중 (정체성) 두상' 연작이 파생됐다[도판 33-39].[65] 그 연작이 탄생한 계기는 다음과 같다. 처음에 그는 하나의 두상을 만들었고, 그 두상의 '눈'을 중심으로 다른 두상을 뒤집어서 결합시켰다.[66] 그것은 우연적인 계기였지만 점차 새로운 방식으로 나아갔다. 주지할 점은 여기서 '눈'이 블랙홀을 대체한다는 것이다. 그는 눈 역시 또 다른 세계로 들어가는 하나의 출입구로 간주했다.

이렇게 만들어진 두상 연작은 하나의 정체성을 갖지 않고 숨겨진 정체성을 동시에 드러낸다. 이중 정체성을 갖는 두상들은 우리가 바라보는 측면 이상의 것을 가리킨다. 곧, 언제나 다른 것이 될 잠재성을 암시하는 복수(複數)의 정체성이다. 또한 판타지적 세계관과 함께 우리 곁에 있지만 볼 수 없는 측면이나 세계를 가리키기도 한다. 사실 '정체성'이라는 것은 도나 해러웨이(Donna Haraway, b.1944)가 지적한 대로 "모순되고, 불완전하며, 전략적인 것"이기도 하다.[67] 말하자면 '우리'라는 공동성(collectivity)을 보증할 그 거창한 '본질'은 항상 균열과 함께 시작된다는 것이다. 심지어 해러웨이는 젠더, 인종, 계급의식 등도 '우리'라는 강력한 (그러나 허구적인) 정치적 신화에 발판을 제

65 전술한 바와 같이 그의 작품은 하나의 연대기적인 발전과정을 거치는 것이 아니라, 동시다발적으로 진화해 나간다. 따라서 '파생됐다.'라고 표현했지만, 이는 시간순으로 거쳐간 발전단계를 가리키는 것이 아니다.

66 그는 지난 2012년부터 이 연작을 시작하면서 두상을 매우 사실적으로 보이게 하려고 눈을 유리로 만들었다. 유리로 만든 눈은 강력한 정체성을 부여하는 데 적절한 재료였다. Robert Enright, "Seductive Repulsions", *op. cit.*

67 정체성에 관한 해러웨이의 문제의식은 「사이보그 선언」(1985)에 일괄적으로 등장하는 '기존에 정의된 이상주의적 범주와 경계들에서 괴물적으로 탈피'하는 전략과 맞닿아 있다. "단일한 전망(single vision)은 이중 전망(double vision)이나 머리가 여럿 달린 몬스터보다 더 악화된 착각을 만들어 낸다. (…) 젠더, 인종, 계급의식은 가부장제, 식민주의, 자본주의라는 모순된 사회적 실재의 끔찍한 역사적 경험에 의해 우리에게 강제된 것이다. 내가 사용하는 수사 중에서 누가 '우리'에 속하는가? 무슨 정체성이 '우리'라고 불리는 이 강력한 정치적 신화에 발판을 제공하는가? 그리고 이러한 공동성/집단성(collectivity)에 편입되는 동기는 무엇인가?" Donna Haraway, "A Cyborg Manifesto: Science, Technology, and Socialist-Feminism in the Late Twentieth Century", in *Simians, Cyborgs, and Woman: The Reinvention of Nature*, London: Free Association Books, 1991, pp. 154-155.

공한다고 비판한다. 이러한 문제의식을 강조하는 게 알트메이드의 이중 정체성 두상 작품이다.

관람자들은 두 개의 얼굴을 보지만, 동시에 전체적 관점에서 흥미롭게 통합되는 형상을 볼 수도 있다. 하지만 그러한 '전체로서의 통일성', 곧 '전체성'은 오래 지속되지 못한다. 중요한 점은, 이 과정에서 관람자의 시선이 변형되고 분열된다는 것이며, 그러한 시선의 분열이 계속 강조되고 있다는 현상이다. '하나'가 아니라 '하나 이상'의 얼굴이 있다는 것. 여기서 알트메이드가 관심을 두는 측면은 끝없이 이동하는 연결고리 안에서 한 고리가 다른 고리와 연결되는 부분, 다시 말해 하나의 정체성에서 다른 정체성이 무수히 태어나고, 그렇게 태어난 새로운 정체성이 전체성을 유지하는 토대를 계속해서 허문다는 특성이다.

이중 정체성 두상은 얼핏 보기에 그로테스크한 괴물 이미지라는 '전체' 모티브에 충실히 종속되어 하나의 종합을 이루는 듯 보이지만, 따라서 주세페 아르침볼도(Giuseppe Arcimboldo, 1527-1593)의 작품처럼 '하나의 전체'를 위해 '세부들'이 축적된 결과로 보이지만, 알트메이드가 주목하는 부분은 그 안에서 무수히 많은 '세부들'이 **자라나는 형상들**이다. 그 세부들은 전체라는 통일성의 장막을 '찢고' 우발적으로 출몰한다. 곧, 한편에는 '전체성'이라는 도상학에 충실한 요소들이 있고, 다른 한편에는 그것을 침범하고 교란시키는 유쾌한 유머가 있는 것이다. 멀리서 보면 기괴하지만 가까이서 보면 유머러스한 이유가 바로 여기에 있다.

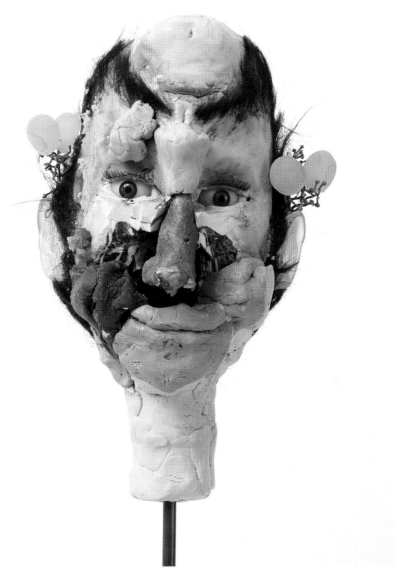

도판 **33.** *Juliette's Self Portrait***, 2015.** Polyurethane foam, epoxy gel, epoxy clay, resin, acrylic paint, bronze, synthetic hair, synthetic lashes, glass eyes, cavansite, steel, marble.

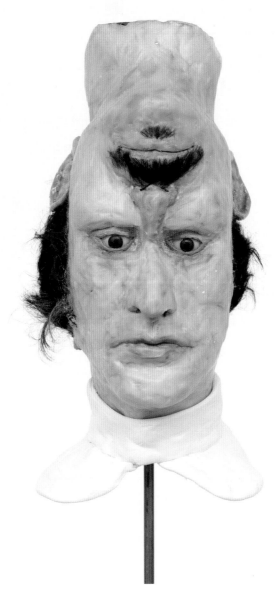

도판 34. *La modestie*, **2015.** Polyurethane foam, epoxy clay, epoxy gel, resin, acrylic paint, synthetic hair, rhinestone, glass eyes, steel, marble.

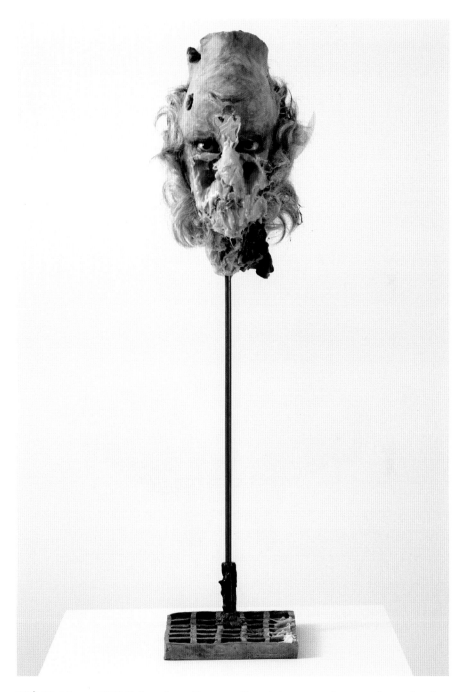

도판 35. *Matter*, **2015.** Polyurethane foam, acrylic paint, epoxy gel, epoxy clay, resin, glass eyes, synthetic hair, chicken feathers, metallic pigment, bronze, steel.

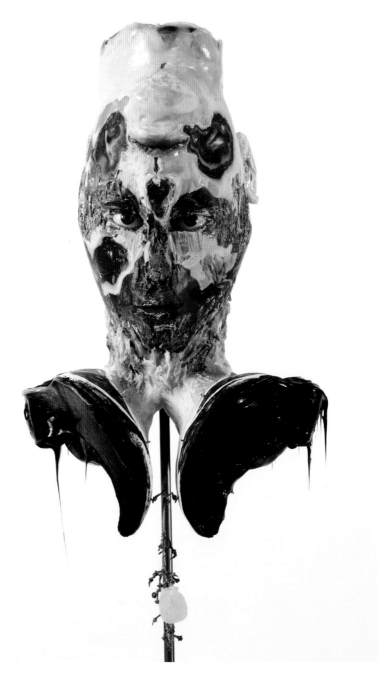

도판 36. *Mother and Son*, **2015.** Polyurethane foam, epoxy gel, epoxy clay, resin, glass eyes, bronze, pyrite, acrylic paint, steel, marble.

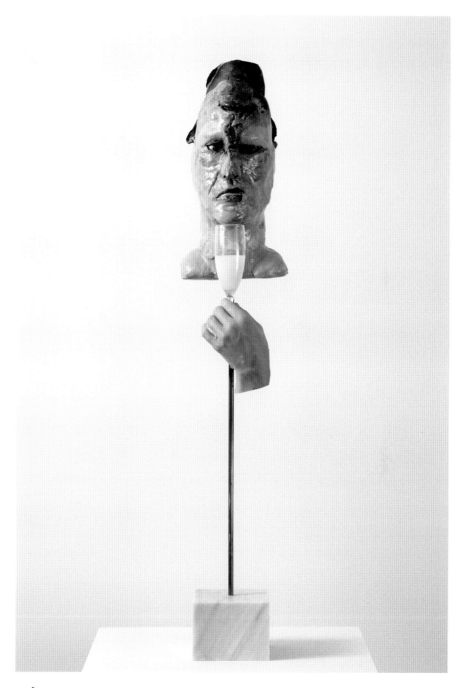

도판 37. *To the Other*, **2015.** Polyurethane foam, epoxy gel, epoxy clay, resin, acrylic paint, glass eyes, glass, steel, marble.

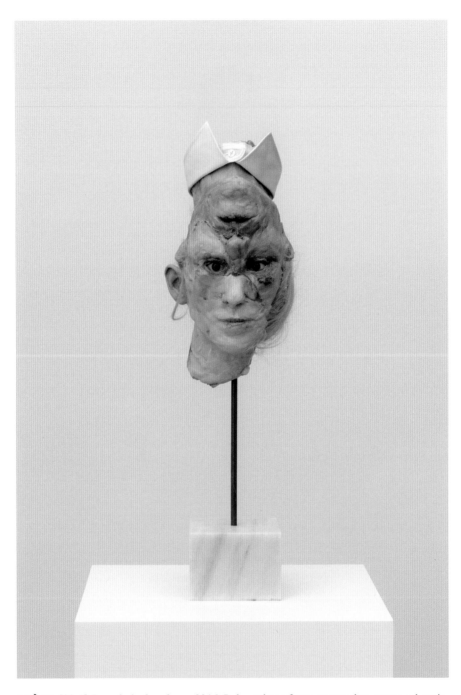

도판 38. [38-1] *La galerie des glaces*, **2016.** Polyurethane foam, epoxy clay, epoxy gel, resin, acrylic paint, synthetic hair, rhinestone, glass eyes, cotton shirt collar, steel, marble.

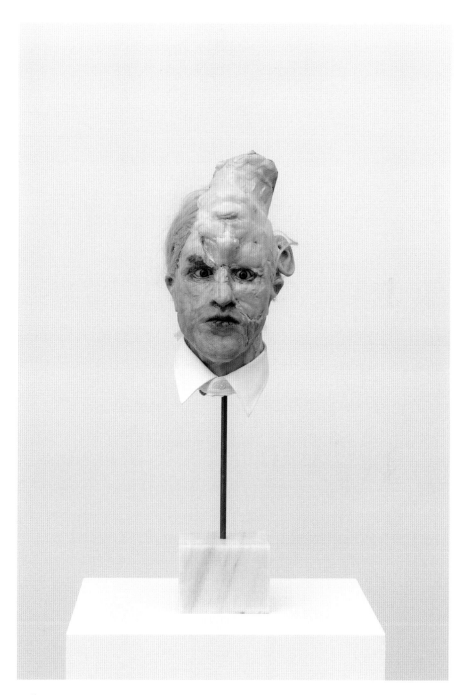

도판 38. [38-2] *La galerie des glaces*, 2016.

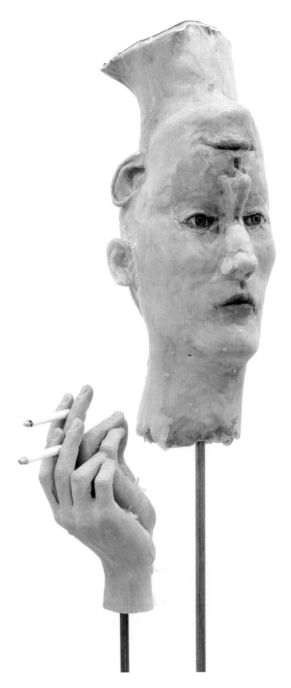

도판 39. *Spacing Out*, 2017. Polyurethane foam, extruded polystyrene, epoxy clay, epoxy gel, epoxy resin, steel, aqua-resin, fiberglass, cast glass, acrylic paint, glass eyes, fake cigarettes.

7.
과정 미술

크리스토퍼 마일스(Christopher Miles)가 미술잡지 「프리즈 Frieze」에서 묘사한 바와 같이, 그의 작품은 "실험적인 것인지, 아니면 일종의 종교예식인지, 혹은 하나의 퍼포먼스를 위한 것인지도 불확실하다."[68] 이처럼 출발지인지 경유지인지 도착지인지 확실히 정의할 수 없는 그의 '플랫폼' 작품들은 무엇을 만들기 위해 작업 중에 있는 상황인지, 아니면 무엇을 망가뜨리기 위한 과정인지도 불분명하다. 그러나 한 가지 사실만은 분명하다. 그것들이 고정화되어 있지 않고 '과정 중에(in progress)' 있다는 것.

알트메이드에게 있어 조각가란 무언가를 살아 있는 것으로 남을 수 있도록 도와주는 협력자다.[69] 그는 살아 있는 것들이 자체의 고유한 개성을, 고유한 지성을, 고유한 섹슈얼리티를 갖게 되길 바란다. 곧, 오브제를 장악하려는 조각가의 통제를 포기하고, 오브제 자체의 자율성에 자리를 내어주는 것이다. 선택하고 통제하는 역할, 혹은 오브제를 생성하고 변형시키는 역할은 이제 조각가가 아닌 오브제 그 자체가 맡는다. 물론, 조각가도 작업 과정에서 자신의 통제를 인식하고 있기는 하다. "그러나 나는 **오브제가 직접 선택한다**는 인상을 받는다. 이런 의미에서 나는 스스로를 과정 미술가(process artist)로 간주한다."[70] "나는 스스로를 정말로 과정 미술가라고 생각한다. 조각이 갑자기 자기 **스스로 선택하기 시작하는** 순간을 좋아한다. 나는 단지 그것이 살아 있도록 도울 뿐

68 Christopher Miles, "David Altmejd", *Frieze*, Vol. 88 (Jan/Feb, 2005), p. 98.

69 Robert Enright, "Learning from objects", *op. cit.*, p. 72.

70 François Michaud et Robert Vifian, "Entretiens avec David Altmejd", *op. cit.*, p. 31.

이다. 그것이 스스로를 구축하고 고유한 지성을 창조하기 위해서 말이다. (…) [조각을 함에 있어서] 나는 내가 **통제를 포기하는** 느낌, 그리고 내가 그 선택을 내리는 유일한 존재가 아니라는 느낌을 좋아한다. [그래서] 내 작품이 언제나 나보다 더 커지기를, 나보다 더 거대해지기를 바란다. 그 지점이 내가 무언가를 배울 수 있는 곳이다. 내가 말한 적 없는 무엇인가를 오브제가 말했으면 좋겠다."[71] 큐레이터 루이즈 데히(Louise Déry, b.1955)는 그의 이러한 작업 방식을 가리켜 "자가 조각화(auto-sculpter)" 과정으로 정의하면서, 오브제의 들리지 않는 목소리에 귀를 기울이는 조각가의 섬세함을 강조했다.[72]

통제의 포기와 관련해 가장 주목해야 할 언급은 알트메이드가 온타리오 예술디자인대학(OCAD university)에서 실시한 강연이다. 강연 도중 그는 '**미끄러지는 물고기의 비유**'를 소개했다. 곧, **조각가가 통제를 포기한다는 것은 마치 물고기를 맨손으로 잡으려고 할수록 계속 미끄러지는 것과 같다.** 이는 자크 라캉(Jacques Lacan, 1901-1981)이 우리의 욕망을 분석하면서 설명한 '쁘띠 오브제 아(petit objet a)'와는 다르다. 라캉의 이 개념은 '움켜쥐려고 하면 할수록 모래처럼 빠져나가는 것', 따라서 영원히 움켜쥘 수 없는 인간욕망의 무한성을 가리키고 있지만, 알트메이드가 주목하는 것은 미끄러지는 물고기를 잡으려고 할 때 발생하는 '에너지'와 '긴장'이다. 그것들을 내버려두는 것, 다시 말해 오브제 자체가 스스로 말하고자 하는 대로 내버려두는 것이 그가 스스로를 과정 미술가로 정의하는 방식이다.[73] 그의 비유에 비추어 볼 때, 조각가가 통제를 포기한다는 것은 오브제에 '자유의지'를 부여하는 것과 유사하다.[74] 물론 사물은 자유의지를 지닐 수 없지만, 자체의 자율적인 힘이 있다. 제인 베넷이 설명한 것처럼, 이 사물

71 Robert Enright, "Learning from objects", op. cit., p. 72.

72 Louise Déry, "Le Codex Altmejd", in David Altmejd: Flux, Paris: Éditions Paris Musées, 2014, p. 44.

73 OCAD University Faculty of Art Speaker Series 2014 David Altmejd, OCAD University (1 April, 2014) [url 주소: https://goo.gl/JSqPSP] (2016년 12월 5일 접속)

74 2019년 3월 26일 데이비드 알트메이드가 저자와 나눈 인터뷰(홍콩).

들은 어떠한 일이 일어나게 만드는 역량을 갖고 있으며, 모든 사물들은 단순한 객체 이상의 것이기 때문이다.[75] 사물이 맺어 나가는 관계의 기본양식은 이론적인 것도, 실천적인 것도, 인식론적인 것도, 윤리적인 것도 아니다. 만일 조각가가 통제를 강제한다면 그 사물은, 그 오브제는, 그 물질은, 살아 있는 것이 아니다. 통제를 포기할 때라야, 그것들은 비로소 언어의 그물망에서 미끄러지고, 언어의 담론화와 고정된 의미화를 끝없이 빠져나간다.

그는 관람자로 하여금 지성적으로 명쾌하게 알아들을 수 있도록 작업하지 않는다. 오히려 그의 핵심 전략은 오독(misreading), 오도(misleading), 오해(misrecognition)다. 만일 지성적으로나 언어적으로 작품이 논리정연하게 설명될 수 있다고 느끼면, 그는 즉시 또 다른 문을 열고 그것들을 미지의 세계로 보낸다. 다르게 말하자면, 그는 '우리가 보고 있는 것이 무엇인지 모를' 그 무언가를 만드는 것이다. 그는 '우리가 보지 못하는 대상이 우리를 바라보는 응시의 경험'을, 다시 말해 라캉이 세미나의 주제로 삼은 '눈과 응시의 분열(Le schize de l'oeil et du regard)'을 계속 추구한다고 말할 수 있다.[76]

75 제인 베넷이 주목하는 지점은 여태껏 우리가 '주체성'에 함몰되면서 논외로 밀려난 '주체' 주변의 '비주체들(nonsubjects)'이다. 그녀는 2003년 북아메리카 정전 사태, 식용물질, 금속, 줄기세포, 생명문화 등 다양한 현상과 관련해 '주체'인 '인간'을 문제삼기보다는 '사물' 중심으로 해석하며 새로운 정치적 생태학을 제시했다. Jane Bennett, *Vibrant Matter, op.cit.,* pp. ix-xix.

76 Jacques Lacan, *Le Séminaire Livre XI: les quatres concepts fondamentaux de la psychanalyse*, Paris: Seuil, 1973, pp. 69-70. [국역본: 자크 라캉, 『세미나 11: 정신분석의 네 가지 근본 개념』 자크-알랭 밀레 편집, 맹정현·이수련 옮김, 새물결 2008, pp. 107-121]

도판 40. 작업실 전경.

도판 41. "나는 오브제가 직접 선택한다는 인상을 받는다. 나는 스스로를 과정 미술가로 간주한다."

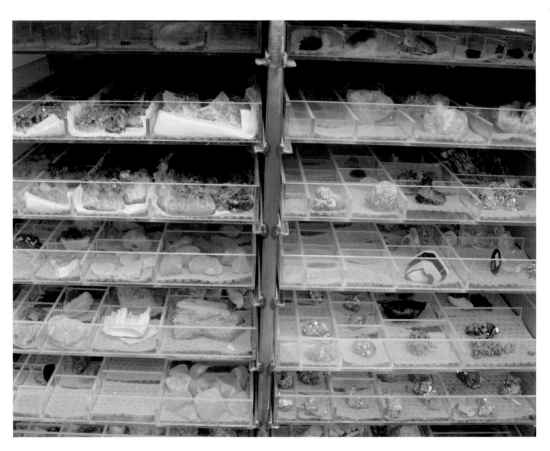

도판 42. 작업용 크리스털을 보관하는 수납함.

그가 정의하는 과정 미술은 자신의 작업 방식과 밀접한 관련이 있다. 사실 그는 조각 작업을 시작하기 전에 사전 드로잉을 하곤 한다. 반드시 필요한 절차는 아니지만, 조각가의 머릿속에 있는 추상적(abstract) 형상들을 바깥으로 추출(extract)하기 위해 거치는 실천적인 단계다.[77] 머릿속에서 우글대고 있는 그 형상들과 개념들은 드로잉을 통해 리얼리티를 얻는다. 이때 드로잉은 조각가의 개념을 좀 더 구체적으로 만들기 위한 과정으로 작용한다. 그 다음, 실제 조각 과정에서 그는 사전 드로잉을 완전히 포기한다. 말하자면 그 드로잉을 철저하게 잊어버린다. 다만 오로지 한 가지 선택만을 추구한다. **오브제 스스로 방향을 결정하는 것**. 그 방향은 언제나 조각가의 예상을 벗어난다.

때때로 그는 의도적으로 실수를 촉발시킨다. 이를 통해 예전에 경험해 보지 못한 새로운 공간이나, 예기치 못한 효과와 결과를 얻을 수 있다. 또 작업 과정 중에 부끄럽고 당황스러운 순간들이 발생하기도 한다(예컨대 페니스로 유희하는 방식). 그러나 바로 그 순간이, 예전에 존재하지 않았던, 혹은 '이미 그러나 항상' 존재해 왔지만 현실 세계로 육화되지 못한 채 잔존해 오던 어떤 것들이, 참으로 이 세상에 현존하기 시작하는 순간이 된다. 만일 3D로 드로잉을 하고 그 드로잉을 똑같이 조각으로 구현했다면, 작업 과정 중에 새로운 것이 발생할 틈이 없다. "무언가 살아 있는 것이 그 자체의 의미를 생성할 수 있게 해야 한다."[78] 그는 그러한 실수나 당혹스러운 순간이 긍정성을 획득하고 각자의 의미를 스스로 개척하도록 내버려둔다. "물질이 직접 선택하게 해야 한다. 따라서 최종 조각품은 처음에 만든 드로잉과 완전히 달라진다."

따라서 그는 오브제가 혼자서 행위할 수 있게끔 행위한다고 할 수 있다. 그는 금속 목걸이, 유리, 석고 등의 물질을 내적논리에 따라 발전시킨다. 그 다음, 조각가로 인해 일단 활동성을 획득한 존재자인 그 오브제들은 독립적이고 자율적인 무엇이 된다. 이

77 알트메이드는 최근 들어 사전 드로잉을 하지 않는다고 밝혔다. 2019년 3월 26일 데이비드 알트메이드가 저자와 나눈 대화(홍콩).

78 이전과 이후의 인용은 모두 Robert Enright, "Seductive Repulsions", *op. cit.*

두 가지 모순적 특징 중 어느 쪽을 강조하느냐에 따라 동일한 오브제가 조각 행위에 의해 만들어진 것이 되기도 하고, 또 다른 현실을 가리키는 상징이 되기도 한다. 알트메이드가 오브제에 상상력을 투영해서 그것들을 존재자들로 구축하는 것인지, 아니면 오브제의 특성 때문에 조각가가 그러한 방식으로 행동하도록 구성되고 강요당한 것인지는 분명치 않다. 바로 여기서 우리는 하나의 딜레마와 마주한다.

그가 스스로를 과정 미술가로 정의하는 방식과 실제 조각적 실천에 관련된 행위를 딜레마로 받아들이는 이유는 "오브제가 작업실에서 만들어졌다."와 "그 오브제는 조각가의 작업으로부터 자율적이다."라는 두 가지 문장을 우리가 동의어로 알아듣기 때문이다. 더 명확히 말하자면, 작업실에서 알트메이드의 신중하고 정교한 작업을 통해 어떤 오브제가 만들어졌는데, 그 오브제는 조각가가 행한 작업으로부터 독립적이라고 말하는 것과 같다. 그러나 우리는 조각가의 관점에서 오브제를 바라보는 오류를 피해야 한다. 왜냐하면 오브제는 자체의 역사를 지니고 있기 때문이다. 그 역사는 인간을 위한 오브제가 조형적으로 자라나고 변화했다는 것뿐 아니라 오브제 자신을 위한 오브제 역시 변화했다는 측면을 아우른다. 말하자면 오브제는 알트메이드라는 조각가와 만나면서 자신들을 변화시킨다.

그들 오브제에게 있어 조각가는 갑작스레 생겨난 행위자에 다름 아니다. 반면, 우리는 '주체 대 객체(대상)'라는 이분법의 틀로 오브제를 바라본다. 이 맥락에서는 한쪽에 의해 무엇이 취해지면 다른 쪽이 무엇을 상실한다는 방식으로 활동성과 수동성이 나뉜다. 만일 알트메이드가 어떤 오브제를 만들어 냈다면, 곧 조각가가 의식하거나 계획하지 않은 방향으로 그것들을 창조했다면, 그렇다면 그 오브제는 수동적이다. 만일 오브제가 조각가로 하여금 그렇게 생각하도록 이끌었다면, 그렇다면 조각가는 오브제의 행위와 자체의 궤적에 대해 수동적이다. 예전부터 있었던 존재가 조각가의 손길을 통해 탄생한 것이라고 말한다면, 그것은 단순히 발견에 불과하다. 조각가의 손을 거치기

전에 그것이 존재했느냐고 물을 때, 우리는 '주체 대 객체(대상)'의 이분법에 따르는지, 혹은 인간적 범주와 접목된 인간-비인간의 연쇄작용으로 볼 것인지, 혹은 모든 것이 객체화된 사물들의 역사로 볼 것인지에 따라 완전히 다른 결과를 산출하게 된다.

'주체 대 객체(대상)'의 이분법 안에서만 볼 때, 오브제와 조각가는 결코 동일한 역사를 공유하지 않는다. "[오브제가] 더욱 역사적인 것이 되도록 층위들을 덧붙이는 것"이라는 그의 언급대로라면, 분명 그 오브제는 새로운 역사를 얻게 될 터이지만, 다른 한편으로 그 오브제는 언제나 거기에 있어 왔기 때문에, 실제로는 알트메이드가 말하는 그런 역사를 오브제는 갖지 못한다. 왜냐하면 그 오브제는 인간 편에서 볼 때 고정된 목표로 멈춰 있는 것에 다름 아니기 때문이다. 이러한 논리에 따르면, 우리 앞에 출현하고 또 사라지는 '변화'의 측면은 사라진다. 다만 여기서 우리가 분명히 목격하는 것은 '비대칭적 세계(asymmetrical world)', 혹은 '뒤집힌 세계(upside-down world)'의 출현이다. 알트메이드가 추구하는 것은, 평범한 일상의 균열 안에서, 비활성 물질과 동물적 물질과 상징적 물질과 인간적 물질들이 각각의 특성을 교환하는 한편, 서로가 엮이고 포개지고 만들고 고안하고 상상하고 해결책을 찾는 흐름이다. 그 흐름 안에서 오브제는 자라난다. 아울러 조각가가 인식하지 못하고 발견하지 못하는 사물의 또 다른 잉여적 흐름도 강조된다. 그것은 단순히 조형적으로 가시화되지 않았을 뿐, 우리의 시야 바깥에서 자라나고 있다.

인간과 비인간의 포개짐을 위해 전적으로 '주체 대 객체(대상)' 이분법을 폐지하는 이러한 과정에 있어 가장 중요한 조각가의 역량은 '직관(l'intuition)'과 '유사(la ressemblance)'다. 알트메이드는 두상을 만들면서, 혹은 일종의 거대한 플렉시글라스 생태계를 만들면서, 예전에 현실세계 내에서 볼 수 없었던 존재들을 '직관적으로' 소환한다. 이러한 과정은 '전체'가 아니라 '세부'를 바라볼 때 발생한다. "내가 작업하는 방식은 오브제에 매우 가까이, 거의 현미경으로 들여다보듯 작업하는 것이다. 여기서 내가 마주

하는 기술적 문제들은 새로운 가지치기를 위한 지점을 생성한다."[79] 이는 예컨대 비스 듬한 각도에서 재료의 물성을 자세히 바라보기도 하고, 개별 오브제에 얼굴이 닿을 정 도로 가까이 다가감으로써 전체적 형상에 대한 기억을 잃은 채 사소한 '세부'에만 몰두 하는 작업 방식이다. 몸을 움직여야만, 육체적 피로가 동반될 때라야 새로운 풍경이 잔 존하고 있다는 점을 발견할 수 있다. 이를 위해서는 파편화된 '세부'에 관심을 갖고 공 감하는 능력, '전체' 작품과의 유기적인 연결이 상실된 지점으로 간주되어 왔던 사소하 고 미미한 '세부'에 '가까이' 다가가는 태도, '중심'이 아니라 '주변'의 문제를 다시 탐색하 는 후기식민주의적 관점이 필요하다.

실제로 그는 숲에서 산책을 할 때도 팔짱을 끼고 거리를 둔 채 '전체'를 관조하는 것 이 아니라 몸을 움직여 그 대상에 가까이 밀착시킨 다음 '세부'를 확대해서 살펴본다. 예컨대 숲 속의 버섯을 확대해서 살펴보면 복잡한 형태, 말하자면 '~같은 것'이라는 유 사적 특징을 지닌 형상들이 무수히 출현하는데, 알트메이드는 바로 그러한 **'형상화하 는 형상(figure figurante)'**에 매혹되는 것이다. 이것은 디디-위베르만이 구분한 바와 같 이 **'형상화된 형상(figure figurée)'**이나 '고정된 형상(figure fixée)'과는 다르다. **'형상화 하는 형상'**은 '시각성(le visuel)'의 체제로, 능동태이며, 스스로 발생과정 중에 있고, 질 서정연하게 만들어진 우리의 시각흐름을 찢으면서 튀어나오는 형상이다. 반면 **'형상화 된 형상'**은 '가시성(le visible)'의 체제로, 수동태이며, 인식론적으로 파악가능하고, 유 기적 통일체로서의 전체만 보편적으로 알아볼 수 있도록 불완전성이나 결함을 은폐하 는 장막과 같은 것이다. 그것은 세부를 현미경처럼 면밀하게 살펴볼 때마다 언제든지 다시 찢겨질 운명을 지닌 장막이다.[80] 사실 그의 작품세계에서는 이러한 두 차원이 공

79 Timothy Hull, *op. cit.*

80 알트메이드의 숲 산책 에피소드에 대해서는 Louisa Buck, *op. cit.*, p. 43를 참고하라. 아울러 디디-위베르 만의 이 두 가지 구분은 그가 구축한 '징후(symptôme)의 미학'이라는 맥락에서 나왔다. 그의 용법에서 징후란 단독으로 존재하는 사물이 아니라 일종의 운동이며 또 다른 차원의 복합성으로, 우리의 일반적인 관찰을 방해 하며 사물들의 정상적인 흐름을 중단시키는 사건, 혹은 예기치 않은 시간에 솟아올라 현재를 괴롭히고 이질적 인 시간들을 뒤섞는 사건이다. "이미지의 개념을 다시 쪼갠다는 것은 우선 심상 이미지, 재현, 도상학, 심지어

존한다. 이러한 두 체계를 오가는 운동이 그의 작품세계 전반을 관통하는 것이라 해도 과언은 아니다. 이제 우리는 그의 두 가지 작품을 통해 오브제가 자라나는 '과정'을 살펴볼 것이다.

'구상적(figurative)'인 측면을 말하지 않는 단어로 변화되는 지점에 되돌아가는 것이다. 그것은 '형상화된 형상'을 그 위에 전제하지 않으며(나는 재현적 오브제에 '고정된 형상'이라고 말하고 싶다), 오로지 '형상화하는 형상'으로, 말하자면 과정, 길, 채색하고 볼륨화하는 것과 같은 행위를 알기 위한 이미지의 물음으로 되돌아가는 것이다. 이러한 물음은 채색된 표면이나 바위의 주름 같은 것을 통해 우리가 가시적으로 용이하게 볼 수 있는 것을 알려 주기 위해서 여전히 열려 있다." Georges Didi-Huberman, *Devant l'image, op. cit.*, p. 173.

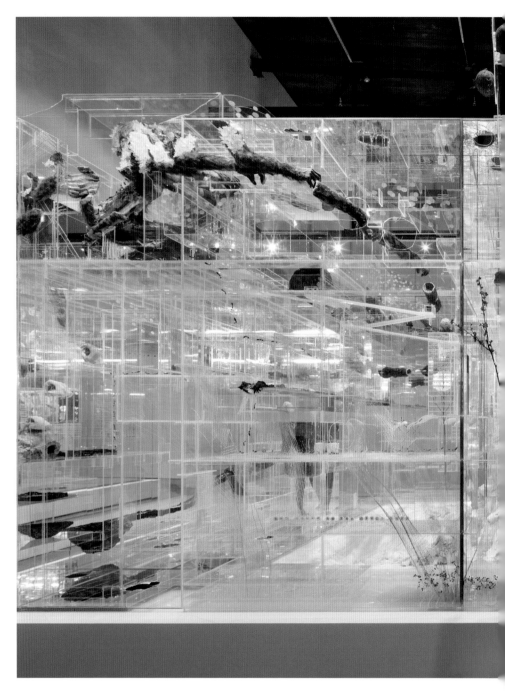

도판 43. [43-1] *The Flux and the Puddle*, 2014. Plexiglas, quartz, polystyrene, expandable foam, epoxy clay, epoxy gel, resin, synthetic hair, clothing, leather shoes, thread, mirror, plaster, acrylic paint, latex paint, metal wire, glass eyes, sequin, ceramic, synthetic flowers, synthetic branches, glue, gold, feathers, steel, coconuts, aqua resin, burlap, lighting system including fluorescent lights, Sharpie ink, wood, coffee grounds, polyurethane foam.

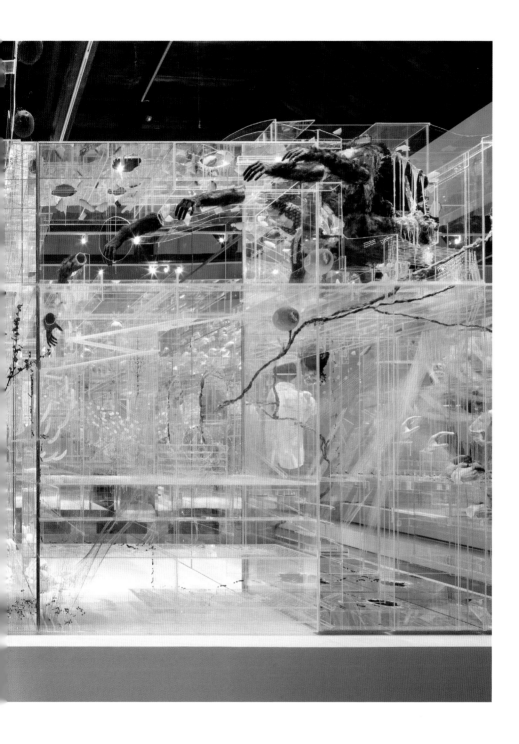

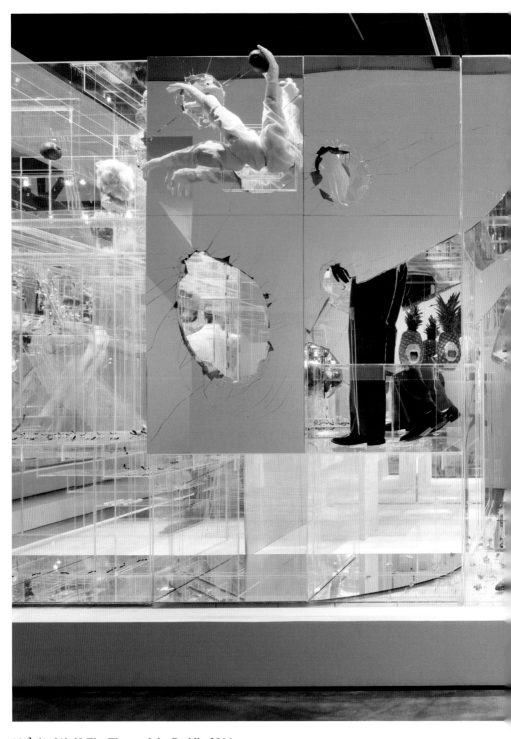

도판 43. [43-2] *The Flux and the Puddle*, 2014.

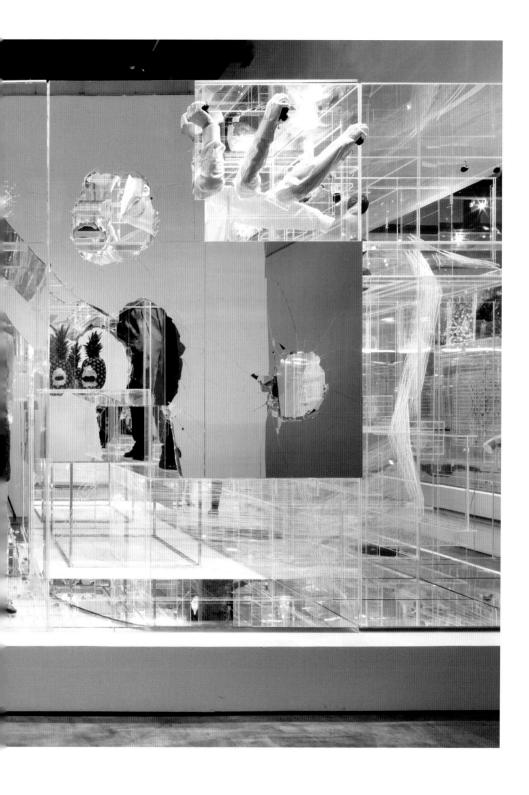

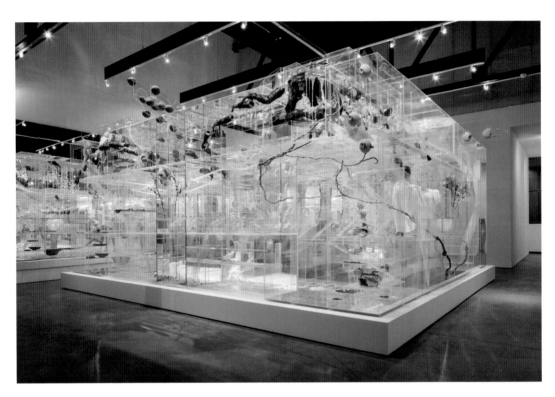

도판 43. [43-3] *The Flux and the Puddle*, 2014.

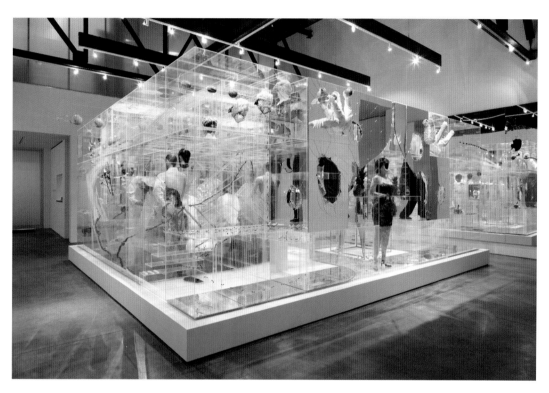

도판 43. [43-4] *The Flux and the Puddle*, 2014.

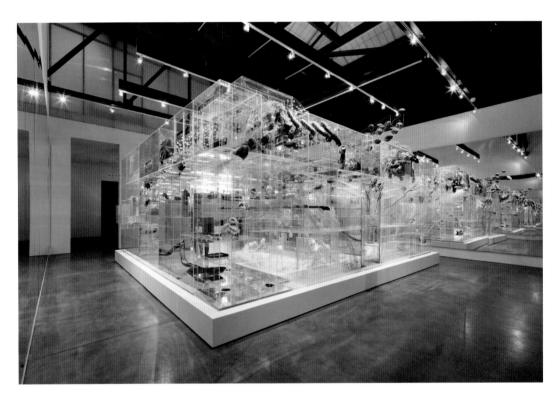

도판 43. [43-5] *The Flux and the Puddle*, 2014.

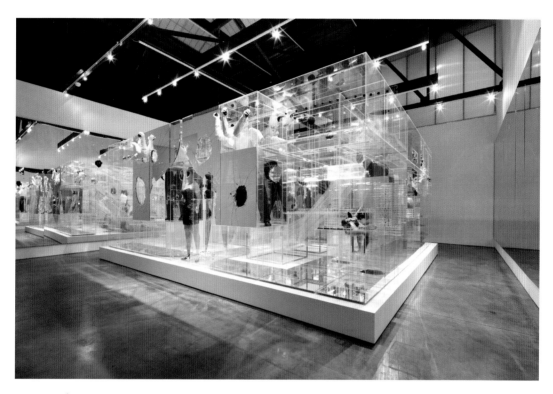

도판 43. [43-6] *The Flux and the Puddle*, 2014.

7.1. 〈흐름과 웅덩이 The Flux and the Puddle〉(2014)

전술한 두 가지 체계는 〈흐름과 웅덩이 The Flux and the Puddle〉(2014)[도판 43]와 〈인덱스 The Index〉(2007)[도판 44]라는 두 작품에서 종합적으로 드러난다. 이 두 작품은 마치 마르셀 뒤샹(Marcel Duchamp, 1887-1968)이 〈여행용 가방 상자 Boîte-en-valise〉(1952)라는 작품을 통해 자신의 주요 작업들을 집약한 것과 유사한 예술적 실천이다. 먼저 〈흐름과 웅덩이〉는 알트메이드가 지금까지 선보였던 개별 작품들을 대형 플렉시글라스 박스 안에 종합한 작품으로, 뉴욕 안드레아 로젠 갤러리(Andrea Rosen Gallery)에서 《데이비드 알트메이드: 즙 David Altmejd: Juices》(2014.2.1.-3.8.)이라는 제목으로 처음 선보였다. 전시가 끝나자마자 이 작품은 즉시 파리, 룩셈부르크, 몬트리올 등 세 도시를 순회했다.[81]

이 작품은 유럽인들이 '호기심의 방(Kunstkammer)'으로 자연의 변종들을 모아들였던 박물관의 시원(始原)을 다시금 환기시킨다.[82] 그러나 방 안에서 관람하는 게 아니라 외부에서 빙글빙글 돌면서 볼 수밖에 없다. 그 안으로 들어갈 수 없어서 보이지 않는 부분도 존재한다[도판 43-3, 43-4, 43-5, 43-5]. 게다가 '전체'를 한눈에 파악할 수도 없다. 빙글빙글 돌면서 봐도, 적당히 거리를 두고 봐도, 한눈에 '전체'를 파악할 수 있는 전지전능한 관전 포인트란 존재하지 않는다. 관람자는 물리적으로 작품에 가까이 다가가서 '세부'를 자세히 들여다봐야 한다. '전체'를 파악할 수 없다는 이러한 측면은 모더니즘의 거장 앙리 마티스(Henri Matisse, 1869-1954)의 조각품 〈서펀타인 La Serpen-

81 파리시립현대미술관(Musée d'Art Moderne de la Ville de Paris), 《David Altmejd: Flux》(2014.10.10.-2015.2.1.); 룩셈부르크 현대미술관 무담(Mudam), 《David Altmejd: Flux》(2015.3.7.-5.31.); 몬트리올 현대미술관(Musée d'art contemporain de Montréal), 《David Altmejd: Flux》(2015.6.20.-9.13.). 이 순회전은 알트메이드의 다양한 작품들, 곧 거울 작품, 두상 작품, 보디빌더 연작, 거인 연작 등이 각 도시의 맥락에 맞게 상이하게 꾸며졌는데, 〈흐름과 웅덩이〉는 이 세 전시회에 공통으로 포함된 작품이었다. 이 작품을 블록별로 분해한 후 운반하고 재설치하기 위해 약 150개의 크레이트가 사용됐다.
82 파리현대미술관장 파브리스 에르고트(Fabrice Hergott, b.1961)는 이 작품을 "미술관 안의 미술관"이라고 표현했다. Anne Prentnieks, *op. cit.*, p. 15.

tine〉(1909)에서부터 미니멀리즘 미학을 거쳐 동시대 조각가 토니 크랙(Tony Cragg, b. 1949)에 이르기까지 관통되는 흐름이다. 말하자면 관람자는 조각품 주변을 수백 번 빙글빙글 돌아도 작품의 '전체성'에 결코 접근할 수 없다. 시야에 전체적으로 완벽하게 들어오지 않는다는 바로 그 측면 때문에 관람자는 물리적으로 움직일 수밖에 없다.[83]

〈흐름과 웅덩이〉는 이러한 '전체성 파악의 불가능성'이라는 전략을 계승한다. 관람자는 플렉시글라스 박스 안으로 들어갈 수 없으며, 가려지는 부분이 있다는 조건을 받아들여야 한다. 비록 어떤 지점에 특정한 대상이 있다는 것을 감지하더라도, 그것이 정확히 무엇인지 볼 수 있다거나 확실히 한눈에 인식하기란 '불가능'하다. 대상을 우리가 '전체적으로', '완벽히' 파악할 수 없다는 것은 조각가의 설명에서 다시 한 번 확인된다. "이는 사람과도 같다. 우리가 한 사람의 모든 측면에 결코 접근할 수 없는 것처럼 말이다."[84] 사실 그는 〈첫 번째 늑대인간〉을 만들 때만 해도 좌대 주변을 돌면서 작업할 수 있었다. 그러나 이번 작품의 경우, 조각가는 작업할 공간이 부족할 정도로 작품의 규모를 극대화했다.[85] 따라서 이 작품은 플렉시글라스 박스 '안에서', 곧 '내부에서' 작업한 결과물이다. 그는 대형 플렉시글라스 자체를 '작업실로' 간주하고 '내부에서' 조각 작업을 했다.[86]

그런데 하필이면 왜 플렉시글라스 박스인가? 사실 이 작업을 시작하게 된 계기는 뒤샹의 여행가방처럼 단순히 오브제들을 한 곳에 담기 위해서가 아니라, '부유하는 오브

83 Yve-Alain Bois, "Address Unkonwn", *Artforum* (May, 2007), pp. 334-335; Robert Morris, "Notes on Sculpture, Part II", *Minimal Art: A Critical Anthology*, *op. cit.*, p. 232.

84 François Michaud et Robert Vifian, "Entretiens avec David Altmejd", *op. cit.*, p. 36.

85 알트메이드는 자신과 흔히 비교되는 작가인 요셉 보이스(Joseph Beuys, 1921-1986)와는 달리, 일종의 샤먼처럼 재료를 섞으며 퍼포먼스를 하거나 작업실 '바깥에서' 작업활동을 하지 않는다. 말하자면 그는 '작업실 작가'다. "나는 이 에너지를 구현하기 위해 위대한 샤먼이나 위대한 마술사가 되어야 한다고 생각하지는 않는다." François Michaud et Robert Vifian, "Entretiens avec David Altmejd", *op. cit.*, p. 29.

86 "David Altmejd: The Heart is a Werewolf", Louisiana Channel [url 주소: https://goo.gl/c8vUYZ] (2017년 1월 5일 접속)

제들'을 보여 주기 위해서였다. 오브제를 지탱하려면 보이지 않는 지지체, 곧 "투명한" 구조물이 필요했다. 오브제들이 공간 안에서 조화를 이루며 배치되려면 그 지지체는 보이지 않아야 했다. 여기서 플렉시글라스는 허공에서 오브제들을 "붙잡아 주는" 탁월한 역할을 담당한다. 비록 관람자가 오브제를 지탱하는 플렉시글라스 구조물을 볼 수 있더라도, 그것은 마치 "보이지 않는 것처럼" 간주된다.[87]

처음에 이 작품은 '즙(juices)'이라는 전시명으로, 곧 과일즙이나 육즙, 혹은 점액 같은 것들을 암시하는 단어로 소개됐다. 작품에 등장한 이 특별한 액체는 아직 제대로 말라붙지 않은 채 끈끈하게 흘러내려 바닥까지 떨어지는가 하면, 예측할 수 없이 곳곳으로 스며들기도 한다. 불투명한 정액 같은 물성을 느끼게 하는 이 액체는 마치 새로운 형태를 형성할 수 있도록 세포를 분열시키는 촉진제처럼 보인다. 또한 이 특별한 액체는 흘러가고 있는 상태 그 자체의 시간을 붙잡아 두는 것처럼 보이기도 하고, 시간이 그대로 응고된 것처럼 보이기도 한다. 알트메이드는 〈흐름과 웅덩이〉에서 액체를 상태 그대로 동결시킴으로써 일종의 균형을 이루고자 했다. 무엇보다도 그 액체는 '과일'과 밀접한 관련이 있다.

흔히 알트메이드의 작품을 본 사람들은 속이 메스껍다거나 불편한 느낌, 혹은 구토의 느낌을 갖는다. 그는 이러한 측면을 상쇄시키기 위해, 일종의 비타민을 작품에 "주입"했다. 마치 우리 몸의 컨디션이 날씨에 따라 변하는 것처럼, 그는 작품 속에 과일을 배치함으로써 에너지를 주입하고 에너지를 새롭게 순환시킨 셈이다. "새로운 에너지, 새로운 색채, 새로운 유머, 새로운 질감, 새로운 상큼함을 곁들이는 것이다."[88] 이렇게 과일이 모티브로 채택되면서, 파편화된 육체에게도 비타민이 필요할 것이라는 생각으로 옮겨 갔다. 이제 그 과일은 모든 잠재태를 지닌 일종의 '씨앗'으로 기능한다. "과일

87 여기서 인용된 알트메이드의 언급은 Timothy Hull, *op. cit.* 참고.
88 Robert Enright, "Seductive Repulsions", *op. cit.*

은 씨앗으로 활동한다."과일이 될 수 있는 잠재성을 지닌 씨앗은 '자라나고' 열매를 맺으며 심지어 주스를 만들어 낸다. 실제로 작품 내에서 파인애플, 포도, 바나나, 멜론은 쪼개지고 분해되면서 즙을 만든다. 그것들은 과일 주스의 원료라고 할 수 있다. 말하자면 과일은 또 다른 오브제로 변형되고 진화되는 원천이자 원재료가 된다. 이런 측면에서 과일은 우리가 예측하지 못한 전혀 다른 세계로 나아갈 수 있도록 문을 열어 주는 오브제다. "새로운 오브제가 생기면, 그것은 또 다른 오브제의 원천이 된다."[89] 이것이 도처에 과일들이 있는 이유다. 그렇게 형성된 과일즙은 배수구나 터널과 같은 방식으로 흐른 다음, 어떤 지점에서 '웅덩이(puddle)'를 형성한다. 작품의 제목은 여기서 비롯됐다.

그렇다면 제목이 뜻하는 또 다른 단어 'flux'는 무엇인가? 물론 과일에서 나온 주스가 '흘러가는' 측면을 포함하기도 하지만, 사실 이 작품은 흐름에 관한 모든 것이라 할 수 있다.

그는 각각의 모든 오브제들을, 예컨대 늑대인간, 거울, 크리스털, 새, 거인 등을 끝없는 변화와 "유동의 상태(state of flux)"로 변형시킨다.[90] 그것들은 변형과 전환이 완료된 상태가 아니라, 유동적인 전이와 이행의 상태를 가리킨다. 또한 그의 에너지론에 비추어 볼 때, 우주의 핵심 에너지인 기(氣)의 순환이 생명을 만들어 낸다는 측면도 암시하고 있다. 어쨌거나 무엇인가 우리 주변으로 '흘러간다'는 것은 분명하다. 사실 그의 작품은 출발지, 경유지, 도착지가 부재하지만, 이 작품에서는 과일즙이 '흘러가는' 방향을 추적해 볼 수 있다. 그 방향을 따라가면 다시 처음의 지점으로 되돌아온다. 아울러 'flux'라는 명칭은 '밀물과 썰물(Le flux et le reflux)'이라는 표현으로도 변형되고 확장되는데, 이처럼 그것은 일종의 '순환(cycle)'의 측면을 암시하기도 한다. 예컨대 과일

89 François Michaud et Robert Vifian, "Entretiens avec David Altmejd", *op. cit.*, p. 33.

90 Michael Amy, *op. cit.*, p. 23.

은 어떤 특정 오브제의 원인이기도 하지만, 또 다른 측면에서 결과이기도 하다. 원인의 원인을 따라가면 결국 결과와 마주친다. 결국 이 모든 오브제들은 각각 원인이면서 결과다. 결국, 한편에는 'flux'라는 거대한 움직임이나 운동, 혹은 거대한 흐름이나 광활한 우주적 순환이 있고, 다른 한편에는 'flux'에 비하면 매우 사소하고 보잘것없는 결과에 불과한 '세부'인 'puddle'이 있다. 이 두 쌍은 서로 **대조**를 일으킨다. 이 단어쌍의 대조는 굳이 비유하자면 '거대한 우주와 맛있는 쿠키' 같은 것이다.

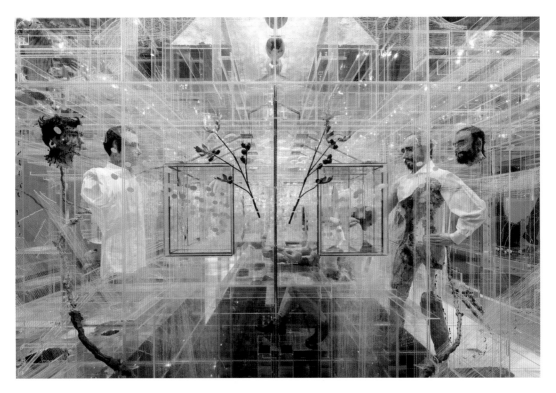

도판 43. [43-7] *The Flux and the Puddle*, 2014. (detail)

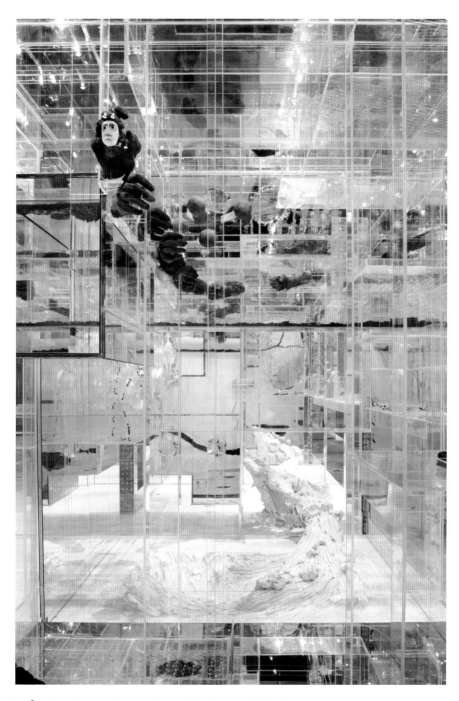

도판 43. [43-10] *The Flux and the Puddle*, 2014. (detail)

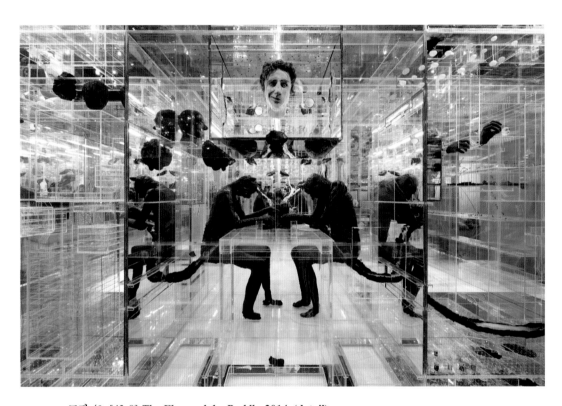

도판 43. [43-8] *The Flux and the Puddle*, 2014. (detail)

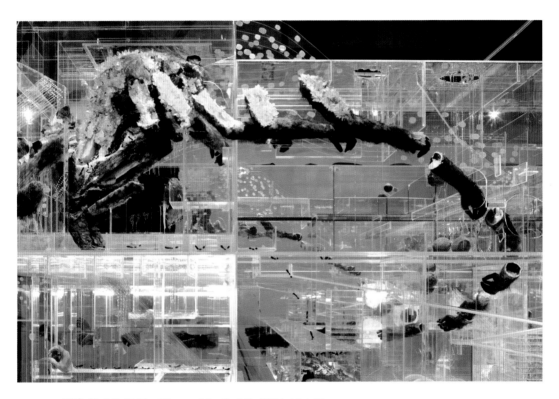

도판 43. [43-9] *The Flux and the Puddle*, 2014. (detail)

도판 43. [43-11] *The Flux and the Puddle*, 2014. (detail)

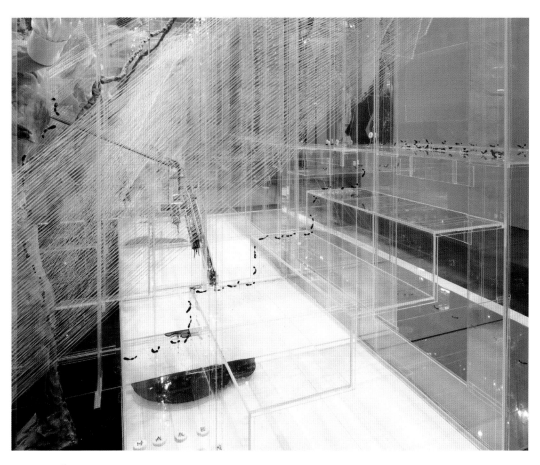

도판 43. [43-12] *The Flux and the Puddle*, 2014. (detail)

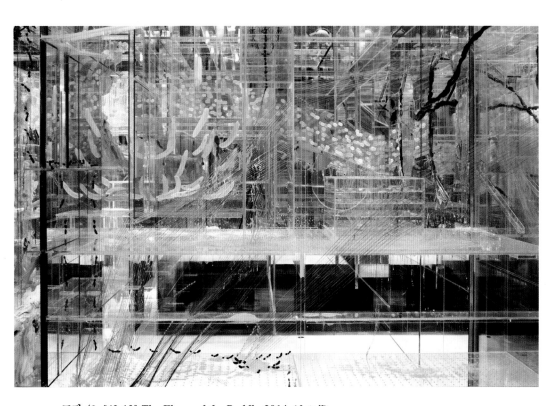

도판 43. [43-13] *The Flux and the Puddle*, 2014. (detail)

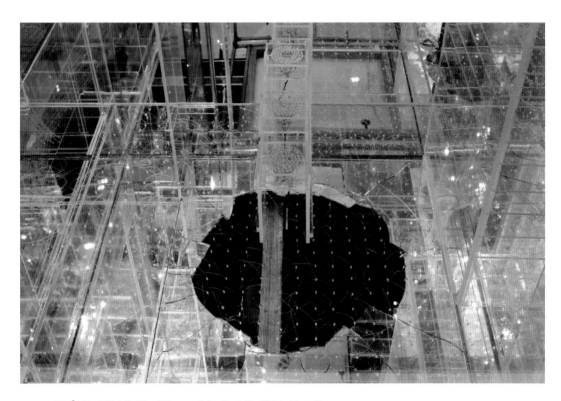

도판 43. [43-14] *The Flux and the Puddle*, 2014. (detail)

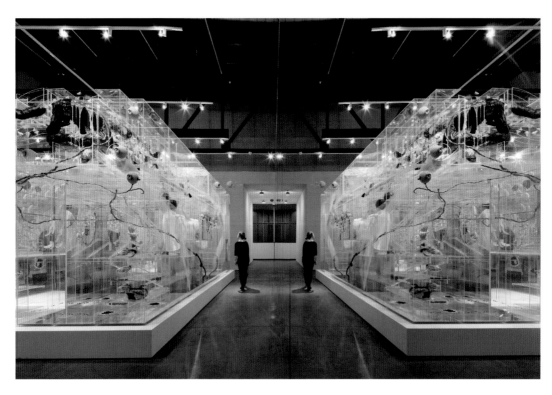

도판 43. [43-15] *The Flux and the Puddle*, 2014. (detail)

우리는 작업 과정에 따라 진화해 나간 특정 오브제의 방향성을 추적해 볼 수 있다. 예컨대 무언가 자라나는 지점에서 우리는 실들이 여러 갈래로 분유(紛揉)하는 것을 본다(여기서 실은 액체의 흐름과 유비적으로 동일한 역할을 한다). 그 실들은 꽃을 형성하기도 하고, 멜론을 열매로 맺기도 한다. 그 멜론에는 귀와 코가 달려 있다. 점점 그 멜론은 조각가의 손을 주물로 뜬 석고작품에 의해 하나의 두상으로 변형된다. 그렇게 완성된 두상은 플렉시글라스 내부의 어딘가에 자리를 잡고 있다. 그 두상은 현재 두상의 꼴을 갖추고 있지만, 사실 그것은 멜론*이었다*.

그 두상 위로 개미들이 지나간다. 그 개미들은 바나나 조각들을 어디론가 옮기고 있는데, 자세히 살펴보면 바나나 조각에 알파벳이 쓰여 있다. 어떤 지점에 다다르면 개미들이 하나의 문장이나 단어를 형성하고 있음을 알 수 있다. 여기서 중요한 것은 현미경처럼 미세하게, 무리를 지어 탐험한다는 개미들의 습성이다. 알트메이드도 개미처럼 작업하는 조각가다. 그는 개미들처럼 '세부'에서 '세부'로 옮겨 다니며 작업한다. 세부적인 작업을 통해 또 다른 세부적인 정보와 영감을 얻고, 또 다른 세부사항으로 넘어간다. 이 과정에서 각각의 오브제들은 우리의 인식론적 범주에서 알아들을 수 있는 논리를 형성하는 것이 아니라, 상상력, 문학, 조각적 행위, 몸짓, 조건, 환경, 사용하는 기구, 무의지적인 실험 등에 따라 다양한 방식으로 연쇄작용을 일으킨다.

결과적으로 작품의 규모는 점점 커지게 된다. 그것은 거대한 우주나 생태계처럼 보인다. 사실 그는 처음부터 거대한 조각을 염두에 두고 그 비어 있는 내부를 어떻게 '채울지' 고민하는 작가가 아니다. 최종 작품이 매우 거대해지더라도 그것은 "세부들의 축적(accumulation of details)"에 불과하다. 심지어 그는 자신의 최종 결과물이 크다고 생각하지도 않는다. "내 작품은 '세부'에 관한 것이지 '큰 그림'에 관한 무엇이 아니다."[91] 그것들은 양(quantity)에 불과하다. "작업실에서 오브제를 오랫동안 보고 있으

91 해당 인용과 이전 인용은 모두 Robert Enright, "Seductive Repulsions", *op. cit.* 참고.

면, 모든 가능성들이 보인다. 그래서 나는 그것들을 과하다기보다는 내 행위의 결과로 간주한다."[92] 따라서 작은 두상 작품이나 거대한 플렉시글라스 작품이나 질적 차이는 없다. 아무리 작고 단순한 두상 작품이더라도 거기엔 우주의 무한한 에너지를 담고 있기 때문이다. 말하자면 그의 작품세계 안에서 '양(quantity)=질(quality) 등식'은 성립하지 않는다.

세부들에 집중할 경우 뜻밖의 형상들이 끝없이 출현한다. 그는 그 형상들을 끝없이 확장시키는 *과정에* 집중한다. 예컨대 파편화된 늑대인간의 팔은 마치 에드워드 마이브리지(Eadweard Muybridge, 1830-1904)의 스톱모션(stop-motion) 사진처럼 하나로 완결된 움직임이 복제되어 증식되는데, 그 방향을 따라가면 포도라는 과일을 움켜쥐려는 움직임이라는 것을 알 수 있다[도판 43-9, 43-10]. 또한 그의 작업실천에서 실, 혹은 실타래는 '잠재적 원천(potential source)'으로, 또 다른 오브제로 진화하는 데 있어 전제가 되는 원재료로 간주된다[도판 28-2, 29-1]. 그러니까 과일, 실타래, 늑대인간의 육체는 각각 다른 어떤 것의 원재료이면서 또 다른 원재료의 결과인 것이다. 말하자면 이 플렉시글라스 안에 있는 각각의 모든 오브제는 '형상화하는 형상'이 '형상화된 형상'이다. 그것은 오브제가 고정된 것이라기보다, 스스로 발생과정 중에 있으며 조각가의 인식의 흐름을 뚫고 스스로 출현하는 형상으로 결정화된 것이다. 라캉의 방식으로 말하자면 알트메이드는 '세부'를 자세히 바라보는 '과정'을 통해 끊임없이 '투케(tuché)'를 경험한다. 실재(le Réel)의 압축된 이미지가 가상/잠재(le virtuel)의 상태에서 조각가를 '찌르고(punctum)', 정의불가능한 부분적 형상들이 작업과정에서 우발적으로 출현하기 때문이다. 조각가로서 그의 몫은 마법사처럼 그 순간을 결정화하는 것이다.

이 작품에는 인간과 동식물, 심지어 광물과 같은 자연적 요소가 서로 경계 없이 넘나들고 연결된다. 한쪽에서는 개미들이 스팽글(spangle)을 실어 나르고 있다. 반짝임과

92 François Michaud et Robert Vifian, "Entretiens avec David Altmejd", *op. cit.*, p. 37.

광택이 강력한 이 패션소재는 뒤편에 있는 여가수의 파란 드레스를 형성한다. 말하자면 그 여가수의 파란 드레스는 개미라는 다른 오브제에 의해 형성된 물질이다.[93] 또 그 여성의 얼굴엔 〈사라 알트메이드〉를 환기시키는 검은 구멍이 있다[도판 43-2]. 여기서 블랙홀은 일종의 오페라 효과를 연출한다(곁에 있는 파인애플이 입을 모아 합창하는 모습을 보라).

이처럼 동일한 모티브가 다자적으로 다른 연작에 영향을 주면서 변형되어 뻗어나가고 다시 되돌아오는 **순환**적인 특징은, 그것이 하나의 연작에서 종결되는 것이 아니라 또 다른 여정의 출발이라는 점을 암시한다.[94] 이런 방식으로 그의 전체 작품세계는 '무한 루프(infinite loop)'처럼 계속 순환한다. 그는 이 순환성을 훗날 《매직 루프 Magic Loop》(2018. 1. 19.-2. 24.)라는 전시를 통해 명시적으로 드러내기도 했다.[95] 예컨대 전시명과 동일한 〈매직 루프 Magic Loop〉(2017)[도판 44]라는 작품은 마술사가 달걀을 감추고 드러내는 현란한 손동작을 순환적인 몸짓으로 추적하고 있으며, 〈관점이 있는 작은 루프 Small Loop With Focus〉(2017)[도판 45]의 경우 인간이 동물로 변형되는 과정에 집중해 우주론적 순환을 그려내고 있다.

93 일반적으로 알트메이드는 여성을 암시하는 장치를 즐겨 사용하지 않는다. 사실 그의 작품에서 여성은 좀처럼 찾아보기 어렵다.

94 François Michaud et Robert Vifian, "Entretiens avec David Altmejd", *op. cit.*, p. 38.

95 이 전시는 런던 모던 아트 갤러리(Modern Art Gallery)에서 열렸다.

도판 44. [44-1] *Magic Loop*, **2017.** Aqua resin, epoxy resin, fiberglass, steel, aluminum, graphite, MSA varnish.

도판 44. [44-2] *Magic Loop*, **2017. (detail)**

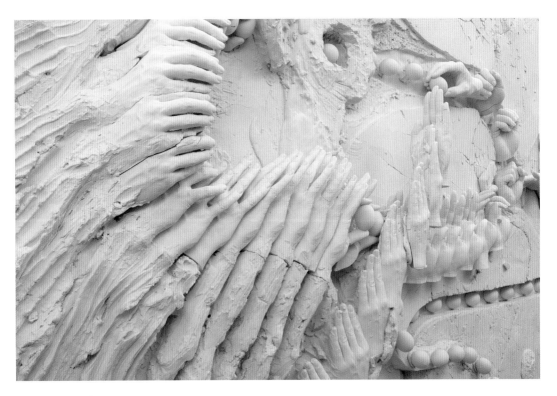

도판 44. [44-3] *Magic Loop*, **2017. (detail)**

도판 45. *Small Loop with Focus*, **2017.** Aqua resin, steel, acrylic paint, fiberglass, epoxy resin.

그것들은 자체의 역사를 갖는다. 자연과 문화를 이분법적으로 구분하는 모더니즘의 관점에 따르면, 그것들은 역사의 바깥에, 곧 우리 인식의 바깥으로 추방되어 왔던 존재들이다. 그것은 실재에서 비롯된 어떤 가능성으로 주어진 것이라서, 사람들이 그것을 발견하고 활용할 때라야 역사적 문제로 다뤄질 수 있었다. 가장 큰 문제는 그들이 무엇인지, 누구인지, 어떻게 흘러가는지 모더니즘이 여태껏 묻지 않았다는 사실이다. 알트메이드는 바로 모더니스트들이 누락했던 그 물음(그것들은 무엇이며 누구이고 어떻게 흘러가는가)을 작업의 핵심전략으로 삼는다. 그에게는 그러한 과정의 축적이 오브제의 역사다. 따라서 그의 작품세계 안에서 오브제는 과거로부터 멀어져 앞으로 나아가지만 결코 과거와 단절하지 않는다. 과거는 항상 다시 재검토되고 반복되며 재해석된다. 그것은 역사 속에서 항상, 그리고 지금 이 순간에도 긴장을 일으키고 저항하며, 때로는 급성기 환자의 증상처럼 출현하고 심지어 위험한 것이다. 그의 작품세계를 황금기나 쇠퇴기 같은 시기로 구분하는 것은 적절치 않다. 왜냐하면 그의 작품에는 '죽음'이 존재하지 않기 때문이다.

예컨대 〈유령과 손 le spectre et la main〉(2012)[도판 46]에는 얼룩말이 등장한다. 이 작품은 데미안 허스트(Damien Hirst, b.1965)의 〈믿을 수 없는 여정 The Incredible Journey〉(2008)을 떠올리지만, 사실 이 작품은 〈무리들 The Swarm〉(2011)[도판 47], 〈함대 The Vessel〉(2011)[도판 48]와 같은 작업적 실천의 연장선에 놓여 있다. 이 작품들의 특징은 개미나 벌떼가 물질적 요소들을 직접 실어 나르고 있다는 점이다. 그 요소들은 자라나기 위한 준비를 갖춘다. 여기서 허스트와 알트메이드의 차이가 분명히 드러난다. 허스트는 동물들을 반으로 잘라 전시함으로써 일종의 '죽음'을 일깨웠지만, 알트메이드의 얼룩말은 내부에서 태어난 무엇이다. 자세히 보면 무수히 많은 실들이 얼룩말을 구성하고 있다. 실이 얼룩말을 구축하고 있는 것인지, 얼룩말이 해체되면서 무수히 많은 실가닥으로 분해되고 있는지는 불분명하더라도, 그 움직임이 결정화된 것만은 분명하다. 결정화됐다는 것은 그것이 *움직이고 있었다*는 점을 반증한다. 움직임은

죽음의 특성이 아니다. 죽음은 전적으로 수동적일 뿐 움직일 수 없기 때문이다. 따라서 〈유령과 손〉이 어떤 움직임을 결정화시킨 것이라면, 그것은 죽음이 아니라 자라나고 생성하는 오브제, 곧 생명을 드러내는 것에 다름 아니다. "내 작품은 허스트가 오브제를 파편화시키는 것과는 반대다. 내 작품은 자기 자신을 형성한다."[96]

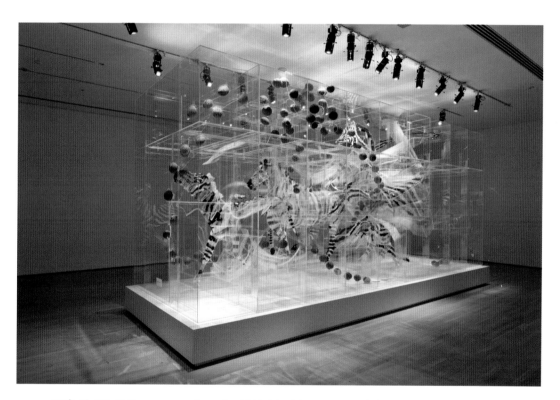

도판 46. [46-1] *Le spectre et la main*, **2012.** Plexiglas, coconut shells, epoxy clay, thread, resin, metal wire, horsehair, acrylic paint, glue, Sharpie pen ink, thread spools.

96 Robert Enright, "Seductive Repulsions", *op. cit.*

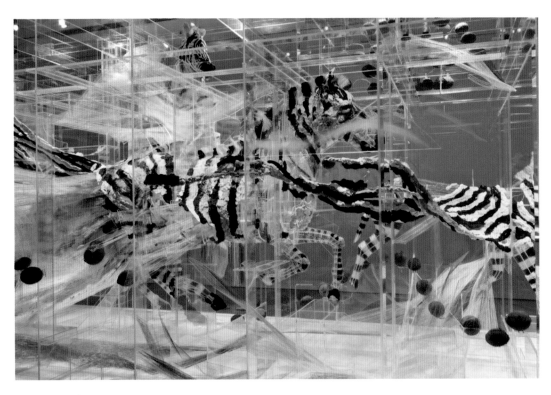

도판 46. [46-2] *Le spectre et la main*, **2012. (detail)**

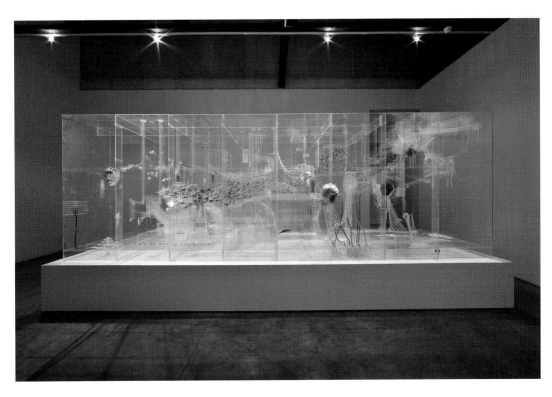

도판 47. [47-1] *The Swarm*, **2011.** Plexiglas, chain, metal wire, thread, acrylic paint, epoxy gel, epoxy clay, acrylic gel, granular medium, synthetic hair, plaster, polystyrene, expandable foam, sand, assorted minerals including quartz, amethyst, pyrite, glue, pins, needles.

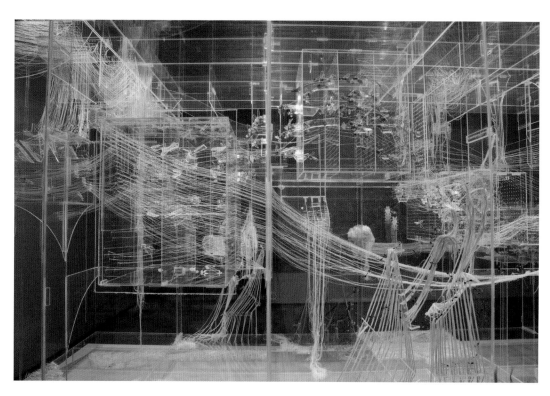

도판 47. [47-2] *The Swarm*, 2011. (detail)

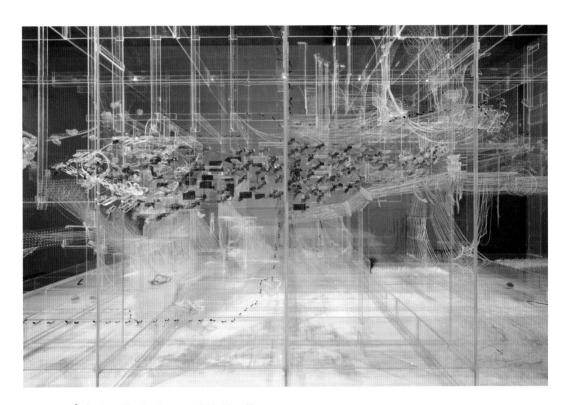

도판 47. [47-3] *The Swarm*, 2011. (detail)

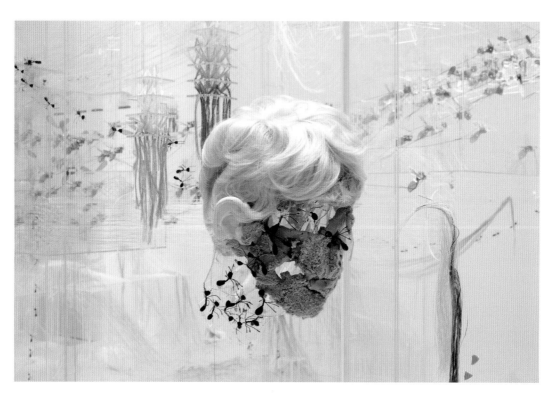

도판 47. [47-4] *The Swarm*, **2011. (detail)**

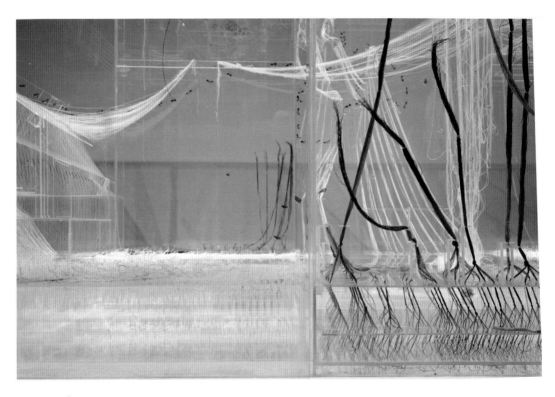

도판 47. [47-5] *The Swarm*, 2011. (detail)

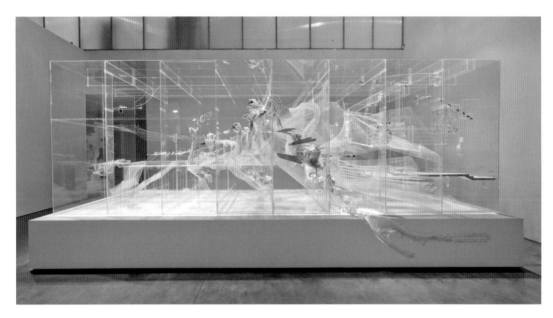

도판 48. [48-1] *The Vessel*, **2011.** Plexiglas, chain, plaster, wood, thread, metal wire, acrylic paint, epoxy gel, epoxy clay, acrylic gel, granular medium, assorted minerals including quartz and pyrite, glue.

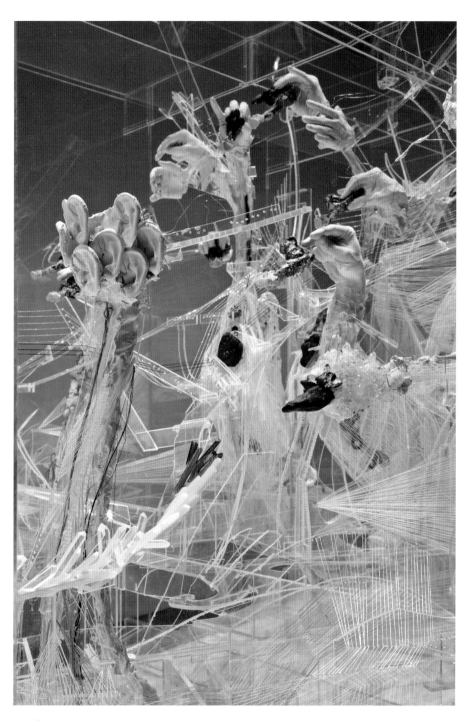

도판 48. [48-2] *The Vessel*, 2011. (detail)

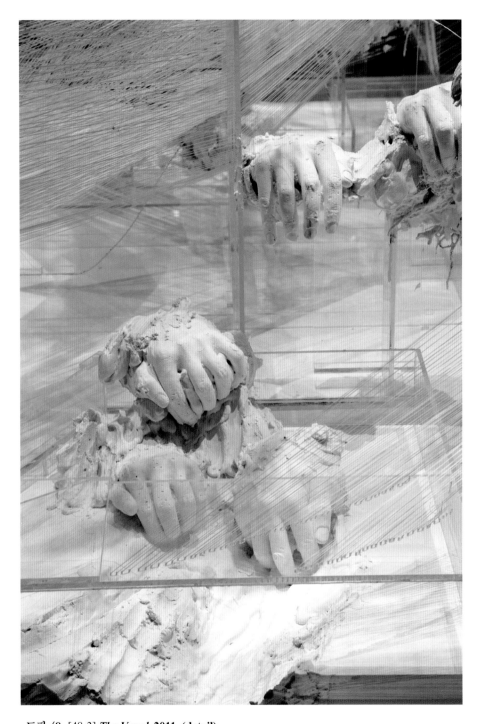

도판 48. [48-3] *The Vessel*, 2011. (detail)

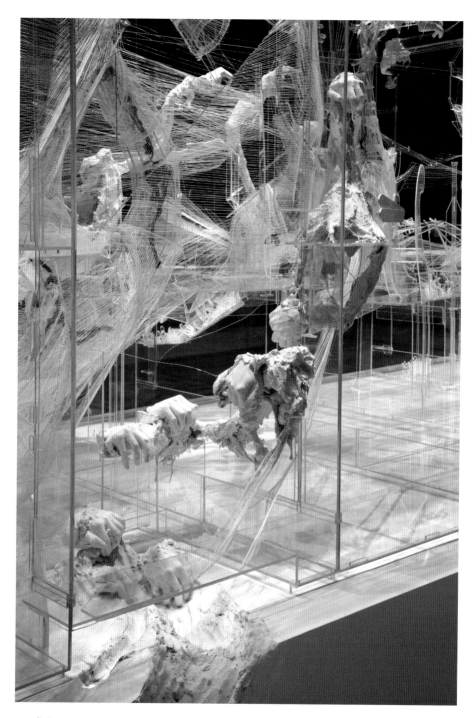

도판 48. [48-4] *The Vessel*, **2011.** (detail)

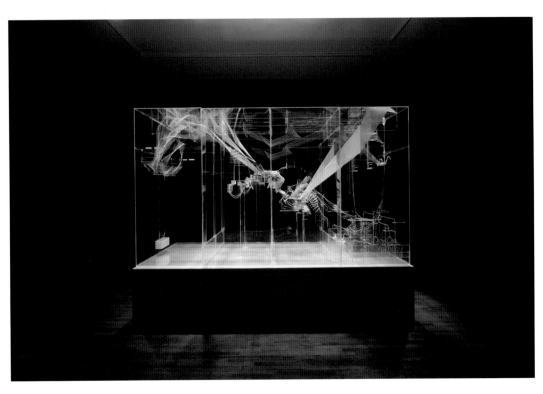

도판 49. [49-1] *Untitled*, **2009.** Plexiglas, chain, thread, beads, acrylic paint, metal wire.

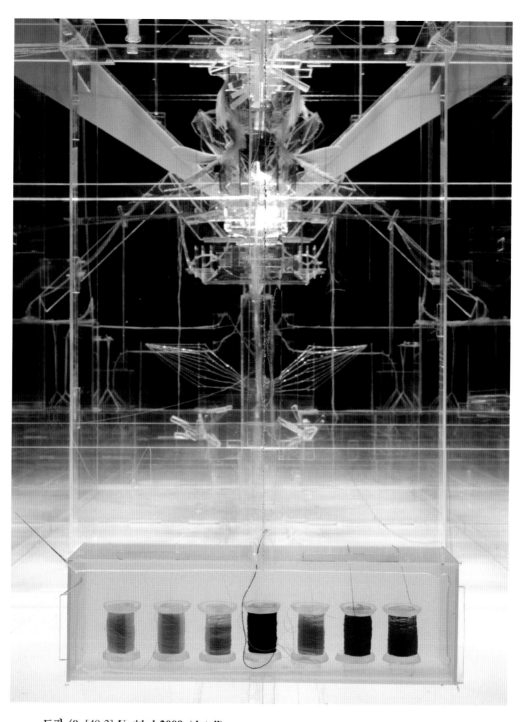

도판 49. [49-2] *Untitled*, 2009. (detail)

그는 이미 존재하는 의미를 재현하기 위해 조각을 하지 않는다. 그에게 조각이란 새로운 의미로 열리는 무엇이며, **조각가가 통제할 수 없는 영역으로 자라나고 진화하는 존재들**이다. 물론 그의 작품을 통해 일종의 서사나 상징적인 읽기를 시도할 수 있지만, 그보다 오히려 그의 전체 작업은 '가상성/잠재성의 토템(Totem of the Virtual)', 혹은 '가상성/잠재성의 성유해함(Reliquary of the Virtual)'에 가깝다고 할 수 있다. 따라서 〈흐름과 웅덩이〉는 어린 소년이 고딕 대성당을 하나의 육체로 받아들인 체험의 연장선에 다름 아니다. 그 소년에게 성당 건축물이 하나의 유기체였던 것처럼, 이 작품의 플렉시글라스 구조는 외부의 위험에서 생명을 보호하고 성장을 촉진하는 모태와 같다. 이 거대한 큐브는 생명의 유전자로 우글거리며, 본격적으로 '자라나기'를 준비하고 있다.

도판 50. [50-1] *The Index*, 2007.

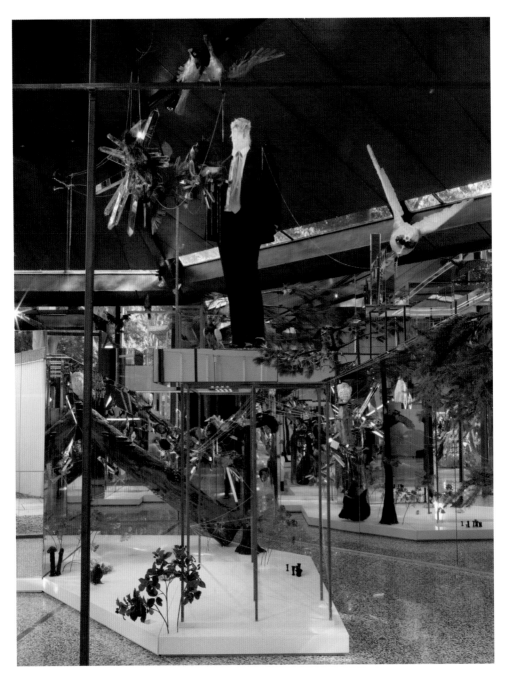

도판 50. [50-2] *The Index*, **2007.** Steel, polystyrene, expandable foam, wood, glass, mirror, Plexiglas, lighting system, silicone, taxidermy animals, synthetic plants, synthetic tree branches, bronze, fiberglass, burlap, leather, pine cones, horsehair, synthetic hair, chains, metal wire, feathers, assorted minerals including quartz and pyrite, glass eyes, clothing, shoes, jewelry, beads, monofilament, glitter, epoxy clay, epoxy gel, cardboard, acrylic paint, latex paint.

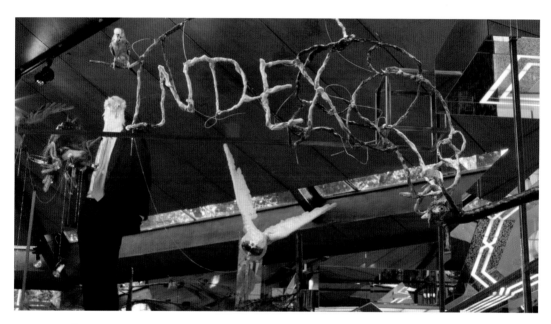

도판 50. [50-3] *The Index*, 2007. (detail)

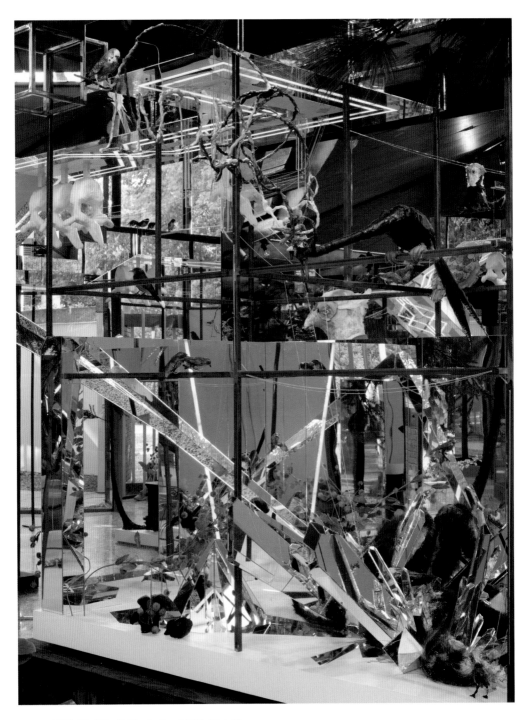

도판 50. [50-4] *The Index*, 2007. (detail)

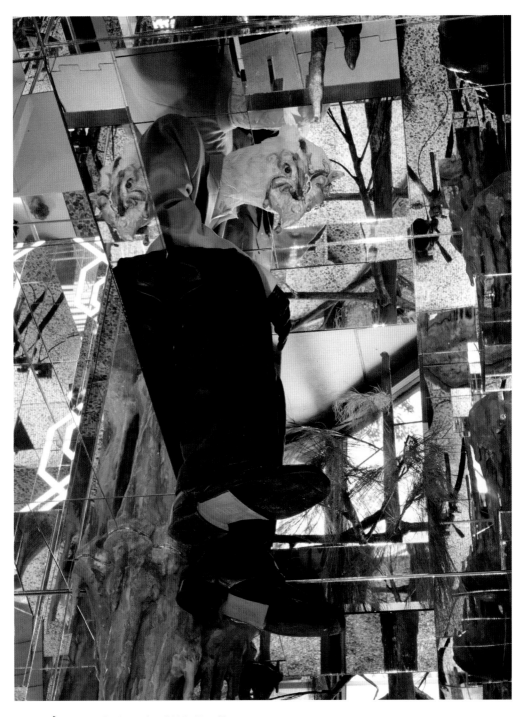

도판 50. [50-5] *The Index*, 2007. (detail)

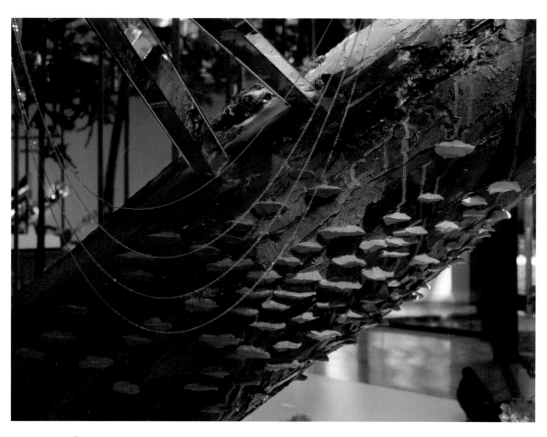

도판 50. [50-6] *The Index*, 2007. (detail)

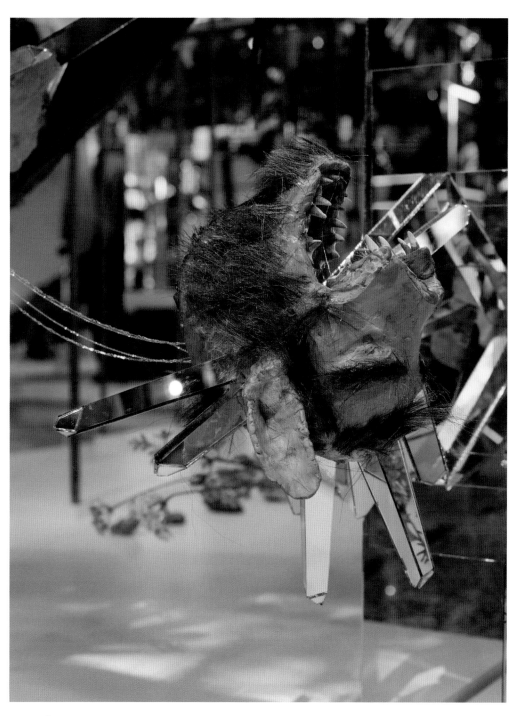

도판 50. [50-7] *The Index*, 2007. (detail)

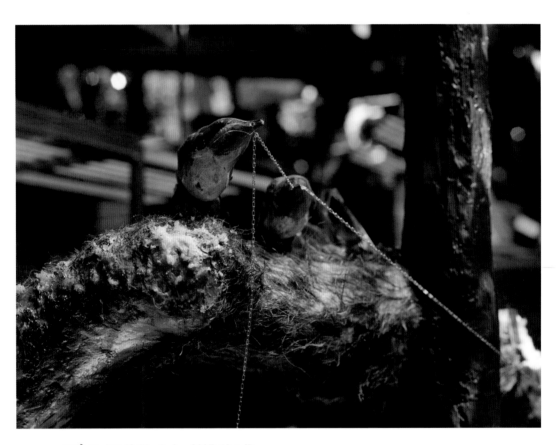

도판 50. [50-8] *The Index*, 2007. (detail)

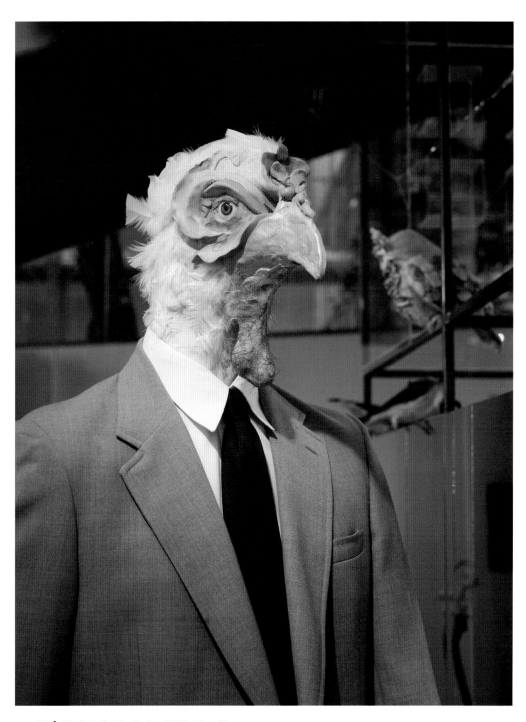

도판 50. [50-9] *The Index*, 2007. (detail)

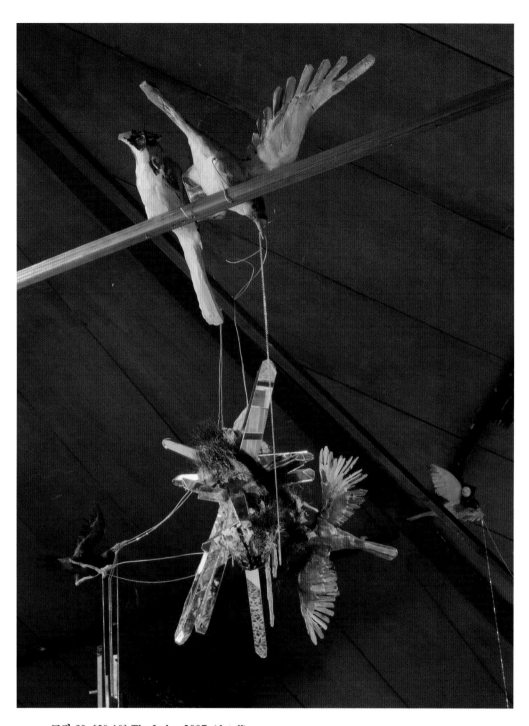

도판 50. [50-10] *The Index*, 2007. (detail)

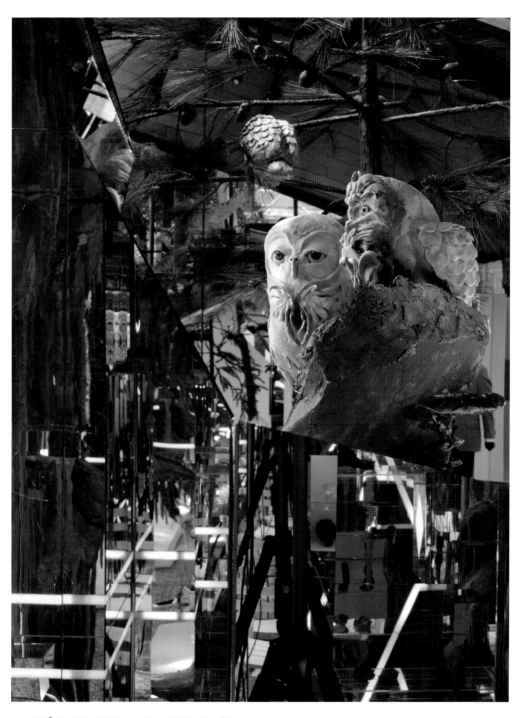

도판 50. [50-11] *The Index*, 2007. (detail)

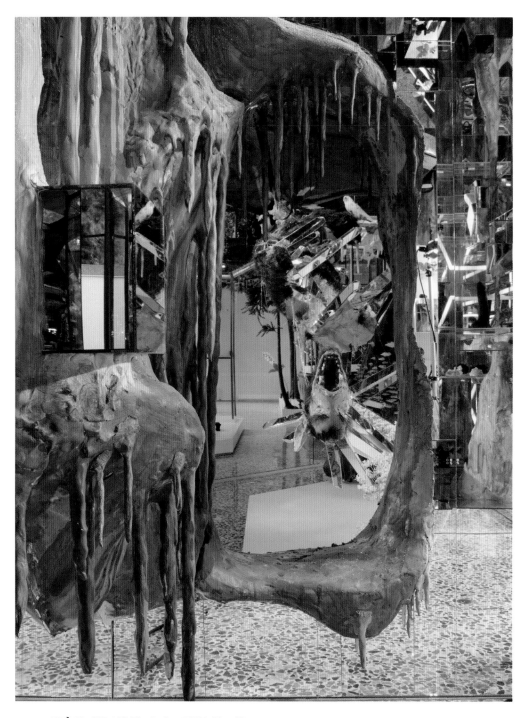

도판 50. [50-12] *The Index*, 2007. (detail)

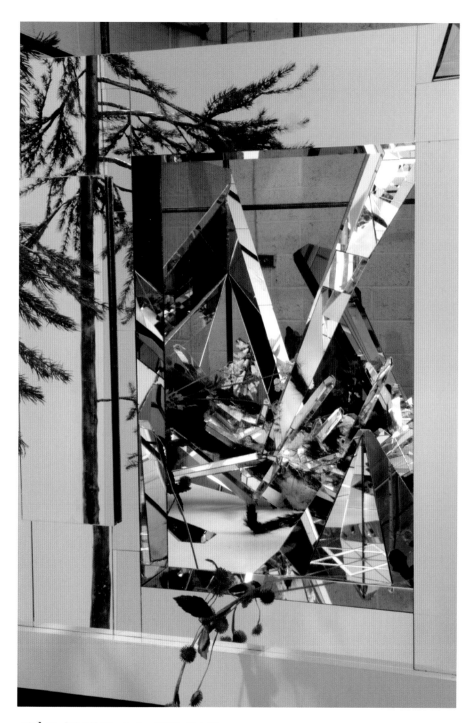

도판 50. [50-13] *The Index*, 2007. (detail)

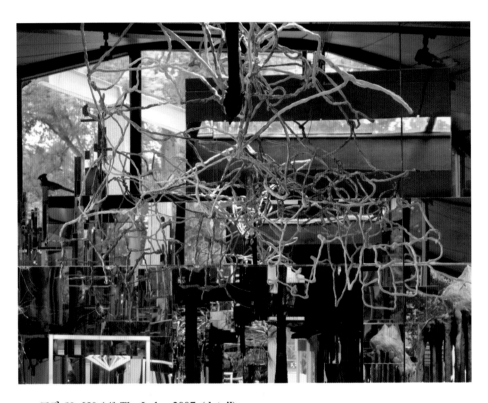

도판 50. [50-14] *The Index*, 2007. (detail)

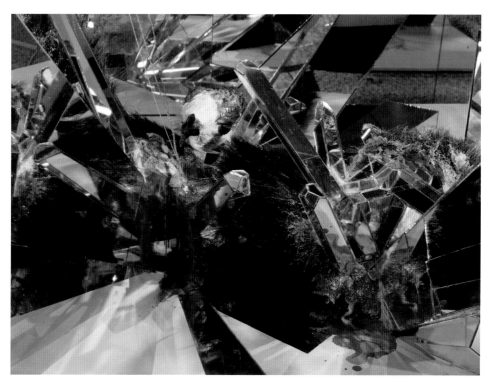

도판 50. [50-15] *The Index*, 2007. (detail)

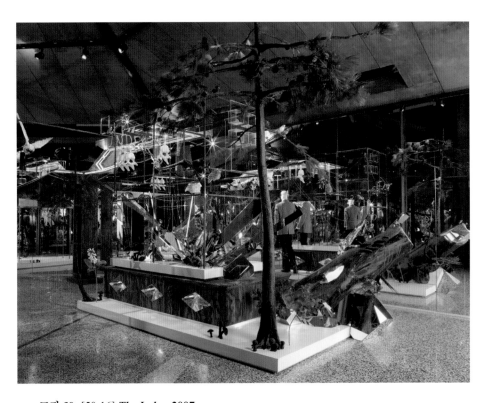

도판 50. [50-16] *The Index*, 2007.

7.2. 〈인덱스 The Index〉(2007)

알트메이드에게 있어서 조각가란 작품의 유일한 창조자가 아니다. 비록 작품이 시작되는 지점보다 조각가가 선행하기는 하지만, 그 조각가는 협력자나 도우미, 혹은 오브제가 스스로 선택하기 시작함으로써 길을 개척해 나간다는 원리를 따라, 오브제 자체의 선택과 성장을 도와주는 마법사에 가깝다.

오브제의 선택에 조각가가 따라간다는 과정을 확인할 수 있는 단계이면서 그의 작업 세계를 요약하는 두 번째 작품은 지난 2007년 제52회 베니스 비엔날레에서 캐나다 대표작가로 출품한 작품 〈인덱스 The Index〉(2007)[도판 50]와 〈거인 2 The Giant 2〉(2007)[도판 51]이다. 그는 이 정교하고 세밀한 작품을 통해 하나의 거대한 새장 같은 생태계를 개념적으로 제시했다. 이곳에는 새-인간(birdman)이 있고, 거인들의 사체가 하나의 자연적 풍경으로 변화되는 장면이 제시되며, 새와 다람쥐들이 그 사체 안에서 먹이를 구하고 있다.

이때까지만 해도 그는 이 박제된 새들을 에너지의 운반체로 간주했다. 예컨대 그의 작품에 등장하는 목걸이줄이나 금색줄은 한쪽에서 다른 한쪽으로 에너지를 전달하는 역할을 담당한다. 이 줄들은 일종의 신경계처럼 오브제 내에서 에너지의 순환을 가시화한다[도판 11-3, 11-4, 12-3]. 플렉시글라스 작품의 경우 실들이 이러한 역할을 담당한다[도판 43-12, 46-2, 47-2, 47-5, 49-2]. 그러다가 에너지의 순환이 차단되는 상황에 부딪힐 때, 예컨대 줄들이 막다른 지점에 다다랐을 때, 그 지점이 바로 알트메이드가 새들을 배치하는 곳이다. 말하자면 에너지의 순환이 가로막힌 지점에서, 새는 그것을 물고 다른 곳으로, 다른 차원으로 실어 나르는 것이다[도판 50-8, 50-10]. 그러나 새가 놓이는 장소는 조각가의 권위에 따라 강제적으로 결정되는 게 아니다. '새'라는 오브제 자체가, 그러니까 실제로 살아 있는 '새'를 유비적으로 대변하는 '새'라는 오브제가 배치되는 장소는, 조각

가가 아닌 '새'라는 오브제 그 자체에 의해 결정된다. "목걸이줄을 이쪽에서 저쪽으로 옮기라는 선택은 내가 하는 게 아니다. 그것은 정말로 새들이다."[97] 터무니없게 들릴지는 모르지만, 어린이들이 장난감 인형과 같은 무생물을 살아 있는 것으로 간주하며 노는 장면을 연상시킨다면, 알트메이드의 이 방식과 유사하다는 것을 알 수 있다. 여기에는 논리적인 개입 대신 '놀이'와 '상상력'이 중요한 몫을 차지한다. 미셸 세르(Michel Serres, 1930-2019)는 다음과 같은 적절한 사례를 우리에게 들려 주고 있다.

"저기 공놀이하는 어린애들을 봐. 서툰 애들은 공을 대상화해서 갖고 노는 반면에, 잘하는 애들은 마치 공이 그들을 데리고 놀기라도 하듯이 공을 다루고 있어. 가장 능숙한 애들은 공이 이동하고 튀는 방향에 따라 움직이고 위치를 바꾸잖아. 우리가 보듯이, 인간 주체가 공을 다룬다는 생각은 정말 잘못된 거야. 공이 그들 사이의 관계를 창조해. 바로 그들이 공의 궤적을 따라감으로써, 팀이 조직되고 인식되고 표상되는 거지. 그래, 공은 능동적이야. 놀이를 하는 것은 바로 공이야."[98]

비록 '새'라는 모티브가 공포영화에 등장하는 소재, 혹은 공룡의 조상이라는 점에서, 그리고 늑대인간과 이중 두상 연작들의 끔찍한 외형적 측면 때문에, 그의 작품을 전반적으로 호러(horror)나 그로테스크(grotesque)의 범주로 묶으려는 시도가 초기부터 있었다.[99] 예컨대 제리 살츠(Jerry Saltz, 1951)를 비롯한 미국 평론가들은 그의 작품을 '모던 고딕(Modern Gothic)'이라는 새로운 미학적 범주에 포함시키려고 했다. 그러한 사유의 주요 배경에는 지난 2004년 앤튼 케른 갤러리(Anton Kern Gallery)에서 개최된 《비명: 아티스트 10인×작가 10인×공포영화 10편 SCREAM: 10 artists×10 writers×10 scary movies》(2004. 1. 15.-2. 14.)이라는 전시가 중요한 영향을 끼쳤다. 마이클 클리프

97 Michael Amy, *op. cit.*, p. 25.

98 미셸 세르, 『천사들의 전설』, 이규현 옮김, 그린비, 2008, p. 53.

99 Linda Yablonsky, "The Cute and the Gross: David Altmejd's Gorgeous Gothic", *The New York Times* (28 March, 2011) [url 주소: https://goo.gl/PjStF2] (2017년 3월 2일 접속)

톤(Michael Clifton)과 페르난다 아루다(Fernanda Arruda)가 공동으로 기획한 이 전시는 하위문화 그 자체로 대변되는 컬트적 요소와 데스 메탈 등을 소재로 작업하는 뱅크스 바이올렛(Banks Violette, b.1973), 매트 그린(Matt Greene, b.1971), 카메론 제이미(Cameron Jamie, b.1969) 등과 같은 10명의 동시대 미술가들이 소개됐다. 이들의 작품은 10인 저술가들의 텍스트와 10편의 공포영화와 함께 제시됐는데, 알트메이드가 출품한 작품은 〈조각가의 가장 오래된 아들 The Sculptor's Oldest Son〉(2004)이라는 제목의 늑대인간 작품이었다. 제리 살츠는 알트메이드의 작품을 가리켜, 이른바 "모던 고딕"이라는 진단을 내렸던 것이다. 이후 미술비평가 길다 윌리엄스(Gilda Williams, b.1963)는 동시대 미술의 맥락 안에서 알트메이드를 명시적으로 '고딕' 미술의 작가로 분류하는 한편, '고딕'을 그로테스크, 언캐니, 아브젝트, 호러 등과 구별했다.[100]

그러나 그의 작품에서 드러나는 기괴함과 낭만적인 특징들은 단순히 '고딕'의 창고에서 어떤 특정 이미지를 빌려온 것에 불과하다. 일반적으로 뉴욕 사람들은 그가 B급 영화를 참조하며 작품활동을 한다고 생각하지만 이는 완전히 그를 오해하는 접근이다.[101] 또한 일부 평론가들은 그의 작품세계에서 육체와 테크놀로지와의 관계를 모색하곤 하지만, 엄밀히 말하면 기존의 사이보그 담론에서 논의된 육체와 테크놀로지의 결합과 같은 것은 그의 작품과 직접적인 관련이 없다.[102] 오히려 그는 이제껏 호러 영화나 코미디 영화의 소재로 '과소평가된 것들', 평가절하된 어떤 '기묘한 힘' 같은 것들에 집중한다.[103] 따라서 제물로 바치기 위한 살인, 십대의 자살, 죽음 충동 등을 소재로

100 Gilda Williams, "How deep is your goth?", *The Gothic*, ed. Gilda Williams, London & Cambridge, Massachusetts: Whitechapel Gallery & The MIT Press (Documents of Contemporary Art), 2007, pp. 12-19; Jerry Saltz, "Modern Gothic", The *Village Voice* (4-10 Feb, 2004), c.85. [url 주소: https://goo.gl/iQK2Qd] (2017년 1월 4일 접속)

101 Robert Enright, "Learning from objects", *op. cit.*, p. 68. 알트메이드는 사람들이 '고딕'이나 '낭만주의' 범주로 자신의 작품을 해석하는 측면에 대해 굳이 부정하지 않고 각자의 해석에 맡긴다. 2019년 3월 26일 데이비드 알트메이드가 저자와 나눈 대화(홍콩).

102 Damien Delille, "David Altmejd: Travel in the Fantastic", *Metal* (Feb/Mar, 2009), p. 59.

103 Peter Goddard, "David Altmejd's Metamorphosis", *The Star* (27, Jan, 2007) [url 주소: https://goo.

삼아 관람자에게 충격을 주면서 죽음 자체를 환기시키는 작가로 그를 분류하기는 어렵다. 오히려 그는 제물을 살라바치는 대사제라기보다는 제단에서 시중드는 복사(服事)에 가깝고, 소설가라기보다는 시인이며, 학자라기보다는 탐험가다. 그의 작품은 죽음 충동이 아니라 생의 약동으로 태어나며, 범죄나 호러물이 아니라 동화나 판타지에 가깝다.

한편으로는 '고딕'이 단순히 기괴한 분위기와 공포스러운 장면만 가리키는 것은 아니라는 점에서, 또한 위계관계를 인정하면서도 그것을 위반하는 일련의 반부르주아적 특징을 지니고 있다는 측면에서, 그의 작품은 분명 '모던 고딕'과 중첩되는 영역이 있기는 하다. 예컨대 영웅과 악당이 서로 구별되지 않는 맥락이라든가 '사악한 존재도 구원을 받을 수 있다.'라는 해석을 충분히 이끌어 낼 수 있기 때문에, 그의 작품이 철저히 '비-고딕(non-gothic)'이라고 말할 수는 없다. 그러나 엄밀히 말해 '모던 고딕'은 그의 의도와는 상관이 없으며, 그의 작품세계를 철저하게 규명하기에는 다소 부족한 범주라고 할 수 있다.

오히려 그의 작품을 이해할 수 있는 탁월한 이론적 틀은 브뤼노 라투르를 핵심 이론가로 두고 있는 '행위자 연결망 이론(Actor-Network Theory, ANT)'과 그레이엄 하만(Graham Harman, b. 1968)의 '객체 지향 존재론(Object-Oriented Ontology, OOO)'이다. 우선 ANT는 소위 '행위소(actant)'라고 불리는 특정 존재들이 다른 행위소들과 어떻게 연결되는지 밝힘으로써 '자연'과 '문화'를 분리하지 않는 '비-근대(non-modern)'의 출현, 혹은 하이브리드화가 가시화된 생태론적 세계를 제시한다. 이 맥락에 따르면 우리는 알트메이드가 '모던 고딕'이 아니라 '비-모던'의 세계를 제시한다고 말할 수 있다.

둘째로 OOO는 ANT의 현실적 난점, 곧 인간 행위자와 비인간 행위소를 동등하게 취

gl/5CrBsx] (2017년 1월 27일 접속)

급해야 한다고는 하지만 실제로 어떻게 그럴 수 있느냐에 대한 해답을 제공한다. 사실 ANT의 행위소 개념은 연결망 안에 위치하고 다른 행위소들과 연결이 이뤄졌을 경우에만 그것(들)이 존재하는 것으로 간주한다는 한계가 있다. 다시 말해, 지금 당장은 연결망 안에 포섭되지 않지만 도래할 미래에, 혹은 다른 공간에서 물리적으로 존재하면서 오로지 잠재적으로만 파악되는 것(들)은 행위소로 인정되지 않는다. 이는 퀑탱 메이야수(Quentin Meillassoux, b.1967)가 선조성(Ancestralité) 개념을 통해 지적한 문제와도 관련되어 있다.[104] 언제부터인지 알 수는 없지만 예전부터 잠복해 왔던 그것(들)을 연결망 안에서 인간이 '번역'함으로써 수용한다는 ANT의 방식은 한편으로는 그것(들)의 존재를 부정하는 것에 다름 아니다. 따라서 OOO는 인간과 비인간을 모두 객체(오브제)로 전환해야 한다고 주장한다. 결국 모든 것을 객체화한다는 것은, 인간 행위자와 비인간 행위소를 동등하게 다루자는 수준을 넘어, 이 두 가지의 구분 자체를 폐기함으로써 비인간의 '존재론'을 규명하는 것에 다름 아니다. 따라서 하만은 다음과 같이 선언한다. "객체(오브제)들은 행위하기 때문에 존재하는 것이라기보다는, 존재하기 때문에 행위한다."[105]

이러한 과정은 '그것(들)'에 대한 물질성(materiality)의 의미를 적극적으로 해명하는 작업이다. 이제 사물은 더 이상 인간의 도구로 머물지 않으며, 인간이 도구가 된다. 곧, 인간과 비인간 모두가 사물이 된다. 이러한 객체 지향 존재론으로의 전환을 통해, 우리는 비인간 행위소들의 현상에 주목하고 그동안 모던의 세계에서 배제되어 온 사물들의 궤적을 좀 더 정교하게 추적할 수 있다. 오브제를 위해 인간이 도구가 되는 OOO의 전략적 실천은 알트메이드의 작업적 실천과 만나면서 시각예술 측면에서도 명확히 규명될 수 있는 것이다.

104 퀑탱 메이야수, 『유한성 이후』, 정지은 옮김, 도서출판b, 2010.

105 Graham Harman, *Object-Oriented Ontology: A New Theory of Everything*, UK: Penguin, 2018, p. 260.

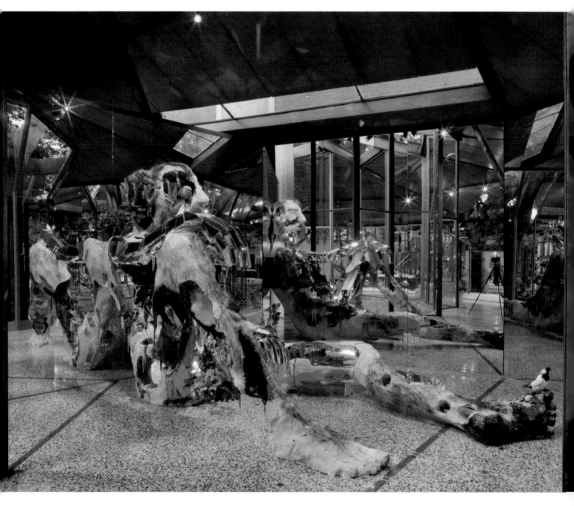

도판 51. [51-1, 51-2] *The Giant 2*, **2007.** Polystyrene, expandable foam, wood, mirror, Plexiglas, epoxy clay, epoxy gel, silicone, taxidermy animals, synthetic plants, acrylic paint, pine cones, horsehair, burlap, chains, metal wire, feathers, assorted minerals including quartz and pyrite, jewelry, beads, glitter.

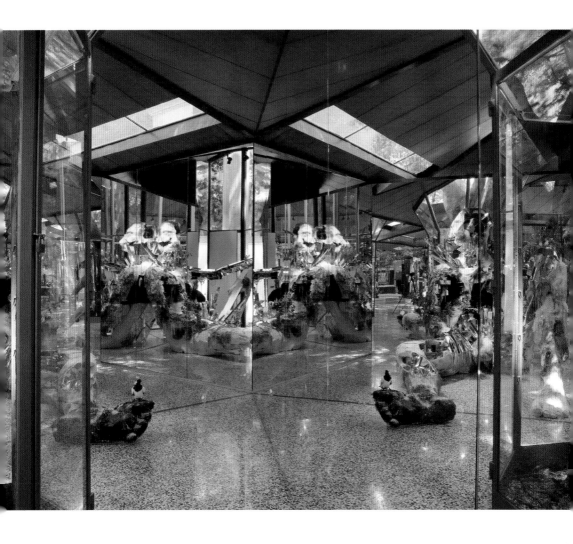

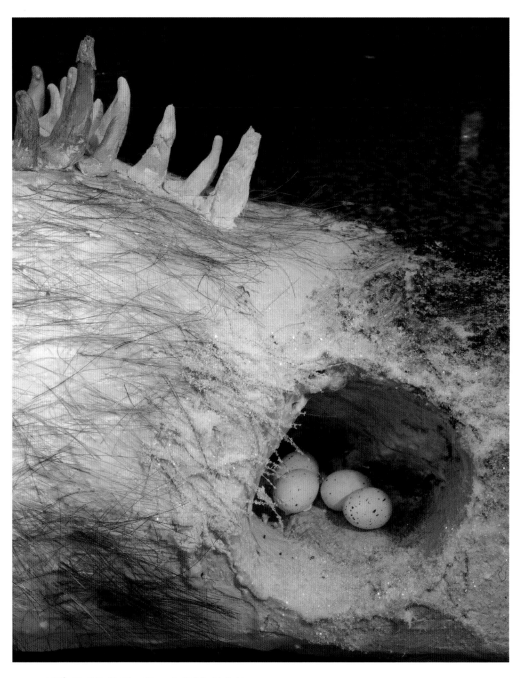

도판 51. [51-3] *The Giant 2*, 2007. (detail)

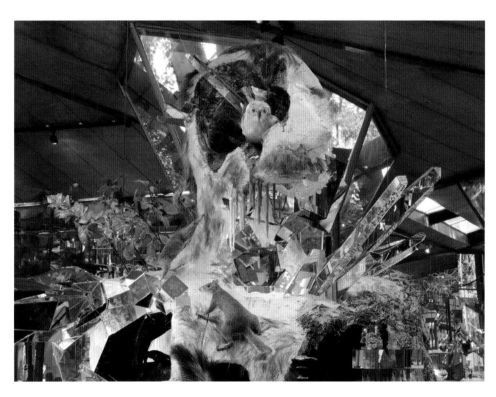

도판 51. [51-4] *The Giant 2*, 2007. (detail)

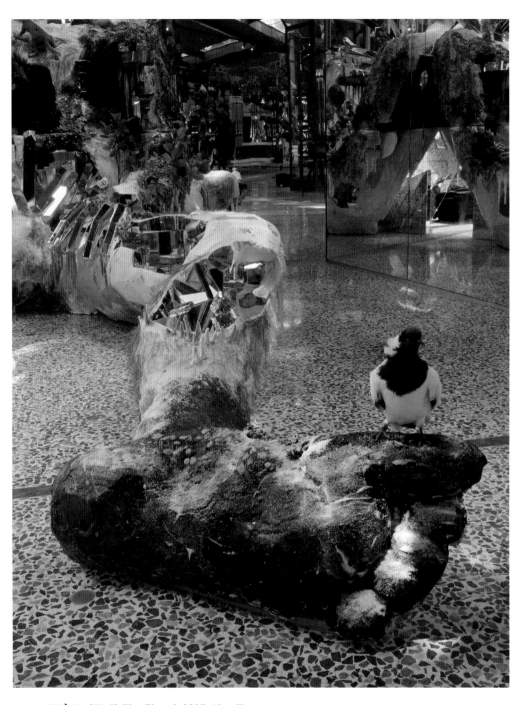

도판 51. [51-5] *The Giant 2*, 2007. (detail)

〈인덱스〉의 주인공은 늑대인간의 썩어 가는 육체들이다. 바로 이곳에서 새들이 둥지를 틀고 다람쥐가 먹이를 찾는다. 부패된 환경 안에서도 박테리아와 같은 새로운 생명이 끝없이 영위된다. "먼 훗날 인류가 사라질 때, 인류의 육체는 썩어 없어지겠지만, 그 에너지와 기억들은 남아 있을 것이다."[106] 이러한 생명을 부각시키기 위해 '대조'의 방식이 활용된다. 예컨대 매끈하지만 차가운 크리스털과 물렁하지만 따뜻한 살(肉)을 대조시키고, 셀 수 없는 증식체를 반영하는 거울과 셀 수 없는 머리카락을 대조시키는 것이다. "나는 생명에 매우 관심이 많다. 나는 스스로를 낙관론자로 여긴다. 내 작품에서 병리적인 것은 하나도 없으며, 생명이 죽음보다 더 뚜렷하다. 생명은 대조를 통해 자라난다. 새는 단순히 탁자 위에 놓일 때보다 사체 안에 있을 때 더욱 생명력이 넘치는 것처럼 보인다."[107]

이 방식은 '아름다움'에 대한 조각가의 정의와도 맞닿아 있다. "나는 정말로 아름다운 것에 관심이 많다. 정말로 아름다운 것을 경험하려면 그와 반대되는 무엇과 대조시켜야 한다."[108] 예컨대 아름다운 귀걸이는 아름다운 여인에게 달려 있는 것보다 흉측한 몬스터의 귀에 달려 있을 때가 더 아름답다.[109] "나는 오브제가 역설적일 때 비로소 존재한다고 느낀다. 상반되는 것이나 대조를 이루는 요소들로 만들어진 오브제는 더욱 살아 있는 느낌을 준다. 이는 전기회로가 음극과 양극을 지님으로써 전류를 생성시키는 것과 같다."[110] 또한 머리카락이나 털 등의 요소는 순수하고 투명한 결정체인 크리스털이나 매끈한 거울 등과 대조를 일으키면서 일종의 '유혹적인' 효과를 자아낸다. 그의 표현을 빌리자면 오브제가 마침내 "섹시"해지는 것이다.[111]

106 Damien Delille, *op. cit.*, p. 59.

107 Michael Amy, *op. cit.*, pp. 25-26.

108 Louisa Buck, *op. cit.*, p. 43.

109 Catherine Hong, *op. cit.*; Michael Amy, *op. cit.*, p. 28.

110 Trinie Dalton, *op. cit.*, p. 156.

111 Michael Amy, *op. cit.*, p. 27.

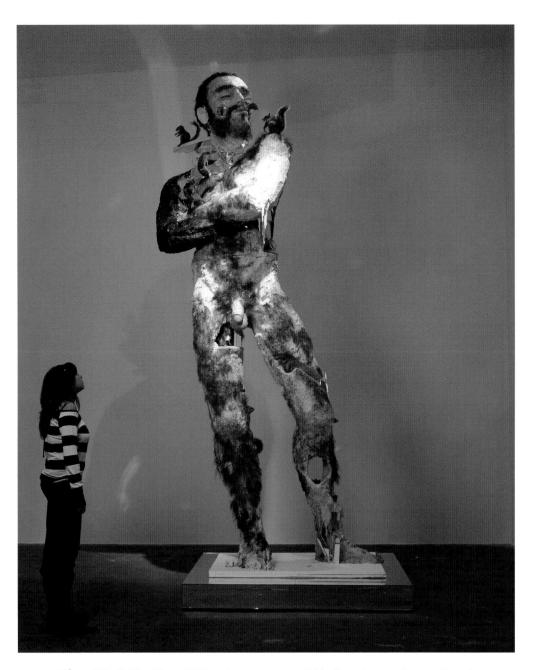

도판 52. [52-1] *The Giant*, **2006.** Polystyrene, expandable foam, epoxy clay, acrylic paint, synthetic hair, wood, mirror, decorative acorns, taxidermy squirrels (3 fox squirrels and 4 gray squirrels).

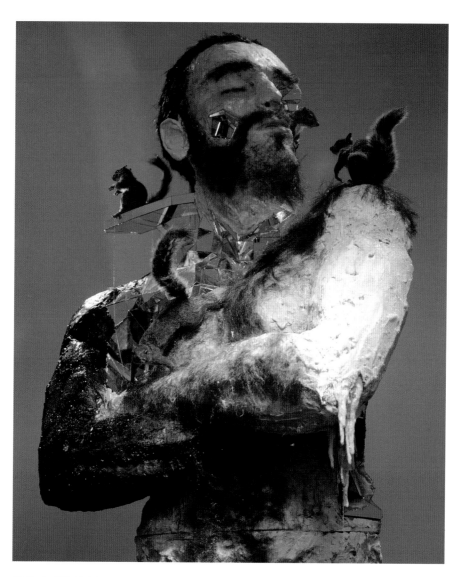

도판 52. [52-2] *The Giant*, 2006. (detail)

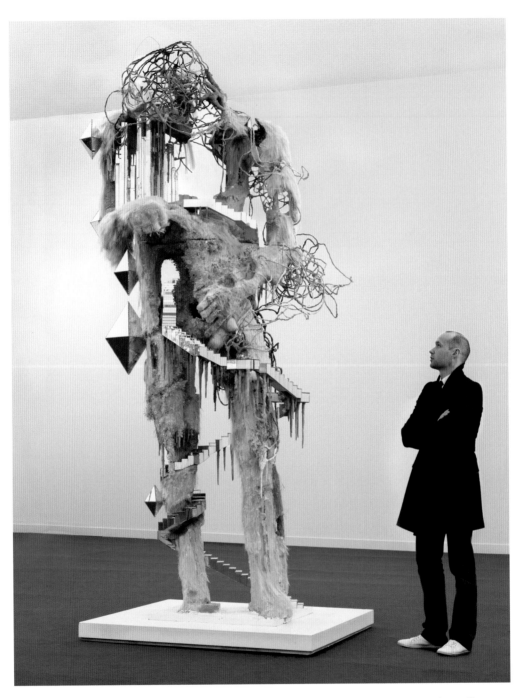

도판 53. *The New North*, 2007. Wood, polystyrene, expandable foam, epoxy gel, acrylic paint, epoxy clay, glue, mirror, horsehair, metal wire, quartz crystal, glitter, magazine pages.

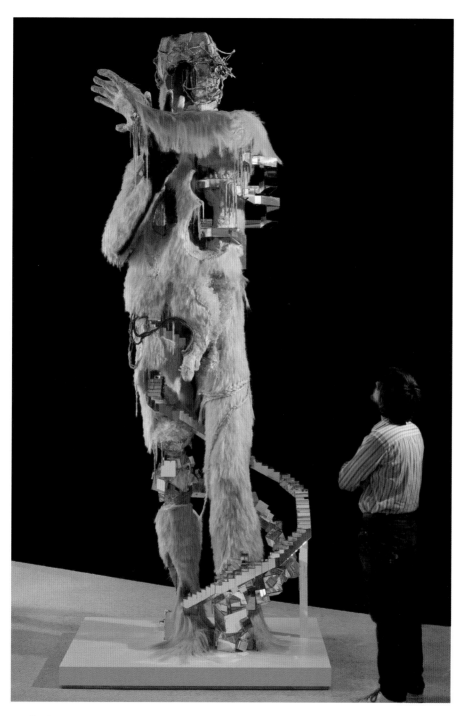

도판 54. *Le Berger*, **2008.** Wood, mirror, glue, quartz, horsehair, latex paint, metal wire, polystyrene, expandable foam, epoxy clay, epoxy gel.

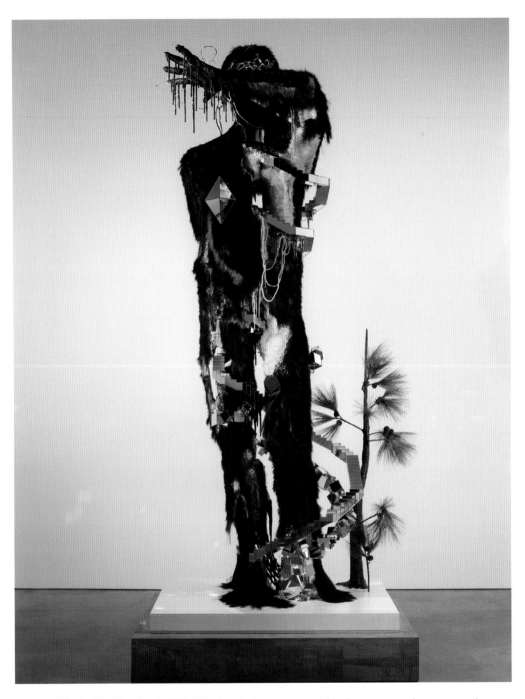

도판 55. *The Shepherd*, 2008. Wood, polystyrene, expandable foam, epoxy clay, epoxy gel, mirror, glue, horsehair, acrylic paint, latex paint, metal wire, glass beads, quartz, synthetic pine branches, pine cones.

늘대인간의 '머리'로만 작업하다가 〈인덱스〉에서 늘대인간이 거대해진 이유는 무엇일까? 사실 기본적으로 그의 작업은 건축적인 요소를 기반으로 한다(덧붙이고 구축하고 쌓는 행위). 처음에 그는 늘대인간의 머리를 테이블 위에 올려놓았다. '테이블 위'에서 작업했다는 것은 말하자면 수평적인 측면을 발전시킨 것이다. 반면 수직적인 측면을 발전시키는 과정에서 늘대인간의 크기는 실제 사람의 키보다 커지게 됐다. 그 결과가 '거인' 연작이다[도판 52-55]. "이 거인의 육체 안에서 나는 조각가의 통제를 포기하고, 내가 육체 안에 들어와 있다는 점도 망각했다."[112] "내가 서 있는 육체를 만들어야겠다고 느꼈을 때, 만일 그것을 거인으로 만든다면, 단순히 육체만으로 그것을 만들 수는 없었다. 그것은 하나의 풍경, 혹은 육체화된 존재 이전의 건축적 조각이어야 했다. 나는 (…) 다양한 신화를 통해 거인들이 인류보다 먼저 창조됐다는 것을 발견했다. 따라서 나에게 거인들은 자연에 대한 은유와 같다. 동화 속에서 거인은 어떤 풍경적 속성을 취하기도 한다."[113] 그의 이 언급은 정확히 미하일 바흐찐(Mikhail Bakhtin, 1895-1975)이 프랑수아 라블레(François Rabelais, 1494-1553)의 작품을 분석한 다음의 통찰을 환기시킨다.

"거인과 관련된 많은 향토 전설들은 산, 강, 바위, 섬 등의 자연 현상들과 거인의 육체나 거인의 상이한 기관들과 연결되어 있다. 따라서 이러한 육체들은 세계나 자연과 분리되지 않는다."[114]

바흐찐이 분석한 라블레의 작품은 『가르강튀아 Gargantua』와 『팡타그뤼엘 Pantagruel』이라는 거인에 대한 이야기다. 알트메이드도 학창시절 그 소설들을 읽었

112 François Michaud et Robert Vifian, "Entretiens avec David Altmejd", *op. cit.*, pp. 38-39.

113 Robert Hobbs, *op. cit.*, p. 212.

114 Mikhail Bakhtin, *Rabelais and His World*, trans. Helene Iswolsky, Bloomington: Indiana University Press, 1984, p. 328. [국역본: 미하일 바흐찐, 『프랑수아 라블레의 작품과 중세 및 르네상스의 민중문화』 이덕형·최건영 옮김, 아카넷(대우학술총서 507), 2004, pp. 509-510. 번역은 일부 수정]

다.[115] 따라서 그의 '거인' 연작은 자연이나 풍경에 관한 은유에 다름 아니다. 그 거인들에게 있어서 죽음은 종말이 아니라 새로운 세대를 거쳐 육체를 쇄신하는 것이다. 거인의 육체는 항상 두 육체의 교차점, 곧 하나의 육체와 다른 하나의 육체의 경계 위에서 에너지의 향연이 펼쳐지는 상이다. 하나의 육체는 자신의 죽음을 내어주고, 거기서 또 다른 육체가 탄생한다. 때로 이것들은 하나로 합쳐져서 두 개의 정체성을 지닌 하나의 이미지가 되기도 한다. 사실 이러한 육체관은 르네상스를 꽃피운 인간중심주의에서 변형되어 나온 것이다.

인간이란 단순히 고정된 존재가 아니라 변화하는 생성체이므로 육체가 없는 천상의 영혼들을 포함한 그 어떤 존재들보다 더 고귀하다는 인간중심적 세계관. 르네상스 인본주의자 피코 델라 미란돌라(Pico della Mirandola, 1463-1494)에 따르면, 인간을 제외한 나머지 존재들은 미리 주어진 본능에 따라 살아가는 것이므로 처음 지어진 그대로 고정되어 있지만, 인간은 태어날 때부터 모든 것이 될 가능성이 담긴 씨앗들을 받는다. 인간은 스스로 성장하여 열매 맺을 씨앗을 스스로 선택할 수도 있다. 인간은 사물이 될 수 있고 동물도 될 수 있으며, 천사가 될 수도 있고 신의 아들이 될 수도 있다. 이러한 생성체, 가능태가 담긴 씨앗, 자유로운 선택 등의 요소들은 인간이 '닫히고 미리 만들어진' 어떤 존재가 아니라 '완성되지 않고 열려 있는' 존재라는 인간중심주의적 근본사상을 나타낸다.[116] 그러나 알트메이드의 작품은 바로 그 '인간'의 자리에 '물질' 혹은 '사물'을 위치시킨다. 인간중심적 관점, 개체적 관점, 자기보존적 관점, 개인의 관점에서 벗어나 다른 사물들과 새로운 친족관계를 맺는 것이다. 예컨대 그의 작품은 식물 안에도 동물적인 것이 있고 동물 안에도 식물적인 것이 있다. 따라서 그의 오브제는 탈개체 중심적이고 탈인간중심적인 자기변형의 충동, 달라지려는 힘, 새로워지려는 흐름, 형태를 넘어 변이하려는 경향이라고 할 수 있다. 인간만이 완전무결한 몸을 갖추고 있다

115 Robert Hobbs, *op. cit.*, p. 212.
116 Mikhail Bakhtin, *op. cit.*, p. 364. [국역본은 pp. 562-563 참고]

는 원대한 이상과는 거리가 멀다. 비록 스스로 닫힌 체계로 아물어 가려는 조각의 매체적 특성에도 불구하고, 알트메이드는 물질을 초월하며 흐르는 변형적 에너지의 힘을 강조하는 것이다.

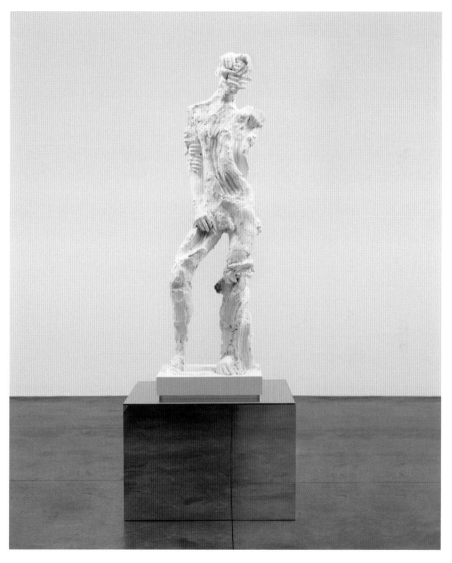

도판 56. [56-1] *Untitled 8 (Bodybuilders)*, 2013. Plaster, burlap, wood, polystyrene, expandable foam, latex paint.

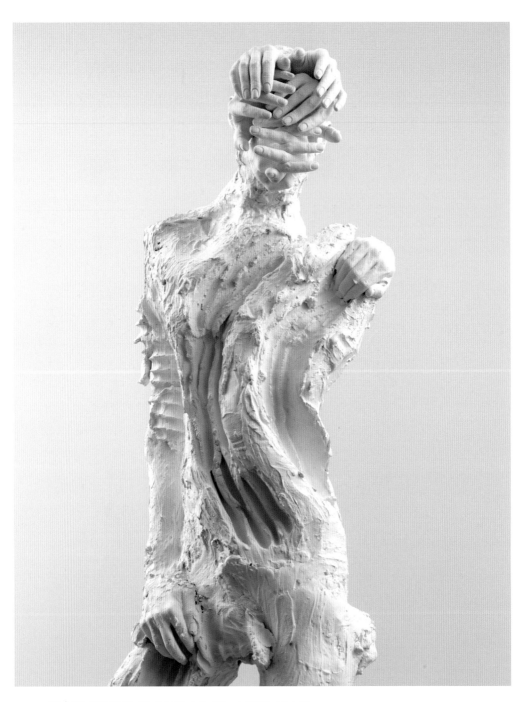

도판 56. [56-2] *Untitled 8 (Bodybuilders)*, 2013. (detail)

도판 56. [56-3] *Untitled 8 (Bodybuilders)*, 2013. (detail)

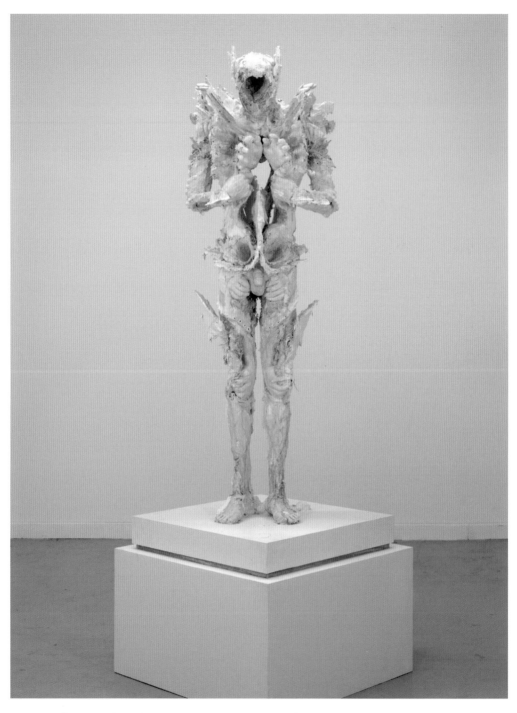

도판 57. [57-1] *Untitled 2 (The Watchers)*, **2009.** Plaster, wood, polystyrene, expandable foam, burlap, metal wire, acrylic paint, latex paint.

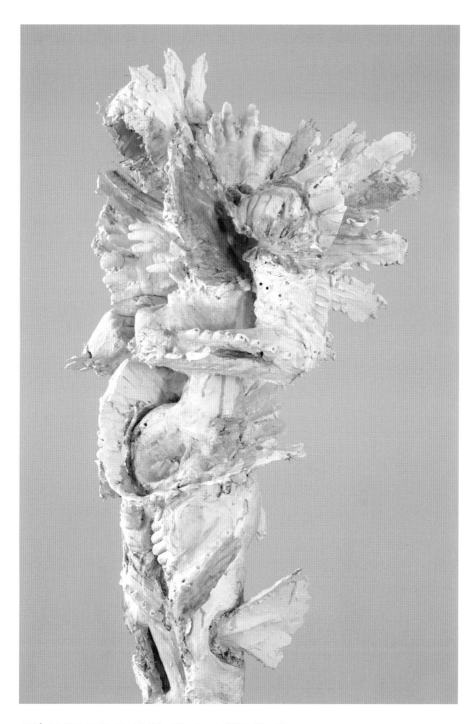

도판 57. [57-2] *Untitled 2 (The Watchers)*, 2009. (detail)

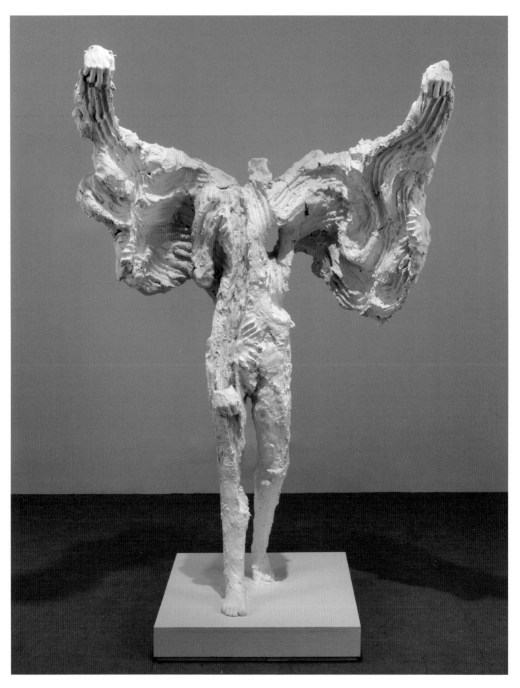

도판 58. [58-1] *Untitled 9 (The Watchers)*, **2014.** Plater, steel, burlap, polystyrene, expandable foam.

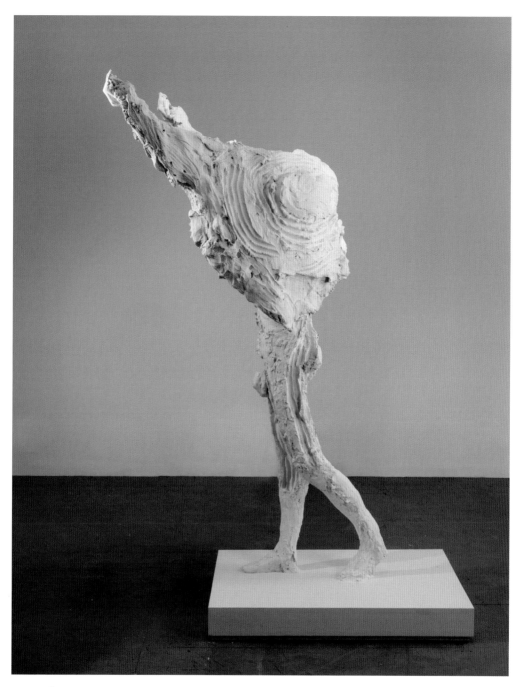

도판 58. [58-2] *Untitled 9 (The Watchers)*, **2014.**

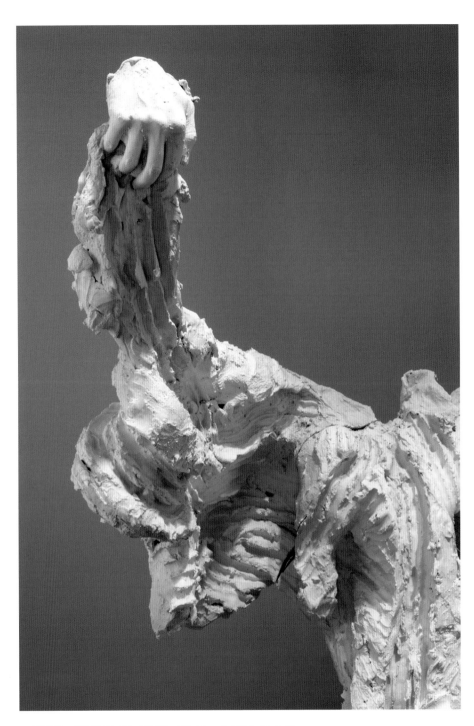

도판 58. [58-3] *Untitled 9 (The Watchers)*, 2014. (detail)

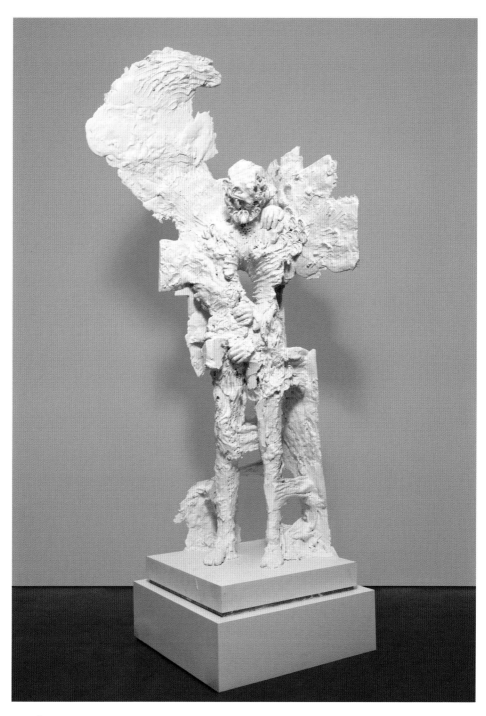

도판 59. [59-1] *Untitled 4 (The Watchers)*, **2011.** Plaster, wood, polystyrene, expandable foam, burlap.

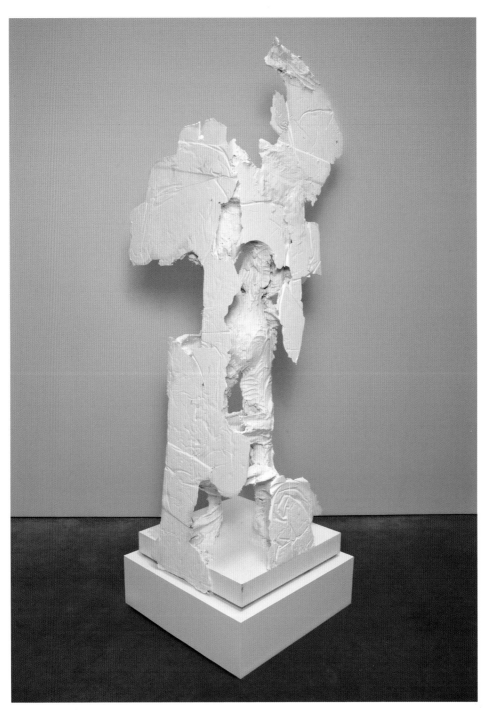

도판 59. [59-2] *Untitled 4 (The Watchers)*, **2011.**

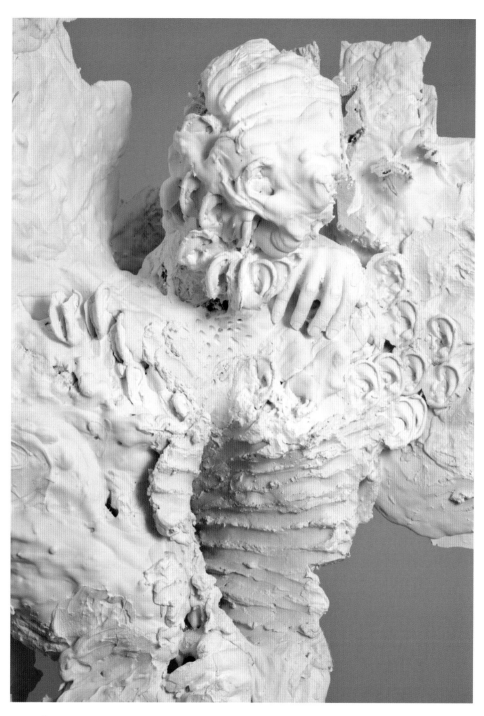

도판 59. [59-3] *Untitled 4 (The Watchers)*, 2011. (detail)

8.

보디빌더, 유쾌한 몸

조각의 기본 재료인 석고는 '오브제의 움직임으로 형성되는 인물상'이라는 방향으로
조각가를 이끌었다. 알트메이드는 '서 있는 인물상'을 만드는 과정에서, 종아리나 무릎
쪽에 있는 석고를 파내어 위쪽으로, 그리고 머리와 어깨 쪽으로 끌고 갔다. 그는 이러
한 '드래깅' 기법을 통해 조각가의 손이 새로운 조각상의 꼴을 갖추게 한다는 기본적인
사실을 깨달을 수 있었다. 이후에는 자신의 손을 주물로 떠서 석고로 만든 다음, 그 손
이 인물상을 구축하는 것처럼 표현했다. 그 손들은 조각가의 '행위'를 상징한다. "나는
내 손의 흔적을 행위 그 자체로 간주한다. 내 손의 흔적은 행위의 에너지를 전하기에
충분하다."[117]

그 손들은 얼기설기 뭉쳐 얼굴을 형성하는가 하면, 궁극적으로 하나의 육체를 구축
하기도 한다. 이렇게 태어난 인물상 연작은 '보디빌더 Bodybuilder'라는 제목이 달렸
다.[118] 말 그대로 육체(body)를 구축하는 건(builder) 조각가의 손이다. **그 손은 물질의
이곳저곳을 드래깅하면서, 그 흔적으로 새롭게 영토화된 육체를 형성한다.** "나는 손에
도 마음이 있다는 생각을 좋아한다."[119] 그는 인물상의 아래쪽에서 위쪽으로, 허벅지에
서 어깨 쪽으로 석고를 수차례 드래깅했다[도판 56]. 위쪽으로 드래깅하는 단순한 행위
가 반복되자, 석고 덩어리들이 인물상의 어깨 뒤쪽으로 덕지덕지 쌓였고, 마침내 그것

117 François Michaud et Robert Vifian, "Entretiens avec David Altmejd", *op. cit.*, p. 34.

118 Robert Enright, "Seductive Repulsions", *op. cit.*

119 Robert Everett-Green, "The many dimensions of David Altmejd's surreal, violent work", *The Globe
and Mail* (1 July, 2015). [url 주소: https://goo.gl/qwXrte] (2017년 7월 1일 접속)

은 날개의 형상으로 변화되는 것처럼 보였다. "오브제는 결국 자체의 고유한 형태나 고유한 육체로 변형되는 힘을 지닌다."[120] 그는 이러한 순간을 표현한 작품 중 일부를 'Watchers'라고 명명했다[도판 57-59]. '보는 이', 혹은 '파수꾼'이라는 의미가 담긴 이 이름은 천사의 다른 이름이기도 하다.[121]

위쪽으로 드래깅하는 조각행위는 오브제가 더욱 가볍게 보이는 효과를 자아냈다. 그는 가볍게 보이는 인물상을 강조하기 위해 바닥으로부터 떨어뜨려 천장에 붙인 뒤 '뒤집힌' 인물상을 만들었다. 이 인물상은 석고가 아니라 에폭시 클레이와 폴리스티렌, 라텍스 페인트 등 다른 재료와 다른 색으로 구성되어 '사촌 Relatives'이라는 제목이 붙었다[도판 60, 61]. "나는 검은 재료를 사용했다. 대조를 주기 위해서였다. 그것은 새로운 종(種)이다."[122]

'사촌' 연작 가운데 〈아들 1(사촌들) Son 1(Relatives)〉(2013)[도판 60]은 오귀스트 로댕(Auguste Rodin, 1840-1917)의 〈걸어가는 남자 Walking Man〉(1877)를 천장에 거꾸로 매달아 놓은 것처럼 보인다. 또 〈무제 7(보디빌더) Untitled 7(Bodybuilders)〉(2013)[도판 62]는 마르셀 뒤샹의 〈계단을 내려오는 누드 넘버 2 Nude Descending a Staircase No. 2〉(1912)를 연상시키며, 〈무제 9(천사) Untitled 9(Watchers)〉(2014)[도판 58]는 〈사모트라케의 니케 Victoire de Samothrace〉(BC 331-BC 323)와 유사해 보인다. "마치 로댕 같은 것", "마치 뒤샹 같은 것", "마치 니케 같은 것"으로 변모해 나가는 '유사(la ressemblance)'의 현상학 속에서, 다시금 물질적인 것(들)이 자라나 튀어나오고 서로 충돌한다. 그것은 "~같은 것"으로 가려지지 않으며 언제든지 찢겨질 운명을 갖고 있다. 이것이 자라나는 오브제의 결정적인 동력이다.

120 Robert Enright, "Seductive Repulsions", *op. cit.*

121 한편, 〈무제 4 (천사) Untitled 4 (The Watchers)〉(2011)[도판 59]에서 나타나는 날개는 조각가의 손으로 형성된 결과가 아니다. 그는 크레이트 내부에 있는 인물상을 뉘여 놓고 물에 갠 석고를 퍼부었다. 석고는 바닥으로 천천히 떨어지며 웅덩이를 형성한 채로 응고됐다. 바닥에 고인 석고 웅덩이(plaster puddle)가 날개를 형성했다. 이처럼 그의 작품은 한 개념의 세부에서 또 다른 실천적 방식으로 변화해 나간다.

122 François Michaud et Robert Vifian, "Entretiens avec David Altmejd", *op. cit.*, p. 39.

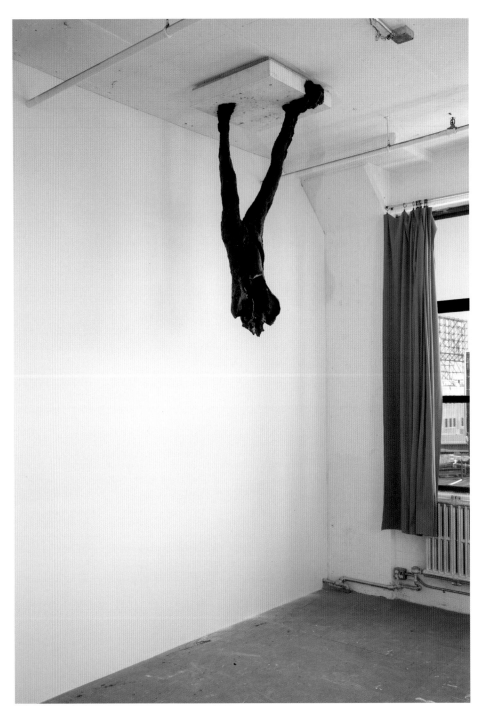

도판 60. ***Son 1 (relatives)*, 2013.** Polystyrene, expandable foam, epoxy clay, wood, steel, metal wire, latex paint.

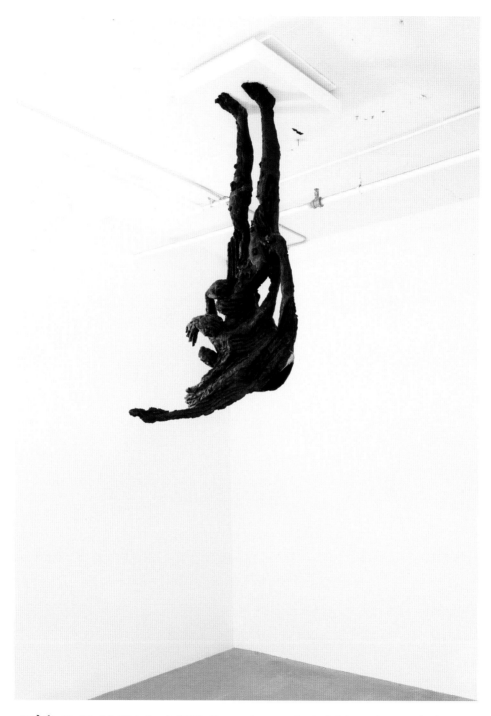

도판 61. *Untitled 1 (Relatives)*, **2013.** Epoxy clay, wood, steel, latex paint, metal wire, polystyrene, expandable foam.

도판 62. [62-1] *Untitled 7 (Bodybuilders)*, **2013.** Plaster, wood, burlap, polystyrene, expandable foam, latex paint.

도판 62. [62-2] *Untitled 7 (Bodybuilders)*, 2013.

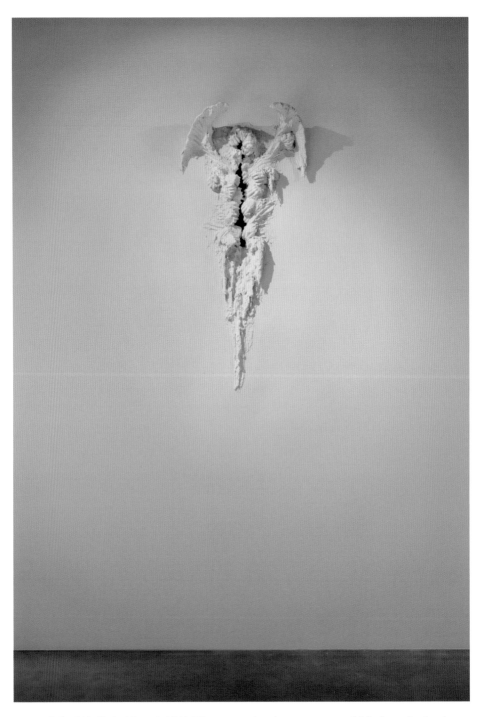

도판 63. [63-1] *Architect 1*, **2011.** Plaster, wood, polystyrene, expandable foam, burlap, latex
paint.

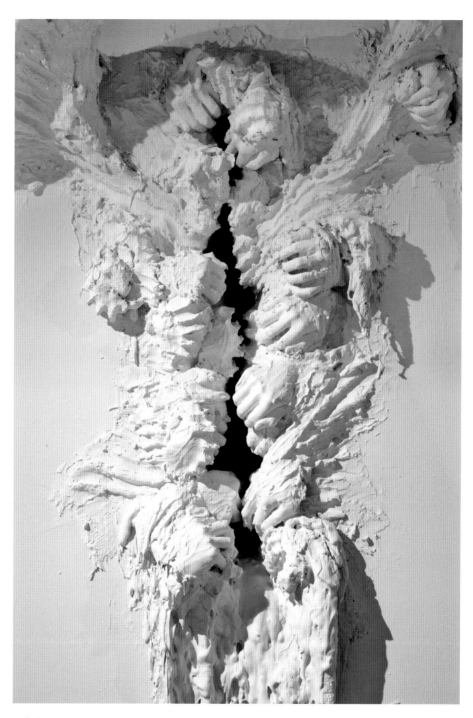

도판 63. [63-2] *Architect 1*, 2011. (detail)

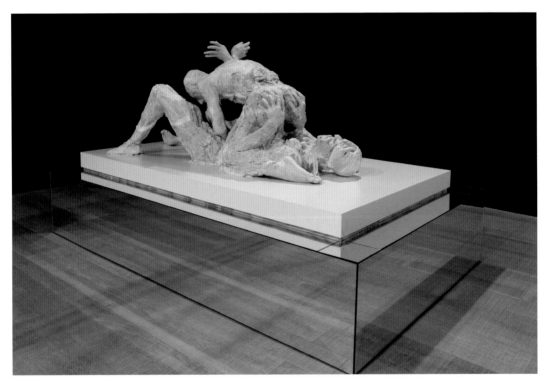

도판 64. [64-1] *The Egg*, **2009.** Wood, plaster, acrylic paint, latex paint, polystyrene, expandable foam, burlap.

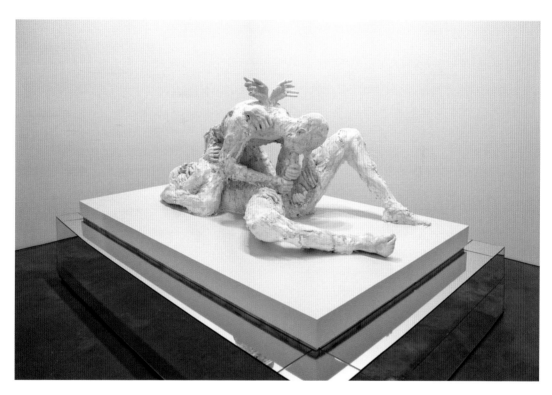

도판 64. [64-2] *The Egg*, **2009.**

그는 2001년부터 '보디빌더' 연작을 약간 뒤튼 작품으로 '건축가 The Architects'라는 연작을 만들었다. 그것은 구멍이 뚫릴 때까지 후벼 파고 드래깅하는 방식을 '벽'에 적용한 결과였다. 예컨대 〈건축가 1 Architect 1〉(2011)[도판 63]의 경우, 조각가는 벽 위에 있는 하나의 지점을 향해 벽의 사방에서 석고를 끌어모았다. 그 지점은 새로운 육체가 '구축'되기 위해 석고들이 축적되는 곳이었다. 그러나 결과적으로는, 그 모습이 작업의 방향과는 반대로, 마치 벽 자체에서 무언가가 나타나 육체를 새롭게 '구축하는 것'처럼, 혹은 벽의 가슴을 캐내어 열어 젖히는 천사의 모습처럼 보였다. 알트메이드는 그런 맥락에서 이 작품의 연작을 '건축가'라고 이름 붙였다.

보디빌더 연작은 스스로 다양한 양상으로 진화하고 돌연변이를 일으킨다. 색채가 곁들어진 보디빌더 연작 가운데 가장 성적인 몸짓을 재현하는 작품은 〈알 The Egg〉(2009)[도판 64]이다. 수많은 손들로 구성된 두 인물들이 서로를 성적으로 접촉하고 있지만, 동시에 그 손들은 각각 그들 자신으로 변형되고 있기도 하다. 라벤더 색이 얹힌 인물의 등에는 손이 날개처럼 피어나고 있다. 혹자는 이를 통해 조각가가 섹스를 성스럽게 여긴다고 해석하기도 하지만, 사실 섹스란 생물학적으로 볼 때 생명순환의 일부일 뿐이다. 예컨대 이 작품에서 드러나는 69자세는 일종의 '순환'을 상징한다.

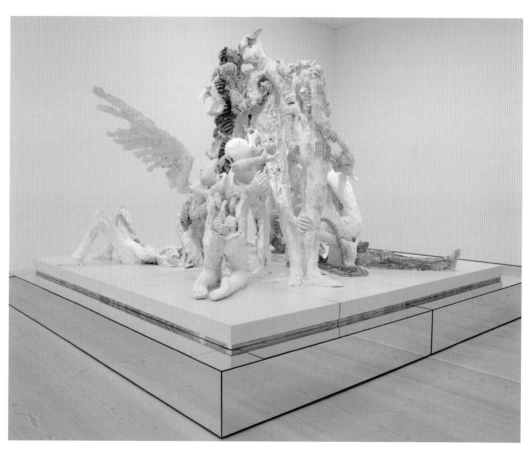

도판 65. [65-1] *The Healers*, **2008.** Wood, polystyrene, plaster, burlap, metal wire, acrylic paint, latex paint.

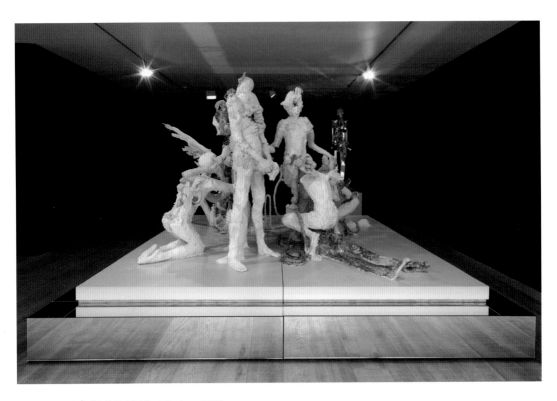

도판 65. [65-2] *The Healers*, 2008.

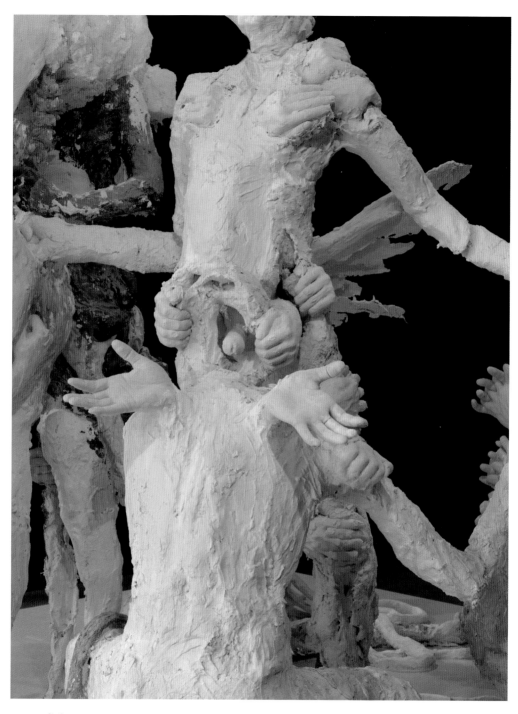

도판 65. [65-3] *The Healers*, 2008. (detail)

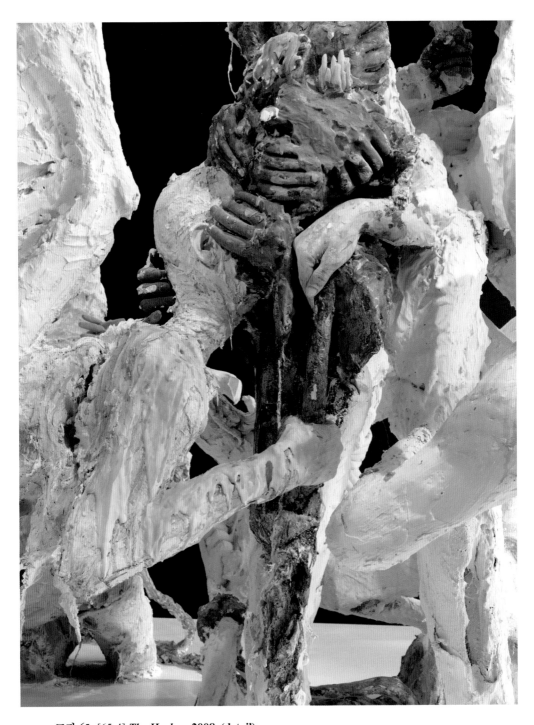

도판 65. [65-4] *The Healers*, 2008. (detail)

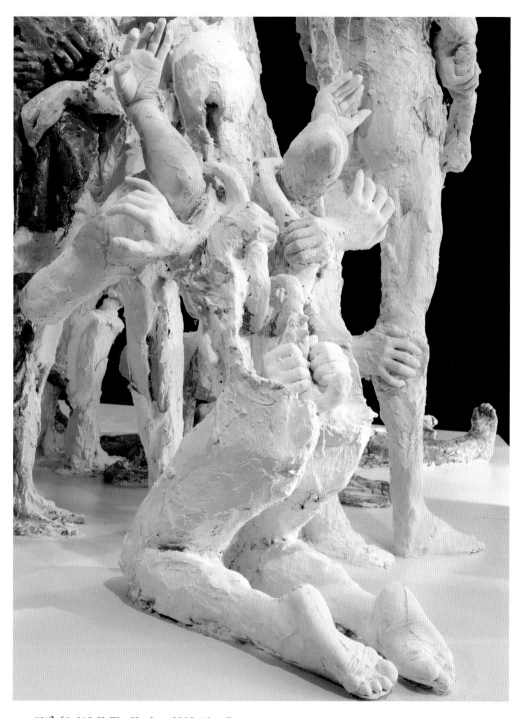

도판 65. [65-5] *The Healers*, 2008. (detail)

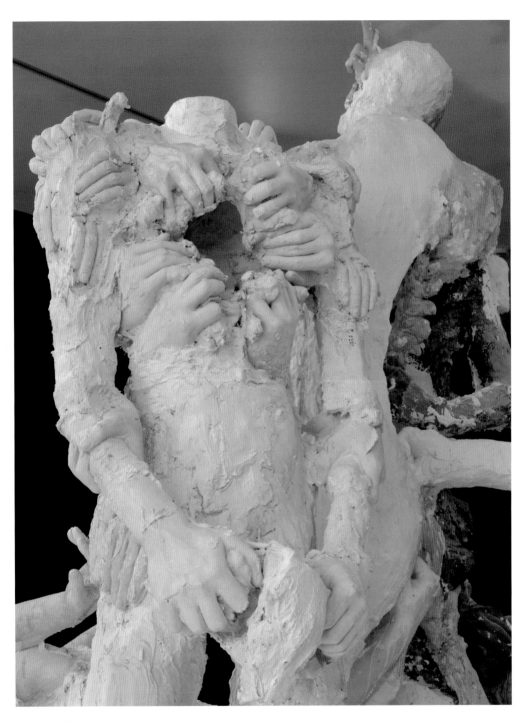

도판 65. [65-6] *The Healers*, 2008. (detail)

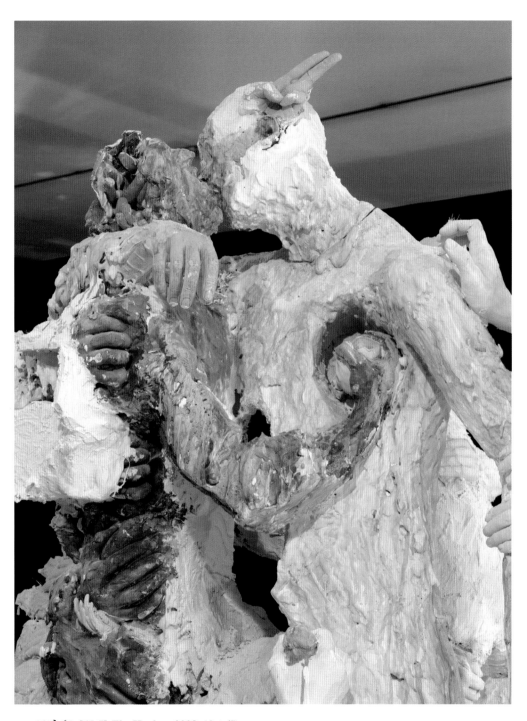

도판 65. [65-7] *The Healers*, 2008. (detail)

〈치유자들 The Healers〉(2008)[도판 65] 역시 성적인 행위의 극치를 보여 준다. 마치 로댕의 〈칼레의 시민들 The Burghers of Calais〉(1884-1889)이 돌연 오르지(orgy)의 황홀경으로 빠져든 것 같은 이 작품에는 시각적으로 돌출되는 신체부위, 곧 생식기, 엉덩이, 입, 배, 손 등의 부위를 통해 먹고, 마시고, 배설하고, 사랑하고, 태어나고, 죽어가는 양태가 드러난다. 그 한가운데를 가로지르며 유희하는 것은 섹슈얼리티가 아니라 유머다. 그 유머는 알트메이드 특유의 가볍고 천진난만한 섹슈얼리티 개념을 대변하며 새로운 몸의 규범을 정립한다. 말하자면 '근대 육체' 혹은 '비트루비우스적 육체(Vitruvian Body)'를 철저하게 허문 몸이다.

레오나르도 다 빈치의 〈비트루비우스적 인간 Vitruvian Man〉(1487)이 재현하는 육체관은 완벽한 육체와 그에 대한 믿음, 곧 '이상적인 몸과 그 형태는 분리되지 않고 단일하다.'라는 명제로 수렴된다. 그것은 얼굴형, 눈의 크기, 코, 근육체계 등 이미 시스템화된 육체의 개별 위치와 비율을 중요하게 여긴다. 정해진 미적 규범에 따라 아름다움에 대한 관점이 고착화된 이 몸은 절망적이게도 자기 자신만을 지시하며, 자기 자신에 대해서만 말하고, 지독히도 자아도취적이다. 이 육체와 관련해서 발생하는 모든 사건은 단 하나의 의미만 지닌다. 예컨대 죽음은 그저 죽음일 뿐 결코 탄생과 관련된 무엇이 아니며, 늙는다는 것은 젊다는 것과 영원히 분리된 절망적 현실에 불과한 것이다.

이렇게 단일화된 몸은 다른 몸이나 다른 세계와 섞이거나 합쳐질 수 없으며, 이미 완전하게 만들어져서 완료된 몸이자 철저하게 경계를 이룬 닫힌 몸이다. 곧, 자신의 몸의 경계를 한 번도 넘어간 적이 없는 자기폐쇄의 몸이자 지옥의 육체다. 반면, 〈치유자들〉에서 드러나는 광경은 몸에서 밀려나오고 또 기어 나오는 손들, 움켜잡고 튀어나오는 유기체들, 새순이나 곁가지처럼 피어나는 기이한 것들이 자체의 경계를 넘어서면서 다른 몸으로 변화되는 움직임을 드러낸다. 이러한 이미지의 뿌리에는 기존의 이상적인 육체관을 조롱하는 유머가 녹아 있다. 이 유머를 통해 획득한 새로운 몸의 규

범은 세대를 거쳐 가면서 새로워지는 몸의 가능성에 자기 자신을 열어 놓는 사이보그의 몸이다. 하나의 몸과 또 다른 몸의 경계 위에서, 두 몸의 교차점에서, 새로운 사건과 역사가 전개되며, 죽음과 생명이 합쳐진 또 하나의 이미지가 만들어진다. 그러한 몸들은 하나로 수렴되는 단수(單數)의 원형이 아니라, 그들 각자가 이질적인 '차이의 성좌(constellation of difference)'를 형성한다. 〈치유자들〉을 볼 때 관람자들이 충격을 받는 이유는 바로 우리가 몸과 관련해 사전에 갖고 있던 고착화된 이미지, 곧 '비트루비우스적 육체'에 대한 향수 때문이다.

그의 작품에서 여성을 암시하는 인물은 거의 없다. 이는 그가 남성에게 매혹을 느끼는 동성애자라는 정체성에서 기인하는 특징이다. 미켈란젤로(Michelangelo, 1475-1564)처럼, "남자들로 가득 찬 세계"는 그의 미학적 세계에서 매우 특별한 자리를 차지한다. 비록 남자가 생물학적으로 생명을 수태하거나 낳을 수는 없지만, 또 다른 차원에서 생명과 에너지를 생성하는 남성적 측면을 강조하는 것이다.[123] 이렇게 남성중심주의에 심미적으로 접근함으로써 가부장주의와 그에 수반하는 문제들을 타개하는 게이론에 대한 미학적 논의가 열릴 수 있다. 이는 공격, 비판, 논쟁, 변증법 등과 같은 남성적 특징을 모방하는 방식이 아니라, 유머와 모호성으로 비웃고 즐기면서 문제를 극복하는 게이 패러다임 안에서 작품을 해석하는 새로운 방법론이다.

이처럼 유머는 그의 작품세계에서 가장 기저를 이루는 요소다. "내 작품에는 수많은 유머가 있다."[124] 그는 폴 매카시(Paul McCarthy, b. 1945)나 마이크 켈리(Mike Kelley, b. 1954-2012), 신디 셔먼(Cindy Sherman, b. 1954)과 데이비드 린치(David Lynch, b. 1946)의 작품에서 그러한 유머를 발견한다. 예컨대 그들의 작품에는 극적인 상황과 강렬한 유머가 동시에 발생한다. 그들의 작품을 보는 관람자들은 웃어야 할지, 아니면

123 Michael Amy, *op. cit.,* p. 28.

124 *Ibid.*

심각한 상황인지, 명료한 판단이 서지 않아 혼동에 빠진다. 그는 바로 이러한 혼동의 순간을 좋아한다. 그는 미술학도 시절부터 오브제를 보고 웃어야 할지 말아야 할지 머뭇거리는 측면을 많이 실험했다. 비록 동시대 미술작품들이 그러한 특징들을 상당수 담고 있긴 하지만, 알트메이드의 경우엔 특별히 '과일'이라는 오브제를 통해 유머를 촉발시킨다.[125] 이런 측면에서 과일은 활력을 주는 비타민이면서 공포를 웃음으로 바꾸는 유쾌한 물질이 된다.

유머와 공포는 동전의 양면과 같다. 이러한 모호성을 극대화하기 위해, 그는 종종 박물관 전시의 통념적인 방식을 뒤집는 작품이나 전시를 기획하기도 한다. 예컨대 방 전체가 유리로 덮여 있다거나, 인간의 형상을 한 조각상들이 천장에 붙어 있다거나, 150여 개의 플렉시글라스를 분해했다가 다시 전시장에 설치하는 등 박물관 관계자의 입장에서는 상당히 곤혹스러운 조각가인 것이다. "그것이 내가 작업하는 방식이다. 나는 항상 전복하려고 노력한다. 나는 명확한 의미라든지 명확한 상태라는 개념이 불편하다. 따라서 나는 좌대 위에 오브제를 놓아둘 때, 모호한 상태로 작업한다. 예컨대 이것이 좌대인가? 조각품인가? 아니면 둘 다인가? 둘 다 아닌가? (…) 나는 움직임을 좋아한다. 어떤 것이 다른 어떤 것을 제시하는 그러한 것 말이다. 혹은 무언가를 이해했다고 생각하는 순간 갑자기 완전히 다른 방향으로 진행되는 방식 말이다. 전시하는 방식도 이와 같다. 움직이는 것이다. 그것들은 살아 있다."[126]

그러한 '기묘한 것들', '이상한 것들'이 알트메이드의 작품세계에서 끊임없이 유쾌하게 물질화된다. 그것들은 물질화됨에도 불구하고 가벼운 느낌을 주는데, 이는 사물을 구속하고 있는 거짓된 진지함으로부터, 편견과 무지의 고정관념으로 각인된 막연한 공포로부터, 그 사물들을, 그 이상한 것들을, 해방시키기 때문이다. 거짓된 이상(理想)

125 Robert Enright, "Seductive Repulsions", *op. cit.*
126 Claire Barliant, "Dream Weaver", *Frame Magazine* (Nov, 2013), p. 108.

에 종속된 이상(異常)한 것들을 해방시키는 바로 이 측면이, 우리가 지금까지 살펴보고 앞으로 정리하게 될 바와 같이, 알트메이드 작품세계의 구원적 속성이다. 따라서 그의 작품세계에서 유머의 기능은 이 세계와 이 세계를 둘러싼 모든 현상들의 배후에 있는 음울하고 거짓된 진지함을 소탕하는 것이다. 세계를 다르게 보기 위해, 다시 말해 더욱 물질적으로, 인간과 육체에 더욱 가까운 무엇으로, 더욱 시각적이고 직관적으로, 더욱 가볍고 유쾌하게 느껴지도록 하기 위해서다. 말하자면 잔존해 오던 것들을 배제하고 배척하며 두려움의 대상으로 규정하는 방식이 아니라, 동료로서 일종의 '조각적 유희'를 전개하는 것이다. 이 놀이를 근대적 사고방식으로만 바라본다면, 그의 작품세계는 거칠고 더럽기만 한 사물들로 비칠 수 있다. 그러나 알트메이드에게 있어서 이것들은 낡은 세계를 찬란히 얼리는 유쾌한 결정화 놀이일 뿐이다.

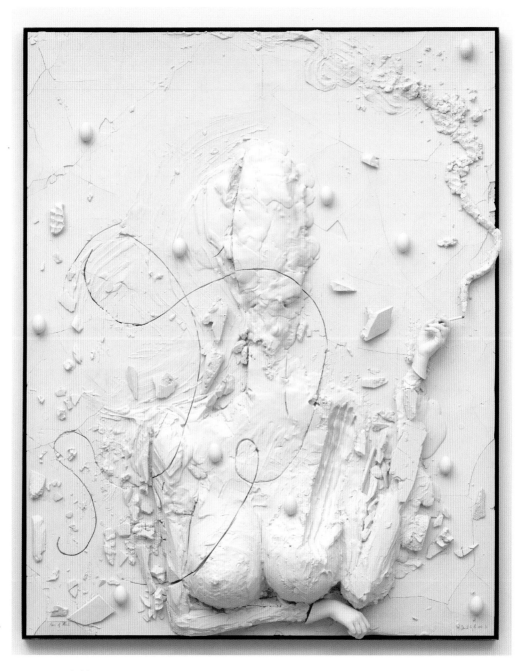

도판 66. *Fan of Soul*, **2017.** Aqua resin, epoxy resin, fiberglass, steel, aluminum, graphite, MSA varnish.

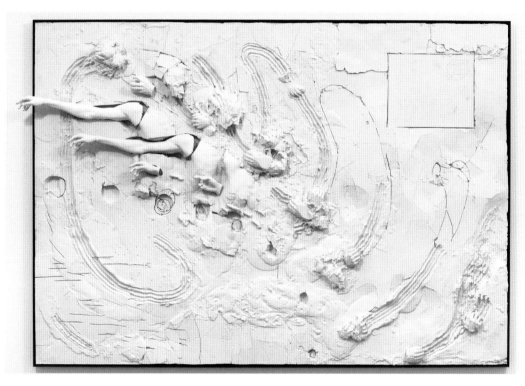

도판 67. [67-1] *Le saut*, **2017.** Aqua resin, epoxy resin, fiberglass, steel, aluminum, graphite, MSA varnish.

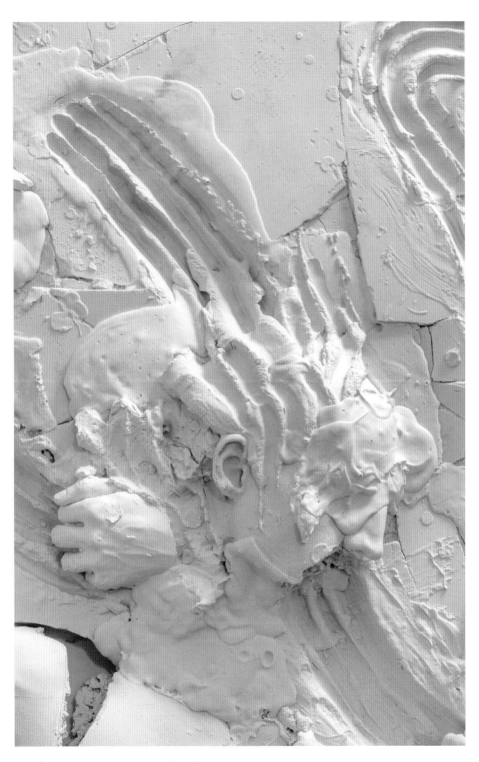

도판 67. [67-2] *Le saut*, 2017. (detail)

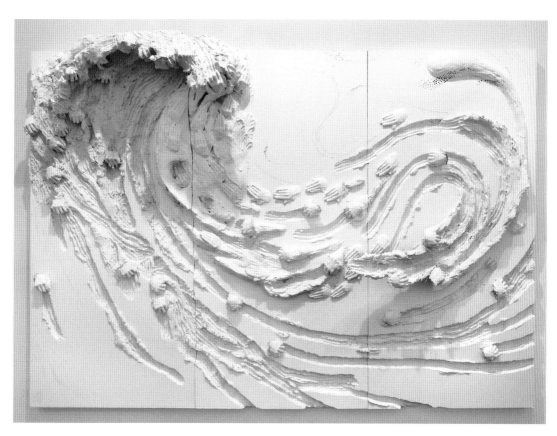

도판 68. [68-1] *Wave*, **2011.** Wood, plaster, burlap, polystyrene, expandable foam, latex paint.

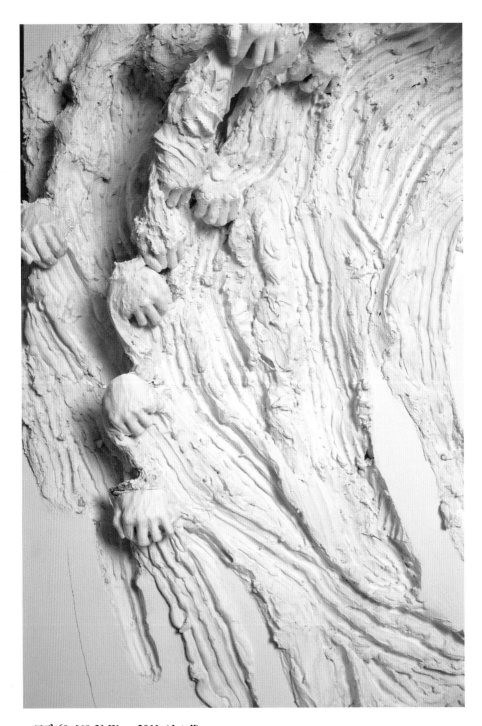

도판 68. [68-2] *Wave*, **2011. (detail)**

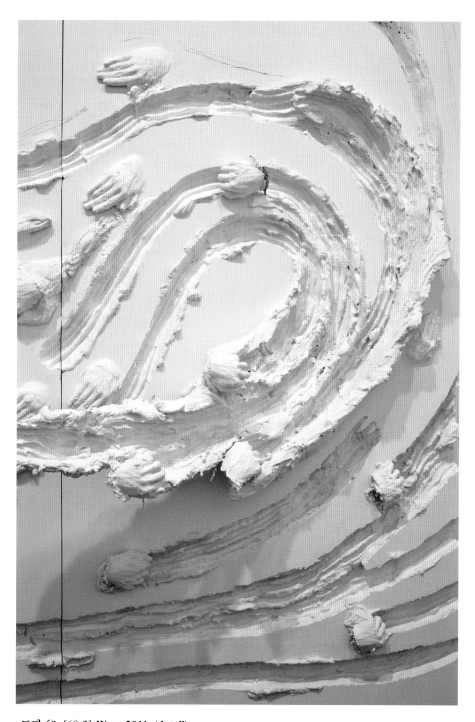

도판 68. [68-3] *Wave*, **2011. (detail)**

도판 69. [69-1] *The Island*, **2018.** Aqua resin, fiberglass, resin, steel, aluminum, wood, epoxy dough, epoxy clay, quartz, coconut shell, glass eye, acrylic paint, glass paint, graphite, MSA varnish.

도판 69. [69-2] *The Island*, 2018. (detail)

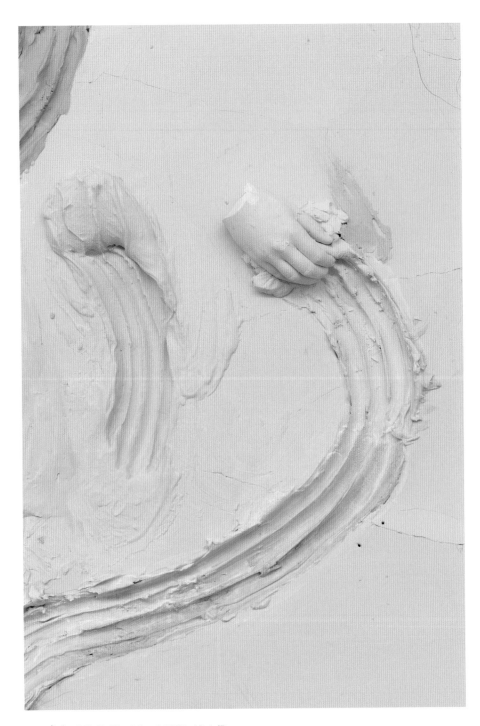

도판 69. [69-3] *The Island*, 2018. (detail)

도판 69. [69-4] *The Island*, 2018. (detail)

9.

자라나는 오브제

그것은 '발견된 오브제(found object)'가 아니라 '자라나는 오브제(growing object)'다.

마르셀 뒤샹이 창안한 '발견된 오브제'란 기성품이지만 미술가에 의해 새로운 지위를 부여받은 오브제를 뜻했다. 기성품에 미술가의 서명을 추가함으로써 미술품이라는 존재론적 지위로 탈바꿈한 것이다. 이러한 맥락에서 모든 것은 본래의 목적을 상실하고 언제든지 미술품이 될 준비를 하고 있는 '레디메이드(ready-made)'가 된다. 그 오브제가 외상의 사건을 불러일으키는 것이든 아니든 간에, 작품을 정의하는 사람은 미술가가 분명하지만, 그렇다고 오로지 미술가만이 미술을 정의할 수 있는 유일무이한 존재는 아니다. 뒤샹이 오브제를 간과한 지점이 바로 여기다. 오브제는 이미 존재해 왔으며, 인간과의 관계성 안에서 새로운 양태로 변화되고 발견될 뿐이다. 그 변화는 작업 과정뿐 아니라 이후에도 이어진다. 오브제는 이 흐름에서 생겨나는 다양한 해석들을 모조리 흡수하며 물질적으로 *자라난다.* 뒤샹의 미술가-주체성이라는 권위는 반달리즘(vandalism)에 근거를 제공하는 한편, 사물의 잠재적 활동성을 전혀 감지하지 못했다.[127] 알트메이드의 작품은 뒤샹이 강조한 미술가의 권위, 곧 '사물로부터 영향을 받지

127 물론 모더니즘 미술이 '파괴'나 '철폐' 등과 같은 구호와 불가분의 관계에 있긴 하지만, 미술에 있어서 반달리즘으로 규명하는 문제에 대해서는 뒤샹의 전통에 결부되는 경우가 많다. 예컨대 블라디미르 우마네츠(Vladimir Umanets)는 테이트모던 갤러리에 전시되어 있던 마크 로스코(Mark Rothko, 1903-1970)의 작품 〈밤색 위의 검정 Black on Maroon〉 (1958)에 검은색 펜으로 "VLADIMIR UMANETS '12 A PO-TENTIAL PIECE OF YELLOWISM"이라고 써넣었다. 언론은 이 사건을 반달리즘으로 규명했지만, 우마네츠는 반달리즘이 아니라 뒤샹의 전통에 따른 것일 뿐이라며 자신이 주창하는 예술운동 '옐로이즘(Yellowism)'

않는 인간'이라는 치명적인 허점을 폭로한다.

이미 현실화되어 고정된 생산물의 관점에서는 그 저변에 꿈틀거리며 변화하려는 경향이나 새로운 형태를 발생시키려는 충동을 보지 못한다. 우리가 그의 작품에서 단단하게 결정화된 겉표면만 본다면, 내부에 존재하는 잠재적인 측면이나 비가시적 경향들, 혹은 변형에로 무한히 열린 방향성, 다시 말해 '자라나는 오브제'의 측면을 놓치게된다. 그의 작품세계 안에서 오브제는 결코 "수동적인 것이고 가공되지 않은 날것"이라거나 "볼품없고 비활성적"이라는 '주체 대 객체(대상)'의 이원론으로 축소되지 않는다.[128] 사실 세계를 '무감각하고 둔한 물질(그것, 사물)'과 '자라나는 활기찬 생명(우리, 존재)'으로 분리하는 이런 습관은 우리를 마비시켜 온 근대적 사유의 잔해에 불과하다. 하지만 알트메이드는 그러한 이분법 '바깥에서' 잔존해 오고 있던 사물들에 관심을 갖는다. 그것은 실제로 살아 있으며 인간에게 영향을 끼치고 있었지만, 여태까지 우리네 인간은 마르크스의 유산인 '물화(versachlichung)'라는 공포 뒤로 몸을 숨기며 사물과 거리를 두는 방식만이 진리라고 착각했다. 알트메이드는 그러한 물화 과정조차도 인간의 편의에 따라 재단된 '인간의' 취향이라는 점을 지적한다. 거대한 규모의 노동력이 상품화되고 물질화되는 과정 속에서 인간이 소외되고 물화된다는 공포심은, 물질적 관계 안에서 사물과 비인간의 요소를 '인간적' 측면으로 바라본 것에 불과하다. 사물을 상품이라는 부르주아적 사물세계 범주 내에서만 고려한 이 오류는 러시아 아방가르드 이론가 보리스 아르바또프(Boris Arvatov, 1896-1940)가 지적한 대로다. "순수한 소비의 범주이자 탈물질적 범주로서의 사물은 자신의 물질적 역동성과 생산의 사회적 관계 외부에 자리한 채, 무언가 완결되고 고정되고 정적인, 그래서 결과적으로 죽어 버린

의 일부라고 주장했다. 곧, 뒤샹이 자신의 서명을 넣어 미술품을 정의한 것처럼, 로스코의 작품에 자신의 서명을 넣어 작품을 재정의했다는 것이다. 이와 관련해 자본주의 풍경에서 미술품에 대한 참신한 시각을 제시한 Ben Lerner, "Damage Control: The modern art world's tyranny of price", Harper's Magazine (Dec, 2013), pp. 43-45 참고.

128 Jane Bennett, "Preface", *Vibrant Matter, op. cit.*, pp. vii-xi.

것으로 나타난다."[129]

알트메이드의 작품은 우리가 그토록 믿어 의심치 않았던 '과학적 사실'이나 '과학적 명제'도 인간의 착각일 수 있다고 지적한다. 이러한 의혹은 이미 브뤼노 라투르가 선언한 바 있다. "과학은 세계에 대해 말한다기보다는, 오히려 언제나 세계를 저 멀리 밀어내 버리는 동시에 세계를 더 가까이 가져오는 재현들을 구성한다."[130] 라투르에 따르면 과학의 세계는 매우 냉정하고 절대적 무균지역으로 간주되는 '실험실'에 불과하다. 만일 우리가 기존 과학적 세계의 논리에 따라 세계를 언어화하고 철학화하고 기호화한다면, 물질적이고 사물적이며 비인간적인 무언가를 항상 놓치게 된다. 우리가 살펴본 바와 같이, 객체 지향 존재론을 통해 '주체 대 객체(대상)'의 이원론이 폐기되고, 마침내 인간과 비인간이 모두 객체(오브제)가 된다면, 그동안 보이지 않았던 '그것(들)'이 출현할 수 있다. 불행히도 우리는 데카르트 이후로 '(인간) 주체의 시선'과 '세계라는 객체' 사이에 놓인 간극과 분리의 모델에서 한 발자국도 나아가지 못했다. 인간의 편의성에 맞게 재단된 이러한 '모던'에 관한 정의가 재검토되지 않는다면 오늘날 미술계는 포스트모더니즘의 덫에서 영원히 헤어나오지 못할 것이다.

오늘날 알트메이드의 작품세계를 주목해야 하는 이유가 바로 여기에 있다. 그는 우리가 데카르트 이후로 간과해 왔던 '이성(理性)' 바깥의 범람하는 존재들, 곧 이성적으로 이해되지 않아서 이상(異常)하다고 서술할 수밖에 없는 그러한 이미지들을 우리 앞에 펼쳐내 보이며, 동시에 그것들이 자체의 고유한 삶의 궤적을 따라 흘러가고 있음을 강조하고, 심지어 그 흐름이 인간의 인공적 삶을 영위하는 데 있어 어떤 방식으로든 영향을 끼치고 있다는 점도 깨우쳐 주기 때문이다. 그는 근대적 인식의 범주 '바깥'에서,

129 Boris Arvatov, "Everyday Life and the Culture of the Thing (Toward the Formation of the Question)", trans. Christina Kiaer, *October*, Vol. 81 (Summer, 1997), p. 122.

130 Bruno Latour, *Pandora's Hope: Essays on the Reality of Science Studies*, London and Cambridge: Harvard University Press, 1999, p. 30.

주체와 객체의 이분법 '바깥'에서, 인간적인 관점의 때가 묻지 않은 사물들의 흐름에 몸을 맡긴다. 그는 인간적 관점에서 풀려나 육체의 살냄새가 나는 그 생생한 세계를 우리의 리얼리티로, 인간 행위자와 비인간 행위소의 대칭적 세계로만 동작하는 우리의 세계 안으로 들어온다.

그가 오브제를 살아 있는 것으로 간주하는 것은 인간 의식 바깥에서 넘쳐흐르는 사물들의 행위들을 남김없이 수용하는 열린 태도가 전제되었기 때문이다. 미술가의 권위까지도 오브제로 환원될 때 비로소 인간의 계획과 의지를 지연시키는 미지의 물질이 유령처럼 출현한다. 그것은 자체의 경향에 따라 흐르는 동력으로 그 존재론적 지위를 획득함으로써 '행위자'가 된다. 그것은 처음에 조각적 실천을 통해 잠시나마 소환됐다가, 다시 사라지지 않고, 그러니까 단순히 조각가의 도구나 자원의 일종으로 머물지 않고, 인간의 기억 속에서, 다른 시간 안에서, 마침내 궁극적인 행위자로 '자라나는' 오브제가 된다.

자라나는 오브제의 관점에서 보면 그의 작품세계에서 관찰되는 진화라는 양태는 생명의 내적 충동이 폭발하면서 마치 파열된 유탄 조각이 다시 유탄이 되어 반복적으로 파열하고 갈라지는 연속적인 과정과 같다. 오브제는 무한한 잠재성 그 자체이며 물질과의 만남 속에서 개별화되고 분리되어 다양한 조각의 형상들로 현실화된다. 이 과정은 작품이 만들어진 이후에도 중단되지 않는다. 그의 작품세계에서 오브제의 본성은 끝없이 변화하려는 경향이기 때문이다. 말하자면 그것은 특정 존재의 원인이나 결과로 고착된 것이 아니라 어떠한 흐름(Flux)이다. 이것이 자라나는 오브제의 비결정성과 예측불가능성을 보증하는 개념적 장치다. 동시에 각각의 오브제는 독립적이며 자유롭다. 외적 원인이 아니라 잠재적인 흐름이나 경향의 관점에서 알트메이드는 자라나는 오브제에 주어진 수많은 우연적 상황을 인정한다.

그러나 작업이 먼저다. 작품이 기원이며 원본이다. 그의 조각품은 조각가의 사전 구상이나 사전 드로잉을 '재현'한 결과가 아니다. 만일 조각가의 드로잉대로 작업했다면, 그 오브제는 단순히 조각가의 하인에 불과할 것이다. 그렇게 만들어진 조각은 힘을 잃게 되며, 심지어 에너지도 없다. 비록 조각가와 매체의 상호관계 안에서 작업과정의 시작과 끝을 결정하는 주체가 조각가라는 점, 그리고 조각가가 여전히 오브제의 최종 형태를 결정하기 위해, 혹은 최종적인 도상학적 형태를 통제하고 결정하는 무소불위의 위치에 머무른다는 점은 피할 수 없는 사실이긴 하지만, 그럼에도 그것은 그의 작품세계의 핵심원리로 동작하지 않는다. 그것은 조각가의 조건에 불과하다. 중요한 점은, 알트메이드가 그 지점을 끊임없이 되묻고 의문시한다는 사실이다. "나는 돕는 사람이다. 오브제가 스스로를 만들어 나가고 스스로를 형성해 나가기 위해 도와주는 사람 말이다. 군이 내가 왜 오브제에 그러한 도움을 주느냐고 묻는다면, 나도 잘 모른다. 그것은 신비다. 나는 신비를 만들고, 물음을 만드는 것이다."[131]

그의 작품세계를 관통하는 '에너지'라는 키워드는 아리스토텔레스가 정의한 '에네르게이아(Energeia)'와는 다르다. 에네르게이아는 어떠한 가능성이 (이미) 실현된 상태에 있는 실체, 변화과정이 완료된 상태를 가리킨다. 아리스토텔레스의 운동과 변화는 이미 주어져 있는 어떤 목적의 실현과정일 뿐, 진정한 창조의 과정이 아니다. 그러나 알트메이드의 에너지는 예측불가능한 방향으로 흘러가는, 실재적 변화가 충만한 생의 약동이다. 그 에너지는 아리스토텔레스의 에네르기아보다는 스피노자의 코나투스(Conatus)에 가깝다. 잠재적인 것, 잔존하는 것, 유령적인 것 등이 생존을 위해 현실화의 상태로 이행하면서 예측불가능한 새로움을 무수히 꽃피워 낸다는 사실이 중요하다. 여기서 돌연변이나 비정상적으로 여겨지는 오브제의 자체 선택은 단순히 기계론적 과정이 아니라 창조론적 과정으로 승격된다.

131 2019년 3월 26일 데이비드 알트메이드가 저자와 나눈 인터뷰(홍콩).

오브제를 그 자체의 선택과 자유의지에 따라 진화해 나간 존재로 보는 그의 관점은, 한편으로 대부분의 미술가나 공예가, 혹은 장인들이 공감하는 방식일지도 모른다. 하지만 창조주의 권좌보다 협력자나 도우미라는 작업용 의자에 조각가를 명시적으로 자리매김한다는 점은 알트메이드 작업실천의 독창성이라고 할 수 있다.[132] 이러한 동맹관계, 혹은 조각가와 오브제 모두 객체가 되는 방식을 통해, 조각가의 손과 지성과 기억은 물질이나 재료를 만나면서 새로운 관계를 생성하고, 오브제 자체의 생명성을 드러내는 데 봉사한다. 예컨대 이전의 근대적 인식론은 유동적인 상태에 있는 존재들을 부동적인 것으로 고착화시켜 특정 의미를 길어 올리거나, 그것을 하나의 개념으로 '움켜쥠으로써' 파악하고 사유할 수 있었다. 반면 알트메이드의 크리스털은 변형의 과정, 곧 영원의 시간과 현재의 시간을 결정화함으로써, '생명의 연속성(la continuité de la vie)'으로 우리를 잠깐 동안 초대한다. 조르주 바타유(Georges Bataille, 1897-1962)의 표현을 빌자면, 변형의 과정이 결정화된 오브제는 (비연속적 존재가 연속성을 획득한다는 측면이 뒤집힌 차원에서) "작은 죽음(la petite mort)"을 체험하고 있다. 따라서 알트메이드의 오브제는 인간과 분리되어 인간 판단의 대상으로 축소되지 않고, 오히려 인간에 의해 여태껏 배제되기로 (자의적으로) '결정된' 존재들이 목소리를 내는 상황, 다시 말하자면 열려 있고 실험적인 '**오브제** 지향 존재론(Object-Oriented Ontology)'이라는 전망을 제시한다. 여기서 우리 인간들은 '비인간'이라는 동료들과 깊이 연결되어 있음을 인정하면서 다음 단계로 넘어갈 수 있다.

자라나는 오브제는 우리의 인식능력 바깥으로 확장되면서 연속적인 흐름으로 자기

132 알렉산더 로드첸코(Alexander Rodchenko, 1891-1956)는 인간과 사물 간의 관계의 동등함을 가리켜 '동지'라고 표현했다. "우리 손에 들린 사물들은 우리와 동등해져야 한다. 지금의 모습처럼 신음하는 검은 노예가 아니라 동지가 되어야 한다. (…) 사물은 (…) 인간의 친구이자 동지가 될 것이다. 그리고 인간은 사물들과 함께 웃고 기뻐하며 대화할 수 있을 것이다." Christina kiaer, "Rodchenko in Paris", *October*, Vol. 75 (Winter, 1996), p. 3. 아울러 사물의 지위가 주체의 자리로 새롭게 자리매김하는 흐름을 러시아 아방가르드 이론의 틀 내에서 생산주의와 순환주의의 관점으로 탁월하게 분석한 연구로는 김수환, 「히토 슈타이얼의 이미지론에 나타난 러시아 아방가르드 이론의 현대적 변용」『안과밖』 제44호(2018), 영미문학연구회, pp. 81-86, 93-95 참고.

고유의 운동을 이어간다. 예컨대 마주보는 거울의 무한한 상호반영 운동은 두 개의 거울이 서로 거의 동질화될 때까지 변화의 소용돌이 속으로 빨려 들어가지만, 그것들은 결코 완벽하게 공간화되지 않는다. 우리는 그 무한의 끝을 어느 순간의 시점에서 완벽하게 확인할 수 있다거나 파악이 끝났다고 말할 수 없다.[133] 말하자면 우리는 생명이 약동하는 오브제의 창조적 과정 안에서 '전체'의 흐름을 사유할 수 없으며, 전후 맥락의 기억을 잃은 '세부'에만 국한된 채 일시적으로만 사유할 수 있을 뿐이다.

케빈 맥개리(Kevin McGarry)가 분석한 것처럼, 알트메이드의 작품세계에서 '의미'는 패권을 상실한다.[134] 인류는 종교, 이론, 과학 등을 통해 실존의 상황을 규명하고 통합하며 발전시키려 했지만, 정작 우리는 조각난 요소들만 붙들고 있을 뿐이다. 그 조각들은 알트메이드의 작품세계 안에서 더 이상 '전체적인' 큰 그림의 완성을 위한 모자이크로 기능하지 않는다. 그것은 자체로 존재하며, 스스로 변화하고 생성한다. 그것은 한편으로는 만들어진 결과이면서, 다른 한편으로는 그 결과를 만들어 내는 힘이기도 하다. 따라서 우리는 알트메이드의 자라나는 오브제를 '형상화된 형상(figure figurée)'이면서 '형상화하는 형상(figure figurante)'으로, 혹은 스피노자의 정의에 따라 '자연화된 자연(nature naturata, 소산적 자연)'이면서 '자연화하는 자연(nature naturans, 능산적 자연)'으로, 혹은 알프리드 노스 화이트 헤드(Alfred North Whitehead, 1861-1947)의 정의에 따라 "지속적인 발생의 흐름"이라고 말할 수 있다.[135]

알트메이드가 제시한 늑대인간의 변신은 단순히 기존 정체성(인간성)의 파괴나 해

133 알트메이드는 작품이 "끝났다."거나 "완료, 혹은 완성됐다."라는 표현을 선호하지 않는다. 오브제가 잠재적으로 변형의 과정 중에 있으며 스스로 자라나는 과정이 중요하기 때문이다. 이는 살아 있는 인간에게 적용되는 바와 같다("당신은 끝났어.").

134 Kevin McGarry, "Treasure Principle", *David Altmejd*, ed. Isabel Venero, Bologna: Damiani, 2014, pp. 294-297.

135 Alfred North Whitehead, *The Concept of Nature: Tarrner Lectures Delivered in Trinity College November 1919*, Cambridge: Cambridge University Press, 1920, p. 172.

체를 의미할 뿐 아니라 '완전히 이질적인 상태로의 이행', 혹은 '전혀 다른 것'이나 '전적인 타자'로서의 '성스러움'의 출현을 뜻하는 것이기도 하다. 늑대인간이라는 재현 자체를 성스럽게 여긴다는 게 아니라, 변신이 이뤄지는 변이과정과 그 운동, 변형의 작용 그 자체, '전혀 다른 이질적인 것(들)'을 산출하는 창조적 행위가 바로 '성스러움'이라는 바타이유적 맥락에서다. 바타이유의 비정형(informe)이 변형과정과 동시에 나타나면서 사라져 버리는 어떤 운동이라면, 알트메이드는 그러한 비정형을 현재의 시간 안에서 '형상화된 형상'으로 결정화함으로써 '차이'의 역사를 축적한다. 결정화된 그 '고정된 형상'은 사후적 형상 속에 잔존하여 관람자의 시각체험 안에서 다시 작동하고 다시 출현한다. 이 측면에서 우리는 알트메이드의 오브제를 '형상화된 비정형이 형상화하는 형상'이라고 말할 수 있다.

그의 조각작업은 사후에도 끝나지 않는다. 그의 작품세계는 오브제에 자유의지를 부여했다는 측면에서 다른 조각가의 경우처럼 작품이 단계적으로 발전되는 양상과 구별된다(예컨대 초기, 중기, 말기 등의 구분). 그것들은 작업 중에도, 작업 후에도, 계속 움직이고, 운동하며, 자라난다. 그러나 오브제 자체가 실제 생명이 아니라 생명의 재현에 머문다는 한계도 있다. 예컨대 그는 바이오아트(Bio Art) 계열의 작가는 아니다.[136] 그럼에도 그는 무생물(로 보이는) 존재를 단순히 인간과 동떨어진 무심한 객체로 간주하지 않고 오히려 그것의 활동성에 주목함으로써, 인간과 비인간이 영향을 주고받는 동맹관계를 공식화한다. 결과적으로 그는 지금껏 존재하지 않은 것으로 여겨졌던 기억 속의 존재들로 하여금 생물학적으로 살을 취하고 형태를 갖추게 함으로써 우리의 인식론을 전복한다. 그 동력은 조각가의 직관과 상상력, 다시 말해 '상상계의 귀환(Return of the Imaginary)', 혹은 '기묘한 상상계의 출현(Emergence of the Strange Imaginary)'이다.

136 바이오아트는 각종 동식물, 박테리아, 유전자, 혈액, 세포 조직 등 실제 생명의 요소들이나 '살아 있는 재료(bio material)'로 생명 자체를 다루는 예술이다. 생명 현상을 중심으로 미술의 지평을 확장시킨 기념비적인 연구인 신승철, 『바이오아트: 생명의 예술』, 미진사, 2016을 참고하라.

판타지와 리얼리티는 작품세계의 밑바탕이다. 그의 작품은 '세부'에서 '세부'로, 현미경처럼 정밀하게 살펴보는 '미시적' 차원에서 시작하지만, 영원히 개체적 차원에만 머물지 않는다. 그것들은 또 다른 세계를 지시한다. 이는 마치 우리의 현실 세계에만 몰두하지 말고, 새로운 차원의 현실을 바라보라는 초대와도 같다. 사실 그 현실은 상상력이 판타지의 살을 취한 채 이미 우리 가운데 있다. 우리는 그의 작품을 보면서, 전혀 다른 새로운 종(種)의 출현을 눈앞에 두고 선택할지 말지를 선택해야 하는 딜레마에 놓인다. 소설가 최인훈은 인간이 직면한 최후의 환상성의 현실을 다음과 같이 선언한 바 있다.

"환상 없는 삶은 인간의 삶이라 불릴 수 없다. 환상 있는 곳에 길이 있다. 현실이여 비켜서라. 환상이 지나간다. 너는 현실에 지나지 않는다."[137]

알트메이드는 거인, 늑대인간, 천사 등과 같은 신화적 요소들을 공상과학(SF)의 영역으로 초대한다. 그의 작품 안에서 신화와 공상과학은 교접된다. 결과적으로 그의 손을 거처 탄생한 피조물들은 특정 서사화로 해석하려는 시도를 끊임없이, 그리고 남김없이 흡수하면서 자라나고 비대해진다. 그의 작품은 무엇이든 될 수 있는 요소들로 우글거리는 잠재적인 것, 가상적인 것, 곧 잠재성/가상성(virtualité)에 관한 모든 것이다.[138] 거기서 움트는 '생의 약동(élan vital)'은 생존을 위한 여정이며, 너그러움이나 폭력성과 같은 윤리적 판단이 끼어들 자리가 없다. '올바른' 성장이나 '정상적인' 세포분열이라는 개념도 존재하지 않는다. 오히려 우연과 필연을 모두 껴안으면서 스스로 진화를 거듭해 나가는 생의 약동은 그 자체로 돌연변이적이다. 비록 인간의 눈에는 그것이 잔혹하게 보일지라도, 생명의 생태계 내에서는 그 에너지가 미로처럼 얽히고설키면서 이른바 '비정상적인' 존재들을 고유한 생명으로 발현시키며, 심지어는 그러한 존재들

137 최인훈, 「아메리카」, 『바다의 편지』, 삼인, 2012, p. 239.

138 Simona Rabinovitch, *op. cit.*

이 창궐하는 '비정상적인' 세계를 받아들이라고 우리를 재촉한다. '비정상들', 그것들은 기묘하고 기이한 변종들이지만, 우리 세계를 가로지르는 다른 세계에서는 언제나 존재해 오고 있었다. 우리 세계에서도 그것들은 '이미 그리고 언제나(jam et semper)' 잔존해 오고 있었지만, 역사 속에서 '이미 그러나 아직(jam et nondum)' 억압되어 왔고 숨겨져 왔으며 배제되어 왔다. 이제 그것들은 우리의 이 시간 앞에서, 보잘것없는 지점 한가운데서, 극도로 취약한 미광을 밝히면서, 놀라울 정도로 강력하게 자라나고, 우리의 시간과 환상의 시간을 뒤섞는다.

그의 작품에서 우리가 목격하는 것은, 우리 눈에 당혹스러운 그 기묘하고 이상한 것들이 자라나 풍경이 되고, 자연이 되고, 마침내 하나의 세계가 되는 또 다른 비대칭적인 현실이다. 그의 자라나는 오브제들은 어떤 이상적인 조각품을 완성하는 요소라기보다는, 거꾸로 조각품의 최종 완성을 지연시키기 위한 알리바이로 존재한다. 그것들은 언제나, 얼마든지, 언제든지, 예측할 수 없이 무수히 변화될 준비가 된 레디메이드다. 최종적인 형상을 따져보는 것은 무의미하다. 그것은 사후에도 의미가 변경될 수 있는 잠재적 현존을, 그 기이한 힘을, 우리 앞에 당혹스러운 방식으로 제시하기 때문이다. 자라나는 오브제를 추동하는 생의 약동은 우리에게는 잔혹하며 심지어 위협적인 재앙의 수준으로 드러난다. 그러나 알트메이드의 진화론적 생태계 안에서는, 탄생과 소멸, 나타남과 사라짐, 부패와 재탄생, 인간과 비인간 등의 이분법이 흐려질 뿐 아니라, 각각이 서로 교차하고 얽혀 들어간다. 여기서 그 어떤 것도 부정적인 것은 없다.

그의 작품세계는 보르헤스의 도서관을 생물학적으로 변형시킨 또 다른 버전의 도서관, 혹은 그의 작품명이 가리키는 바 그대로, 생명의 새로운 '색인(index)'이다. 여기에는 무엇이든지 가능한 유전자와 DNA가 존재한다. 비록 우리가 우리의 현실 세계에 종속된 정보에만 갇혀 우리에게 알려지지 않은 유전자 코드를 무의식적으로 배제할지라도, 알트메이드는 자라나는 오브제와 그 진화의 방향을 따라가면서 언제나 그것을 '육

체적으로' 사유한다. 그에게 있어 육체는 물질의 가장 완벽한 형식이며, 또 다른 물질
이나 또 다른 우주로 들어가는 출입구와 같다. 삼라만상을 이루는 그 물질은 육체 속에
서 긍정적 잠재성을 깨운다. 육체 속에서 물질은 창조하고 건설하며, 온 우주의 물질을
조직화하라는 사명을 받는다. 육체 속에서 물질은 역사성을 획득하고, 유령처럼 산존
하는 이미지를 생물학적으로 구현한다. 예컨대 '보디빌더' 연작에서 관찰되는 육체는
'자라나고 있는 몸'이다. 이 육체는 결코 완성된다거나 종결되지 않는다. 그것은 항상
구축되고 만들어지며, 스스로 다른 몸을 짓고 쌓아 올린다. 뿐만 아니라 그 육체는 세
계를 삼키고 스스로 그 세계에 의해 삼켜진다.

많은 미국 미술가들이 단순히 앤디 워홀(Andy Warhol, 1928-1987)의 작품을 재구성
하거나 추상의 귀환에 동조하거나 냉혈한 마인드로 상품화할 수 있는 팝아트 계열의
디자인 작품을 무분별하게 양산하고 있을 때, 알트메이드는 그러한 미술계에서 벗어
나, 심지어 조물주이기도 한 조각가의 정체성에서도 벗어나, 오브제 자체의 자라남, 혹
은 자라나는 물질에 주목하는 조각을 제시했다.

새로운 종의 출현, '인간과 비인간', '자연과 문화'의 이분법을 허무는 그의 작품세계
안에서, 사물들의 생태론이 도래한다. 그는 한 번도 '모던'인 적이 없었던 비대칭적 세
계의 출현, 아울러 만일 사물들이 말할 능력이 있었더라면 스스로를 위해 말했을 바로
그러한 방향으로 흘러가는 힘의 흐름을 드러낸다.[139] 그 세계는 모던도 포스트모던도
아닌, 끝없이 서로 연결되고 변형을 거듭하며 자라나는 물질의 신세계, 사물이나 비인
간에 관한 이질적인 것들이 마구 창궐하는 세계다. 알트메이드의 자라나는 오브제는
그 세계로 들어가는 출입구다.

139 라투르는 인간 측면에서 사물들의 민주주의, 혹은 사물 의회의 도래와 관련해 근대성(Modernity)을 근
본적으로 부정했지만, 나는 여기서 '민주주의'라는 인간적 표현보다 '생태론'이라는 객체 중심의 단어를 선택
했다. Bruno Latour, "The Parliaments of Things", *We have never been Modern*, trans. Catherine Porter,
Cambridge & Massachusetts: Havard University Press, 1993, pp. 142-145 참고.

이 세상에서 가장 강력한 것은 우리가 극도로 사랑하거나 극도로 혐오하는 이의 육체다. 알트메이드의 조각적 실천은 육체적 사유에 기반한다. 그는 조각품 안에 무한성을 담고자 노력한다. 그것은 마치 완벽하게 파악할 수 없는 신비로운 인간 존재를 우리 앞에 제시하는 것과 같다. 인간의 신비로움이 반영된 이 오브제는 더 이상 인간중심주의에 머물지 않고 생명조차 유물론적으로 다룰 수 있는 '유물론적 생명중심주의'로 거듭난다. 각각의 물질, 각각의 오브제는 이제 인간보다 열등하지 않다. 그것들은 인간과 같은 존재론적 지위를 부여받는다. 그것들이 우리 세계로 진입할 수 있도록, 알트메이드는 공포와 경건함으로 규정된 모든 금기를 무너뜨리고 뒤집었으며, 그 이상한 세계를 인간의 육체와 가까운 무엇으로 만들었고, 어떠한 기괴한 사물이든 모두 만질 수 있도록 했으며, 다차원적으로 느끼게 하거나, 심지어 그 안으로 들어갈 수 있도록 했다. 이러한 접근법은 인간 존재가 가상적인 존재로 실존하는 길이 열릴 때까지 유효할 것이다. 여전히 우리는 육체를 통해 무언가를, 혹은 누군가를 강렬하게 느낄 수밖에 없기 때문이다.

그가 조각으로 다루는 육체로서의 자라나는 오브제는 인간의 현전처럼 이 세상에서 가장 놀라운 존재다. 이제 조각은 느끼는 것이 중요하다. 조각을 '이해하는 것'은 중요하지 않다. 예컨대 우리는 숲이나 산으로 갈 때 자연을 몸으로 느낀다. 자연의 생물학적 측면이나 유전적 측면을 반드시 이해할 필요는 없다. 자연 안에서, 자연이 만든 그 복잡성에 감탄하고 느낄 뿐이다. 조각에 접근하는 방식도 이와 같다. 오늘날 사람들은 현대미술관 입구에서 하나의 고정관념을 작동시킨다. 이 작품을 반드시 이해해야 한다는 지독한 편견. 만일 이해하지 못한다면 자신이 바보가 된 것처럼 생각한다. 이 세상 그 누가 바보가 되고 싶겠는가. 그렇게 다들 동시대 미술에서 멀어진다. 그러나 느끼는 것, 그 복잡성과 생명을 느끼는 것이 중요하다. 알트메이드의 작품세계 안에서는 그 누구도 그 무엇도 이해할 필요가 없다. 누구든지 놀랄 수 있고 역겨워할 수 있으며, 혐오할 수도 있고 열광할 수도 있다. 긴장을 풀고 느끼는 것. 이것이 살아 있는 존재를 대하는 최소한의 태도이자 그의 작품세계로 들어가는 지름길이다.

에필로그

조르주 페렉(Georges Perec, 1936-1982)의 동명 작품을 떠올리는 전시《거울여행 Voyage d'Hiver》(2017. 10. 22.-2018. 1. 7.)이 막을 올렸을 때, 나는 아내와 파리 시내에서 교외로 나가는 열차에 앉아 있었다. 이 열차를 타고 도착할 곳은 야외 전시가 개최되고 있는 베르사유 궁전. 팔레 드 도쿄 현대미술관이 기획한 이 전시는 궁전 정원 내 16개의 총림(叢林, Bosquet)에서 동시대 미술가 16인의 작품을 선보이고 있었다. 알트메이드 작품은 두 번째 총림에 있었다.

우리는 나무 사이를 걸어 다녔다. 발걸음마다 나무들이 뭔가를 발설할 것만 같은 느낌이 들어 설레었다. 첫 번째 총림에서 나와 샛길을 지나니 두 번째 총림의 입구가 나왔다. 다시 좀 더 들어가 보니 비로소 '세 분수 총림(Bosquet des Trois Fontaines)'이라는 두 번째 전시공간이 나왔다.

강렬한 태양 때문에 눈이 시렸다. 눈을 문질렀을 때, 늑대와 비슷하게 생긴 동물의 머리에 인간의 몸통을 하고 있는 형상이 시야에 들어왔다. 주변엔 나무 그림자가 보이지 않아서, 그것이 태양 에너지를 남김없이 모으고 또 방출하고 있는 것 같았다. 마침내 그 앞에 섰을 때, 얼음으로 된 묵직한 창이 내 명치를 꿰뚫는 듯한 충격을 받았다. 가부좌를 틀고 명상하는 늑대인간 〈눈 L'oeil〉(2017)[도판 14]은 입김을 내뿜으며 나를 바라보고 있었다. 갑자기 나는 이곳이 내 기억에 잔존하던 **그날**의 지름길인 것 같다는 착각에 빠져들었다. 늑대인간 옆으로 전봇대가 솟아나고, 어디선가 나를 부르는 큰소리

도 들리는 듯했다. 최초의 죄책감이 깨어났지만, 그러나 이번엔 공포가 아니라 잃어버린 세계를 다시 만난 반가운 마음이 먼저 들었다.

"나는 이런 존재다. 나는 이렇게 존재한다. 그런데 너는, 너는 누구인가? 너는 무엇인가?"

알트메이드는 나의 기억 속을 후벼 파고 새로운 문을 만들었다. 그는 자신만의 문법으로 나를 모델링하고 깎아 내어, 언제나 존재하고 있었지만 배제되고 감춰진 그 미광으로 나를 인도했다. 나는 어둠을 넘어, 명오가 열리는 세계로 건너갔었다. 명오가 열리기 전과 후의 경계선 위에 서 있었다. 정확히 이것이 피악 페어장과 베르사유 궁전의 총림에서 나에게 벌어졌던 일이다.

나는 이제 그의 작품을 보고 더 이상 질문하지 않는다. 자라나는 오브제는, 모든 정답을 향해 이미 자라나고 있다.

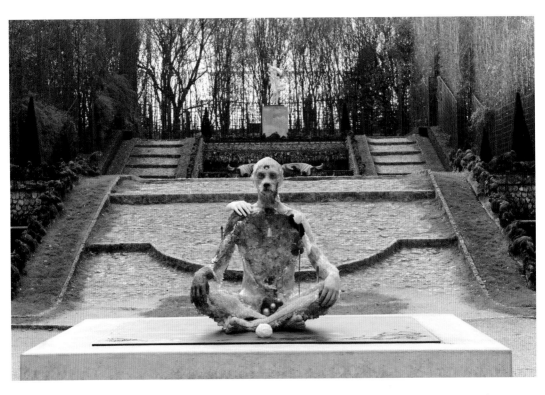

도판 70. [70-1] *L'oeil*, **2017.** Expanded polystyrene, epoxy dough, fiberglass, resin, epoxy gel, epoxy clay, synthetic hair, quartz, acrylic paint, glass eyes, steel, Sharpie, ballpoint pens, gold leaf, glass paint, artificial flower, lighter.

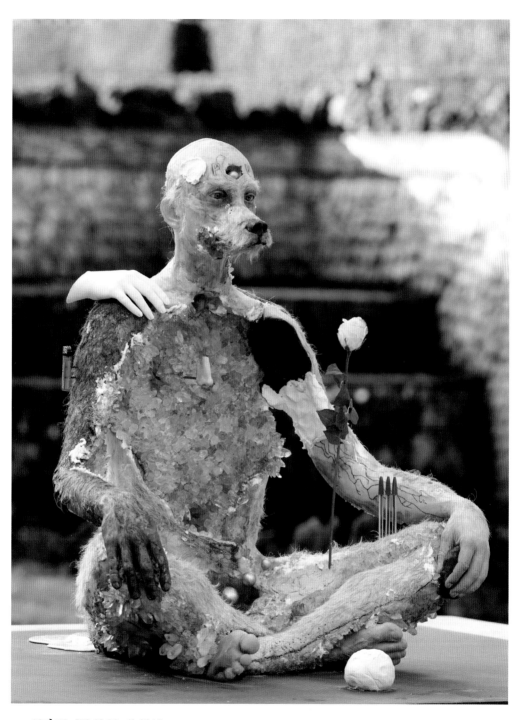

도판 70. [70-2] *L'oeil*, **2017.**

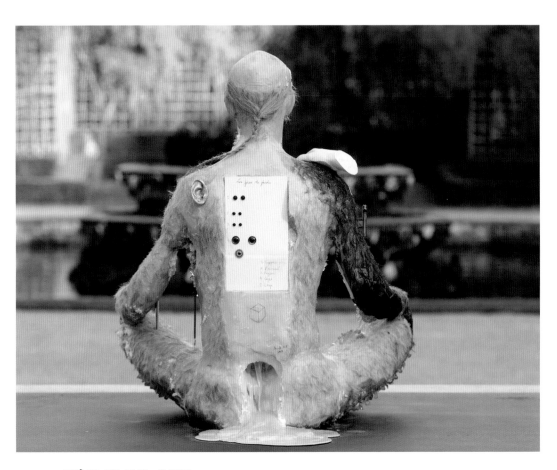

도판 70. [70-3] *L'oeil*, **2017.**

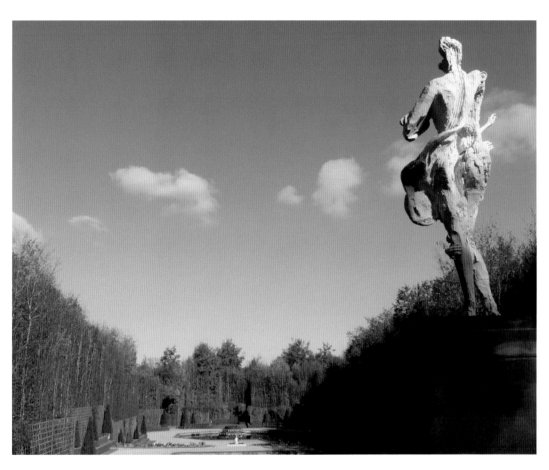

도판 71. [71-1] *Le souffle*, **2017.** Aqua resin, steel, fiberglass, resin, burlap, polyurethane foam, epoxy dough, archival varnish.

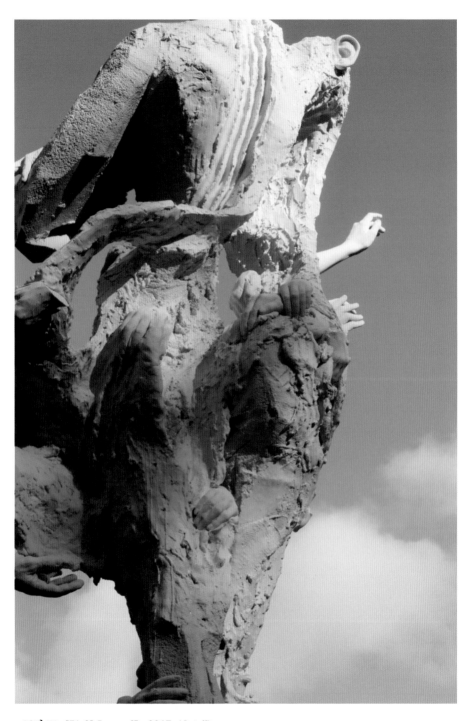

도판 71. [71-2] *Le souffle*, 2017. (detail)

Index of Artworks

도판 11. [11-1] **The Lovers, 2004.** Plaster, resin, acrylic paint, latex paint, synthetic hair, jewelry, glitter, wood, lighting system, Plexiglas, mirror. 45×90×54inches (114.3×228.6×137.16cm). Installation view - Andrea Rosen Gallery, New York, NY, "David Altmejd", October 22-November 27, 2004. Courtesy Andrea Rosen Gallery, New York. Photo: Oren Slor. [11-2, 11-3, 11-4: **The Lovers, 2004. (detail)**]

도판 12. [12-1] **The Outside, The Inside and The Praying Mantis, 2005.** Wood, latex paint, plaster, synthetic hair, epoxy clay, mirror, Plexiglas, glue, metal wire, synthetic flowers, jewelry, chains, glitter, minerals, quail eggs, lighting system, ink. 67×60×84inches (170×152.4×213.4cm). Courtesy Andrea Rosen Gallery, New York. Photo: Oren Slor. [12-2, 12-3: **The Outside, The Inside and The Praying Mantis, 2005. (detail)**]

도판 13. [13-1, 13-2] **The Glasswalker, 2006.** Polystyrene, expandable foam, 2(x)ist underwear, leather shoes, socks, glitter, acrylic paint, epoxy clay, latex paint, synthetic hair, wood, glass, plaster. Overall: 60×84×53inches (152.4×213.36×134.62cm). Installation view - Stuart Shave / Modern Art, London, UK, "David Altmejd", March 31-April 30, 2006. Photo [13-1]: Andy Keate, courtesy Stuart Shave / Modern Art, London. Photo [13-2]: Jessica Eckert, courtesy Andrea Rosen Gallery, New York.

도판 14. [14-1] **The Settlers, 2005.** Wood, acrylic paint, latex paint, Plexiglas, mirror, polystyrene, expandable foam, epoxy clay, lighting system, synthetic hair, digital watch, shoe, fabric, chain, metal wire, glitter. Overall: 50×72×120inches (127×182.88×306.71cm). Installation view - Stuart Shave / Modern Art, London, UK, "The The", July 8-August 7, 2005. Courtesy Stuart Shave / Modern Art, London. Photo: FXP Photography. [14-2, 14-3: **The Settlers, 2005. (detail)**]

도판 15. [15-1] **The Architect, 2007.** Wood, mirror, glue. 174×48×30inches (442×121.9×76.2cm). Courtesy Andrea Rosen Gallery, New York, and Stuart Shave / Modern Art, London. Photo: Ellen Page Wilson. [15-2: **The Architect, 2007. (detail)**]

도판 16. [16-1] **The Thinker, 2007.** Wood, mirror, glue. 122×36×36inches (309.9×91.4×91.4cm). Courtesy Andrea Rosen Gallery, New York, and Stuart Shave / Modern Art, London. Photo: Ellen Page Wilson. [16-2: **The Thinker, 2007. (detail)**]

도판 17. [17-1] **The Hunter, 2007.** Wood, mirror, epoxy clay, acrylic paint, horsehair. 151×49½×41inches (383.5×125.7×104.1cm). Courtesy Andrea Rosen Gallery, New York, and Stuart Shave / Modern Art, London. Photo: Ellen Page Wilson. [17-2: **The Hunter, 2007. (detail)**]

도판 18. [18-1] **The Doctor, 2007.** Wood, mirror, latex paint, glue. 178×164×134inches (452.1×416.6×340.4cm). Courtesy Andrea Rosen Gallery, New York, and Stuart Shave / Modern Art, London. Photo: Ellen Page Wilson. [18-2: **The Doctor, 2007. (detail)**]

도판 19. **The Astronomer, 2007.** Wood, mirror, glue. 183½×76×54inches (466.1×193×137.2cm). Courtesy Andrea Rosen Gallery, New York, and Stuart Shave / Modern Art, London. Photo: Ellen Page Wilson.

도판 20. **Untitled, 2000.** Mirrored Plexiglas, wood. Mirrored Plexiglas, wood. 70×118inches (180×300cm). Photo: Ron Amstutz.

도판 21. **The University 1, 2004.** Mirror, wood, glue. Mirror, wood, glue. 66×71×106inches (167.64×180.34×269.24cm). Installation view - Andrea Rosen Gallery, New York, NY, "David Altmejd", October 22-November 27, 2004. Courtesy Andrea Rosen Gallery, New York. Photo: Oren Slor.

도판 22. **Untitled 1 (Ushers), 2012.** Mirror, wood, epoxy clay, thread, graphite, latex paint, glue. 85×48×7½inches (215.9×121.9×19.1cm). Courtesy Xavier Hufkens, Brussels. Photo: HV-studio, Brussels.

도판 23. **Untitled 2 (Ushers), 2012.** Mirror, wood, graphite, latex paint, glue. 85×48×7½inches (215.9×121.9×19.1cm). Courtesy Xavier Hufkens, Brussels. Photo: HV-studio, Brussels.

도판 24. *Untitled 3 (Ushers), 2012.* Mirror, wood, latex paint, glue. 85×48×7½inches (215.9×121.9×19.1cm). Courtesy Xavier Hufkens, Brussels. Photo: HV-studio, Brussels.

도판 25. [25-1] *L'air, 2010.* Plexiglas, chain, metal wire, thread, acrylic paint, epoxy clay, acrylic gel, glue. Overall: 143×52×39½inches (363.2×132.1×100.3cm). 126×46×33½inches (320×116.8×85.1cm). Plinth: 17×52×39½inches (43.2×132.1×100.3cm). Installation view - Xavier Hufkens Brussels, Belgium, "Le guide", April 23, 2007-May 29, 2010. Courtesy Xavier Hufkens, Brussels. Photo: Kristien Daem. [25-2, 25-3: *L'air, 2010.* (detail)]

도판 26. [26-1] *Index 1, 2011.* Wood, mirror, latex paint, glue. 72×120 $^3/_8$×4 $^1/_{16}$inches (182.9×305.8×10.3cm). Installation view - The Brant Foundation Art Study Center, Greenwich, CT, "David Altmejd", November 5, 2011-March 27, 2012. Courtesy The Brant Foundation Art Study Center, Greenwich, CT. Photo: Farzad Owrang. [26-2: *Index 1, 2011.* (detail)]

도판 27. *Untitled 11 (Guides), 2013.* Wood, mirror, latex paint, glue. Overall: 248×24$^3/_4$×28inches (629.9×62.9×71.1cm). 80×24$^3/_4$×28inches (203.2×62.9×71.1cm). Plinth: 168×14×12inches (426.7×35.6×30.5cm). Courtesy Xavier Hufkens, Brussels. Photo: Kurt Deruyter.

도판 28. [28-1] *Untitled 15 (Guides), 2013.* Wood, mirror, glazed ceramic, thread, steel, Plexiglas, graphite, latex paint, glue. 73×23×17inches (185.4×58.4×43.2cm). Courtesy Xavier Hufkens, Brussels. Photo: Kurt Deruyter. [28-2, 28-3, 28-4: *Untitled 15 (Guides), 2013.* (detail)]

도판 29. [29-1] *Untitled 16 (Guides), 2013.* (detail); Wood, Plexiglas, metal wire, glazed ceramic, thread, epoxy clay, acrylic paint, graphite. 79½×28×21inches (201.9×71.1×53.3cm). Courtesy Stuart Shave / Modern Art, London. Photo: Robert Glowacki. [29-2, 29-3: *Untitled 16 (Guides), 2013.*]

도판 30. [30-1] *The Eye, 2008.* Wood, mirror, glue. Overall: 129½×216½×144½inches (328.9×549.9×367cm). Installation view - Gallery Met at the Metropolitan Opera House, New York, NY, "Doctor Atomic", October 13, 2008-January 30, 2009. Courtesy Andrea Rosen Gallery, New York. Photo [27-1]: Tom Powel Imaging. Photo [27-2]: Jeremy Lawson. [30-2: *The Eye, 2008.* (detail)]

도판 31. [31-1, 31-2, 31-3, 31-4] *Sarah Altmejd, 2003.* plaster, acrylic paint, polystyrene, synthetic hair, metal wire, chain, jewelry, glitter. 16×7×7inches (40.6×17.8×17.8cm). Courtesy the Artist. Photo: Lance Brewer. [31-5, 31-6, 31-7: *Sarah Altmejd, 2003.* (detail)]

도판 32. [32-1, 32-2, 32-3, 32-4, 32-5] Installation view - Middelheim Museum, Antwerp, Belgium, "My Little Paradise", curated by Hans Op de Beeck and Sara Weyns. May 26-September 15, 2013. Courtesy Xavier Hufkens, Brussels, and Middelheim Museum, Antwerp. Photo: Joris Casaer.

도판 33. *Juliette's Self Portrait, 2015.* Polyurethane foam, epoxy gel, epoxy clay, resin, acrylic paint, bronze, synthetic hair, synthetic lashes, glass eyes, cavansite, steel, marble. 29½×7$^5/_8$×9$^1/_8$inches (75×19.5×23cm). Courtesy Stuart Shave / Modern Art, London. Photo: Robert Glowacki.

도판 34. *La modestie, 2015.* Polyurethane foam, epoxy clay, epoxy gel, resin, acrylic paint, synthetic hair, rhinestone, glass eyes, steel, marble. 29×7×9inches (73.66×17.78×22.86cm). Courtesy Galerie Xavier Hufkens, Brussels. Photo: HV-Studio.

도판 35. *Matter, 2015.* Polyurethane foam, acrylic paint, epoxy gel, epoxy clay, resin, glass eyes, synthetic hair, chicken feathers, metallic pigment, bronze, steel. 34$^1/_4$×8½×9$^7/_8$inches (87×21.5×25cm). Courtesy Stuart Shave / Modern Art, London. Photo: Robert Glowacki.

도판 36. *Mother and Son, 2015.* Polyurethane foam, epoxy gel, epoxy clay, resin, glass eyes, bronze, pyrite, acrylic paint, steel, marble. 31½×12$^5/_8$×11$^3/_4$inches (80×32.06×29.84cm). Courtesy Stuart Shave / Modern Art, London. Photo: Robert Glowacki.

도판 37. *To the Other*, 2015. Polyurethane foam, epoxy gel, epoxy clay, resin, acrylic paint, glass eyes, glass, steel, marble. 41×8½×12inches (104.14×21.59×30.48cm). Courtesy Stuart Shave / Modern Art, London. Photo: Robert Glowacki.

도판 38. [38-1, 38-2] *La galerie des glaces*, 2016. Polyurethane foam, epoxy clay, epoxy gel, resin, acrylic paint, synthetic hair, rhinestone, glass eyes, cotton shirt collar, steel, marble. 30½×7$^7/_{16}$×11inches (77.47×18.89× 27.94cm). Courtesy Xavier Hufkens, Brussels. Photo: HV-Studio.

도판 39. *Spacing Out*, 2017. Polyurethane foam, extruded polystyrene, epoxy clay, epoxy gel, epoxy resin, steel, aqua-resin, fiberglass, cast glass, acrylic paint, glass eyes, fake cigarettes. 33×15×14inches (83.82×38.1× 35.56cm). Courtesy Galerie Xavier Hufkens, Brussels. Photo: Jason Mandella.

도판 40. Inside of David Altmejd's Studio. Photo: Gabino Kim.

도판 41. Photo: Gabino Kim.

도판 42. Photo: Gabino Kim.

도판 43. [43-1, 43-2, 43-3, 43-4, 43-5, 43-6] *The Flux and the Puddle*, 2014. Plexiglas, quartz, polystyrene, ex-pandable foam, epoxy clay, epoxy gel, resin, synthetic hair, clothing, leather shoes, thread, mirror, plaster, acry-lic paint, latex paint, metal wire, glass eyes, sequin, ceramic, synthetic flowers, synthetic branches, glue, gold, feathers, steel, coconuts, aqua resin, burlap, lighting system including fluorescent lights, Sharpie ink, wood, coffee grounds, polyurethane foam. 129×252×281inches (328×640×714cm). Installation view - Andrea Rosen Gallery, New York, "David Altmejd: Juices", February 1-March 8, 2014. Courtesy the artist and Andrea Rosen Gallery. Photo: James Ewing. [43-7, 43-8, 43-9, 43-10, 43-11, 43-12, 43-13, 43-14, 43-15: *The Flux and the Pud-dle, 2014.* (detail)]

도판 44. [44-1] *Magic Loop*, 2017. Aqua resin, epoxy resin, fiberglass, steel, aluminum, graphite, MSA varnish. 97$^1/_8$×78×10inches (198.2×246.7×25.4cm). Installation view - Stuart Shave / Modern Art Gallery, London, UK, "David Altmejd: Magic Loop", January 19-February 24, 2018. Courtesy Stuart Shave / Modern Art Gallery, Lon-don. Photo: Robert Glowacki. [44-2, 44-3: *Magic Loop, 2017.* (detail)]

도판 45. *Small Loop with Focus*, 2017. Aqua resin, steel, acrylic paint, fiberglass, epoxy resin. 12$^5/_8$×10$^1/_8$× 1$^3/_4$inches (31.7×26×4.5cm). Courtesy Stuart Shave / Modern Art Gallery, London. Photo: Robert Glowacki.

도판 46. [46-1] *Le spectre et la main*, 2012. Plexiglas, coconut shells, epoxy clay, thread, resin, metal wire, horsehair, acrylic paint, glue, Sharpie pen ink, thread spools. Overall: 124$^1/_4$×269×98inches (315.6×683.3× 248.9cm). 109$^1/_4$×261×90inches (277.5×662.9×228.6cm). Plinth: 15×269×98inches (38.1×683.3×248.9cm). In-stallation view - Musée d'art contemporain de Montréal, Montreal, Canada, "Zoo", curated by Marie Fraser. May 24-September 3, 2012. Courtesy Musée d'art contemporain de Montréal, Montreal. Photo: Guy L'Heureux. [46-2: *Le spectre et la main, 2012.* (detail)]

도판 47. [47-1] *The Swarm*, 2011. Plexiglas, chain, metal wire, thread, acrylic paint, epoxy gel, epoxy clay, acrylic gel, granular medium, synthetic hair, plaster, polystyrene, expandable foam, sand, assorted minerals including quartz, amethyst, pyrite, glue, pins, needles. Overall: 102½×244×84½inches (260.4×619.8×214.6cm). Installation view - Andrea Rosen Gallery, New York, NY, "David Altmejd", March 18-April 23, 2011. Courtesy Andrea Rosen Gallery, New York. Photo: Jessica Eckert. [47-2, 47-3, 47-4, 47-5: *The Swarm, 2011.* (detail)]

도판 48. [48-1] *The Vessel*, 2011. Plexiglas, chain, plaster, wood, thread, metal wire, acrylic paint, epoxy gel, ep-oxy clay, acrylic gel, granular medium, assorted minerals including quartz and pyrite, glue. Overall: 102½×244× 86½inches (260.4×619.8×219.7cm). Installation view - Andrea Rosen Gallery, New York, NY, "David Altmejd", March 18-April 23, 2011. Courtesy Andrea Rosen Gallery, New York. Photo: Jessica Eckert. [48-2, 48-3, 48-4: *The Vessel, 2011.* (detail)]

도판 49. [49-1] *Untitled, 2009.* Plexiglas, chain, thread, beads, acrylic paint, metal wire. Overall: 89½×66× 123½inches (227.3×167.6×313.7cm). 65½×58½×116inches (166.4×148.6×294.6cm). Plinth: 24×66×123½inches (61×167.6×313.7cm). Installation view - MoMA P.S. 1 Contemporary Art Center, Long Island City, NY, "Between Spaces", curated by Tim Goossens and Kate McNamara. October 25, 2009-April 12, 2010. Courtesy Andrea Rosen Gallery, New York. Photo: Jason Mandella. [49-2: *Untitled, 2009.* (detail)]

도판 50. [50-1, 50-3, 50-16] *The Index, 2007.* Steel, polystyrene, expandable foam, wood, glass, mirror, Plexiglas, lighting system, silicone, taxidermy animals, synthetic plants, synthetic tree branches, bronze, fiberglass, burlap, leather, pine cones, horsehair, synthetic hair, chains, metal wire, feathers, assorted minerals including quartz and pyrite, glass eyes, clothing, shoes, jewelry, beads, monofilament, glitter, epoxy clay, epoxy gel, cardboard, acrylic paint, latex paint. 131×510½×363$^1/_4$inches (332.7×1297×923cm). Installation view - Canadian Pavilion, 52nd Venice Biennale, Venice, Italy, "David Altmejd: The Index", June 10-November 21, 2007. Commissioned by Louise Déry. Courtesy Andrea Rosen Gallery, New York, and Galerie de l'UQAM, Montreal. Photo: Ellen Page Wilson. [50-2, 50-4, 50-5, 50-6, 50-7, 50-8, 50-9, 50-10, 50-11, 50-12, 50-13, 50-14, 50-15: *The Index, 2007.* (detail)]

도판 51. [51-1, 51-2] *The Giant 2, 2007.* Polystyrene, expandable foam, wood, mirror, Plexiglas, epoxy clay, epoxy gel, silicone, taxidermy animals, synthetic plants, acrylic paint, pine cones, horsehair, burlap, chains, metal wire, feathers, assorted minerals including quartz and pyrite, jewelry, beads, glitter. 100×168×92inches (254× 427×234cm). Installation view - Canadian Pavilion, 52nd Venice Biennale, Venice, Italy, "David Altmejd: The Index", June 10-November 21, 2007. Commissioned by Louise Déry. Courtesy Andrea Rosen Gallery, New York, and Galerie de l'UQAM, Montreal. Photo: Ellen Page Wilson. [51-3, 51-4, 51-5: *The Giant 2, 2007.* (detail)]

도판 52. [52-1] *The Giant, 2006.* Polystyrene, expandable foam, epoxy clay, acrylic paint, synthetic hair, wood, mirror, decorative acorns, taxidermy squirrels (3 fox squirrels and 4 gray squirrels). 144×60×44inches (365.8× 152.4×111.8cm). Installation view - Stuart Shave / Modern Art, London, UK, "David Altmejd", March 31-April 30, 2006. Courtesy Stuart Shave / Modern Art, London. Photo: Andy Keate. [52-2: *The Giant, 2006.* (detail)]

도판 53. *The New North, 2007.* Wood, polystyrene, expandable foam, epoxy gel, acrylic paint, epoxy clay, glue, mirror, horsehair, metal wire, quartz crystal, glitter, magazine pages. 145$^1/_4$×53$^1/_8$×42$^1/_8$inches (369×135× 107cm). Installation view - De Pont Museum of Contemporary Art, Tilburg, The Netherlands, project space "David Altmejd" as part of "LustWarande 2008-Wanderland", June 28-September 28, 2008. Fundament Foundation, Tilburg, The Netherlands. Courtesy De Pont Museum of Contemporary Art, Tilburg. Photo: Peter Cox.

도판 54. *Le Berger, 2008.* Wood, mirror, glue, quartz, horsehair, latex paint, metal wire, polystyrene, expandable foam, epoxy clay, epoxy gel. 147×60×56½inches (373.4×152.4×143.5cm). Courtesy Andrea Rosen Gallery, New York. Photo: Ellen Page Wilson.

도판 55. *The Shepherd, 2008.* Wood, polystyrene, expandable foam, epoxy clay, epoxy gel, mirror, glue, horsehair, acrylic paint, latex paint, metal wire, glass beads, quartz, synthetic pine branches, pine cones. Overall: 157 ×72×48inches (398.78×182.88×172.72cm). 147×72×48inches (25.4×172.72×142.24cm). Courtesy Andrea Rosen Gallery, New York. Photo: Ellen Page Wilson.

도판 56. [56-1] *Untitled 8 (Bodybuilders), 2013.* Plaster, burlap, wood, polystyrene, expandable foam, latex paint. Overall: 110×36×36inches (279.4×91.4×91.4cm). 74×24½×23inches (188×62.2×58.4cm). Plinth: 36×36 ×36inches (91.4×91.4×91.4cm). Courtesy Xavier Hufkens, Brussels. Photo: Kurt Deruyter. [56-2, 56-3: *Untitled 8 (Bodybuilders), 2013.* (detail)]

도판 57. [57-1] *Untitled 2 (The Watchers), 2009.* Plaster, wood, polystyrene, expandable foam, burlap, metal wire, acrylic paint, latex paint. Overall: 89$^3/_4$×32×32inches (228×81.3×81.3cm). 71$^3/_4$×28×28inches (182.2×71.1 ×71.1cm). Plinth: 18×32×32inches (45.7×81.3×81.3cm). Courtesy Andrea Rosen Gallery, New York. Photo: Jeremy Lawson. [57-2: *Untitled 2 (The Watchers), 2009.* (detail)]

도판 58. [58-1, 58-2] *Untitled 9 (The Watchers)*, 2014. Plater, steel, burlap, polystyrene, expandable foam. 86.25 ×53×53inches (220×135×135cm). Courtesy Andrea Rosen Gallery, New York. Photo: Lance Brewer. [58-3: **Untitled 9 (The Watchers)**, 2014. (detail)]

도판 59. [59-1, 59-2] *Untitled 4 (The Watchers)*, 2011. Plaster, wood, polystyrene, expandable foam, burlap. Overall: 104×40×35inches (264.2×101.6×88.9cm). 94×40×35inches (238.8×101.6×88.9cm). Plinth: 10×32× 32inches (25.4×81.3×81.3cm). Courtesy Andrea Rosen Gallery, New York. Photo: Jessica Eckert. [59-3: **Untitled 4 (The Watchers)**, 2011. (detail)]

도판 60. *Son 1 (relatives)*, 2013. Polystyrene, expandable foam, epoxy clay, wood, steel, metal wire, latex paint. Overall: 64×33×28inches (162.6×83.8×71.1cm). Courtesy Andrea Rosen Gallery, New York. Photo: Jessica Eckert.

도판 61. *Untitled 1 (Relatives)*, 2013. Epoxy clay, wood, steel, latex paint, metal wire, polystyrene, expandable foam. 73³/₄×38×26inches (187.3×96.5×66cm). Courtesy Andrea Rosen Gallery, New York. Photo: Lance Brewer.

도판 62. [62-1, 62-2] *Untitled 7 (Bodybuilders)*, 2013. Plaster, wood, burlap, polystyrene, expandable foam, latex paint. 86½×36×48inches (219.7×91.4×121.9cm). Installation view - Xavier Hufkens, Brussels, Belgium, "David Altmejd", February 14-March 20, 2013. Courtesy Xavier Hufkens, Brussels. Photo: Kurt Deruyter.

도판 63. [63-1] **Architect 1**, 2011. Plaster, wood, polystyrene, expandable foam, burlap, latex paint. 96×39×18 5/8inches (243.8×99.1×47.3cm). Installation view - Andrea Rosen Gallery, New York, NY, "David Altmejd", March 18-April 23, 2011. Courtesy Andrea Rosen Gallery, New York. Photo: Jessica Eckert. [63-2: **Architect 1, 2011. (detail)**]

도판 64. [64-1, 64-2] *The Egg*, 2009. Wood, plaster, acrylic paint, latex paint, polystyrene, expandable foam, burlap. Overall: 53³/₄×96¹/₄×60¹/₄inches (136.5×244.5×153cm). 36×84×48¹/₄inches (91×213×123cm). Plinth: 17³/₄×96¹/₄×60¹/₄inches (45.1×244.5×153cm). Installation view - Stuart Shave / Modern Art, London, "David Altmejd", October 17-November 15, 2008. Photo [64-1]: Todd-White Art Photography, courtesy Stuart Shave / Modern Art, London. Photo [64-2]: Jessica Eckert, courtesy Andrea Rosen Gallery, New York.

도판 65. [65-1, 65-2] *The Healers*, 2008. Wood, polystyrene, plaster, burlap, metal wire, acrylic paint, latex paint. Overall: 94×144½×144½inches (239×367×367cm). 81×128³/₈inches (206×326×326cm). Plinth: 13×144½× 144½inches (33×367×367cm). Installation view - Saatchi Gallery, London, UK, "The Shape of Things to Come: New Sculpture", May 27-October 16, 2011. Photo [53-1]: Stephen White, courtesy Saatchi Gallery, London. Photo [53-2, 53-3, 53-4, 53-5, 53-6, 53-7]: Todd-White Art Photography. Installation view - Stuart Shave / Modern Art, London, "David Altmejd", October 17-November 15, 2008. Courtesy Stuart Shave / Modern Art, London. [65-3, 65-4, 65-5, 65-6, 65-7: **The Healers, 2008. (detail)**]

도판 66. *Fan of Soul*, 2017. Aqua resin, epoxy resin, fiberglass, steel, aluminum, graphite, MSA varnish. 71³/₈× 58³/₈×9⁷/₈inches (181.3×148.3×25.1cm). Courtesy Stuart Shave / Modern Art Gallery, London. Photo: Robert Glowacki.

도판 67. [67-1] *Le saut*, 2017. Aqua resin, epoxy resin, fiberglass, steel, aluminum, graphite, MSA varnish. 85¹/₈ ×124¹/₈×7⁷/₈inches (216×315×20cm). Courtesy Galerie Xavier Hufkens, Brussels. Photo: Jason Mandella. [67-2: **Le saut, 2017. (detail)**]

도판 68. [68-1] **Wave**, 2011. Wood, plaster, burlap, polystyrene, expandable foam, latex paint. Overall: 99×145 ×23inches (251.4×368.3×58.4cm). Left panel: 99×62×23inches (251.4×157.4×58.4cm). Center panel: 98×48× 14inches (248.9×121.9×35.5cm). Right panel: 96×55×16inches (243.8×139.7×40.6cm). Courtesy Andrea Rosen Gallery, New York. Photo: Jessica Eckert. [68-2, 68-3: **Wave, 2011. (detail)**]

도판 69. [69-1] *The Island*, 2018. Aqua resin, fiberglass, resin, steel, aluminum, wood, epoxy dough, epoxy

clay, quartz, coconut shell, glass eye, acrylic paint, glass paint, graphite, MSA varnish. 71.5×61.5×3.5in
(181.6×156.2×8.89cm). Courtesy Galerie Xavier Hufkens, Brussels. Photo: Lance Brewer. [69-2, 69-3, 69-4: T
Island, 2018. (detail)]

도판 70. [70-1, 70-2, 70-3] *L'oeil*, 2017. Expanded polystyrene, epoxy dough, fiberglass, resin, epoxy gel, epoxy
clay, synthetic hair, quartz, acrylic paint, glass eyes, steel, Sharpie, ballpoint pens, gold leaf, glass paint, artificial
flower, lighter. 37.25×30.5×26inches (94.61×77.47×66.04cm). Installation view - Bosquet des Trois-Fontaines,
Château de Versailles, France, "Voyage d'hiver", October 22, 2017-January 7, 2018. Courtesy Modern Art, Lon-
don. Photo: Robert Glowacki.

도판 71. [71-1] *Le souffle*, 2017. Aqua resin, steel, fiberglass, resin, burlap, polyurethane foam, epoxy dough,
archival varnish. 111.5×48×30inches (283.2×121.9×76.2cm). Installation view - Bosquet des Trois-Fontaines,
Château de Versailles, France, "Voyage d'hiver", October 22, 2017-January 7, 2018. Photo: Gabino Kim. [71-2: *Le
souffle*, 2017. (detail)]

* 이 작품들을 책에 실을 수 있도록 허락해 준 데이비드 알트메이드에게 감사의 뜻을 전합니다. 특
히 에밀리 신토빈(Emilie Sintobin)의 꼼꼼한 협조는 이 책의 출판에 큰 힘이 되었음을 밝힙니다.

DAVID ALTMEJD

자라나는
오브제

ⓒ 가비노 김, 2019

초판 1쇄 발행 2019년 7월 17일

지은이 가비노 김
펴낸이 이기봉
편집 좋은땅 편집팀
펴낸곳 도서출판 좋은땅
주소 서울 마포구 성지길 25 보광빌딩 2층
전화 02)374-8616~7
팩스 02)374-8614
이메일 gworldbook@naver.com
홈페이지 www.g-world.co.kr

ISBN 979-11-6435-461-0 (03600)

• 가격은 뒤표지에 있습니다.
• 이 책은 저작권법에 의하여 보호를 받는 저작물이므로 무단 전재와 복제를 금합니다.
• 파본은 구입하신 서점에서 교환해 드립니다.

이 도서의 국립중앙도서관 출판예정도서목록(CIP)은 서지정보유통지원시스템 홈페이지(http://seoji.nl.go.kr)와 국가자료공동목록시스
템(http://www.nl.go.kr/kolisnet)에서 이용하실 수 있습니다. (CIP제어번호 : CIP2019026010)